攝影／張元植

我在這裡，山在那邊

台灣極限登山家
呂忠翰（阿果）著

進入一場探險的神遊

張元植

台灣新生代
登山家

拿到全書初稿時，沒讀幾個字，與其說被召喚進入了那些故事的世界與場景，不如說是進到自己的回憶之中。畢竟，阿果這一篇篇記事，有好多好多我就在現場啊！

說實話，阿果並不是一般意義上的好作家，我想更不會是個暢銷作家。畢竟，他沒有華麗的詞藻，也沒有精雕細琢、高潮跌宕的劇情營造，更沒有金城武的臉龐。

但，他絕對是一個好的，說故事的人。這個好，不在於敘述技巧的高明，而在於他身上的這些故事，是獨樹一格、絕無僅有的。他只是樸實地，將這些陳述出來，讓故事本身的力量，緩緩被讀者感受。

為何關於探險的故事，會如此迷人與獨特？

我想，因為它牽涉到了生死。

在山上，尤其在那些冰寒孤絕的巨峰，許多決策背後的代價，就是生命——無論是自己或他人的生命。這讓探險有了與生活常軌截然不同的重量，生命也就在這重量下，綻放更為炫目的光彩。

阿果常說：「不必在乎站得有多高，是對生命的致敬與熱忱。」正是長年在這樣的歷練中，雕琢出來的人生態度，在生死的夾縫間，才活得更加用力。

閱讀本書，我們不用以自己的生命做為籌碼；但可以跟著冒險者的視角，將想像力翱翔在喀喇崑崙、喜馬拉雅的崇山峻嶺。也許，當神遊歸來，人生也就多了些力量。

不只為攀登，為啟發台灣人的探險精神

雪羊

知名登山部落客

我也忘了是怎麼認識阿果的，總之山就是那麼小，山上的人總有機會成為朋友。我記憶最深處的阿果，不是站在某座八千公尺山頂的模樣，而是二〇一七年底，我正在準備隔年的列寧峰攀登時，因為對雪地裝備完全不了解，而諮詢他意見的對話。

「啊～你一定可以的啦！加油啊！」在周遭許多高手，都認為我不應該第一次高峰攀登就挑戰七一三四公尺的列寧峰時，與我素昧平生的阿果，給了我肯定的回答。「志佳陽上雪主喔，以你的話，大概十小時吧！」另一次聊天裡，阿果也給了我一個想都沒想過的肯定，甚至是目標。這條路上河地圖所需時間是十六小時三十五分鐘，而他只花了六個半小時，也是台灣目前負重二十五公斤，從志佳陽大山攀登雪山主峰的最速紀錄保持人。

雖然聽起來真的很像幹話，但阿果給我的肯定與鼓勵，就算到了今天，我已沒有當年那樣嚮往高峰夢的階段裡，仍然有著強大的力量，驅使著我在面對每個冒險機會時，告訴自己：「沒問題的。」

阿果大概早就意識到，自己不斷開創台灣無氧攀登歷史的背影，在後輩的眼中看起來是何等巨大；他也珍惜著這樣的身分，喜歡鼓勵學生，成為在深雪中開路的那個人，帶著我們走向未知。

這樣的傳承精神，無私的分享與肯定，帶領台灣人拓展高峰的眼界與探險精神，是我最欣賞他的地方。「沒有冒險，就沒有前進。」不斷前進的阿果，

是這樣看待生命的。在這台灣登山家的自傳裡，你可以看他自述如何被台灣的

山林啟蒙，走向海外，越爬越高，直到累積了五座八千公尺頂峰，距離K2山

頂只差一公里、四百公尺落差的故事。就好像跟著走了一遭一樣，在那些旅程

間，我們的世界又更大了一點點。

越讀，會越發現他其實很膽小，也很謙卑。因為阿果知道，對他來說，最

重要的不是自己站在山頂的那個時刻，而是平安回家，啟蒙下一代台灣人的冒

險精神，讓每個人都有機會進行自己的探險，活出更廣闊人生的時刻。

阿果，加油！

粘峻熊

粘巴達
假日學校校長

我大學時參加輔大登山社，一九八五年左右，台灣登山運動正從傳統百岳進入拓荒運動，各大學登山社團競逐探勘新路線。我有幸遇上了這個拓荒運動熱潮，四次上玉山都從不同的路線上去。在拓荒登山運動中，在山上經常有很多「淒慘」、「驚險」的故事發生，也是爬山迷人的地方。

那時候阿果大概三歲，是個很可愛、有酒窩、講話很好聽的孩子，和外公、外婆、爸爸、媽媽住在彰化福興鄉廈粘村。因為住在庄腳（鄉下），活動空間大、空氣又好，我爸媽（也就是阿果的外公與外婆）都是身體很強壯的庄腳人，印象中很深刻的是，家人睡覺都要吹電風扇，從夏天吹到秋天，蓋棉被一樣繼續吹，阿果從小也養成這個習慣。記得某個冬天看到阿果睡覺還在吹電風扇，我偷偷把電風扇關掉，結果他馬上就醒了，打開又繼續睡！

一九九二年，我在新店花園新城森林幼兒園當老師，當時正值國內教育改革熱潮，體制內外森林小學紛紛成立，位於烏來信賢的台灣第二所森林小學種籽學苑也成立，那時阿果正讀彰化體制小學五年級，功課土土土（台語：表示很慘的意思），學習失去自信，只要問到功課的事，他一概說「莫宰羊」。我便建議二姊讓阿果轉學到台北烏來種籽學苑，可以住在我家。

在種籽學苑這段期間，阿果開始明顯轉變，校長雅卿和種籽教師群很信任也很喜愛孩子，阿果變得有自信，也開始喜歡閱讀，而來自鄉下的草根、隨和，讓他人緣更好。信賢村泰雅族林義賢老師很欣賞阿果這鄉下孩子，傳授他很多野

外求生的技術，也給予他很多的信心。烏來的山和溪鍛練著阿果更強壯的身體！

國中時期，阿果在我的推薦下進入苗栗的全人中學就讀，那時全人中學剛成立不久，是全國第一所小學國高中的體制外實驗學校，橫跨八個年級的森林中學。全人中學程延平校長的自由學風，讓阿果可以更自主學習，順著自己擅長的能力去發展。在接觸全人登山課程之前，我曾帶阿果去過玉山和哈盆越嶺，所以他也很快融入全人中學的登山活動。這段期間，阿果在登山、打球方面很快嶄露頭角，成為學校的風雲人物！

十幾年之間，阿果已從全人高中畢業，沒考上大學（還好沒考上，對於志趣不合的情況，大學經常是一個用學位引誘你讀書、交報告、考試，浪費你生命的地方）。當完兵後，他在粘巴達假日學校當過一年老師，也當過好幾年木工，又回去全人中學當老師繼續海外攀登。時間來到二〇一九年，阿果已經爬過八座八千公尺的大山，將台灣人的腳步踏上更高、更遠的世界屋脊。

看完書稿，其中描述攀登每座山的經歷，這些年我雖然有聽阿果談過，但還是看得扣人心弦，打開我更寬廣生活的視野，燃燒起冒險魂和追求夢想、面對死亡的嚴肅思考。這本書有著非常高的價值，幾乎是阿果用生命熱情與意志力去冒險換來的。好久好久台灣沒出現這樣的作品，希望這本書能喚起更多人敢於冒險的人生之旅。也祝福阿果無氧攀登十四座世界高峰夢想早日順利完成，為我們寫出更精采的冒險故事，帶我們到更高、更遠的山上。阿果，加油！

他的勇氣中有一種善意

陳德政

作家、K2 Project
隨隊報導者

我和阿果認識的時間並不長，相處的密度、友誼的質量卻很高，這大概是我可以在這裡說幾句話的原因。

我們相識始於二〇一九年初，K2 Project 募資案即將啟動，身為募資團隊的一員，我採訪他與元植，要寫成一篇前導文，向社會介紹他們兩位，以及他們即將攀上的那座困難山峰。

「祝好運！」訪問終了我和他倆用力握了握手，不知下次見面會是什麼時候。返家的途中，我一邊構思那篇文章，遙想著他倆即將踏上的壯闊征途，城市的霓虹夜色灑在我的身上，那時，世界第二高峰 K2 之於我是一個遙不可及的地點。

彷彿命運的牽引，幾個月後，我成為 K2 Project 的隨隊報導者，這意味我們三人會結伴走過壯麗的巴托羅冰河，抵達海拔五千公尺的基地營，並且在那裡駐紮一個月。這趟旅程就像一個巨大的未知，是我面對過最難以預料結果的一次挑戰。

從進山到出山，我們紮紮實實一起走了將近兩百公里的路，每一步路，阿果都緊緊跟在我身後，確保我的安全。從台灣到巴基斯坦，我們朝夕相處了將近兩個月，極限環境中，生命的濃度被提高了，我們持續分享著故事，打發漫長的遠征時光，短短幾個星期，熟知了對方人生中各種幽微的轉折，與幾個有趣的祕密。

冰河口的宿營地，荒漠中的綠洲旁，搖搖晃晃的車廂裡，與每個士氣高昂或意志消沉的時刻，我們一起想家、說冷笑話、幫彼此加油，也一同思索山的道理、冒險的代價，以及最重要的——我們要把什麼帶回去。

阿果的文字一如他的人，真誠、寬闊，蘊含未被剝奪的野性。這本書是他探險故事的集結、搜救現場的紀實，也有他對攀登本質的反思，最動人之處，是讓讀者看見一個在鹿港鄉下跑跳的野孩子，長大後幹了幾年裝潢師傅，身體忽然告訴他：你有條件成為台灣最強大的無氧攀登者。

從此，他毅然走上那條孤獨的冰雪之路，步伐堅定，無怨無悔。

零度以下的高海拔世界，什麼都結冰了，有時也包括人的良心與善意。但有一種人，他的勇氣與對他人的關懷不會結冰，甚至在乎旁人的安危更勝自己的成就。阿果就是這樣一種人，我很清楚，我有幸曾看在眼中。

「探險」的意義

黃政雄
（大雄）
全人實驗
高級中學校長

二○一二年全人的年度全校登山活動，阿果帶著學生一起規劃了奇萊三路會師：第一路是主線，從合歡山莊登山口進入；第二路從屯原登山口入山，往北經卡樓羅斷崖到主峰；第三路從奇萊北壁經北峰往南到主峰。這壯舉大概連大學的登山社團也不太敢這樣做。下山後有學生、老師和家長問我：「為什麼敢讓全校冒這種險？」我反問：「真的有這麼危險嗎？也許下一次你們就不會覺得危險了！一件事情危不危險，永遠跟你的經驗與判斷力有關。」

全人除了年度全校登山活動外，還有暑訓縱走和寒假雪地訓練。每學期也有必修的探索體驗課程。過去全人師生曾四度挑戰北美第一高峰德納利，也有學生自行結隊挑戰南美第一高峰阿空加瓜和中央山脈大縱走，每次總會在社會上激起一波漣漪。但媒體報導著重的總是「最年輕的」、「最高海拔的」、「最多座」等數字記錄；而我們真正在乎的是背後的探險精神，以及培養這種精神所需的文化。阿果和元植就是在這種文化當中薰陶出來的。挑戰八千公尺似乎是很自然的結果。

我時常在想，如果有一天，台灣的年輕人都有膽識和氣度把中央山脈當作自家的後家園，把太平洋和台灣海峽當作內海，台灣將從此昂然屹立在世界上。而要培養出這種膽識和氣度，需要建構一個新的文化，這文化不會替小孩劃出太多的界線，而是鼓勵和協助他透過自己的自由和探索，去碰觸和理解自

己的界線，就像阿果和元植在K2的八千兩百公尺處所做的判斷和決定一樣。但探險的精神指的並不只是外在的探險，更重要的是內在的探險。

所有真正的信仰和偉大的藝術都是一種精神的探索（spiritual quest）。全人從創校迄今一直強調一種愛智的精神：挖深去討論事情，盡力嘗試去理解事物的本質。這種愛智的精神，其實就是一種真正的探險精神。有時候，要堅持自己的信念向權威或非人的力量說「不」，或是承認自己深信的想法是錯的，其困難和危險並不亞於攀登K2。「勇氣」真正的本質並不在於英雄的行徑，而是在追求正義、真理及其它高貴的目標時，能夠勇於為自己思考和判斷，並且無條件忠於自己的選擇和信念。

探險是由勇氣所驅動的。勇氣介於理性的動機和感性的動機之間，位於人性的核心。它驅動人在面對不確定和不可預測的情況下，仍舊朝向高貴的目標行動，以實現生命的潛能，這是對人類存在本質的積極肯定。勇氣總是把高貴的目標擺在可能的犧牲之上，即使犧牲的是生命自身也義無反顧，這就是人性可貴之處。我深深期盼，每個全人的孩子和每個台灣的年輕人，都能找到自己心中的「K2」，並且發願去實現它。

讓靈魂變大——阿果與他的山

詹偉雄

作家、K2 Project
發起人

阿果是台灣登山界的異數，不只是他在八千公尺攀登領域寫下的紀錄——五座無氧登頂，台灣無人能出其右；他的特別，在於他的低調與無聲，在社群媒體上，阿果很少發出巨大聲響，他不誇耀自己的攀登故事，也幾乎無涉於登山界的各種爭論，要不是三不五時傳來他爬上一座奇異山峰的消息，你會覺得他就是一位旅外的運動員，譬如王建民或陳偉殷，與我們隔著巨大的海洋，懷抱著卓越球手的某種孤寂情懷。

實際上跟他一齊爬山，可以發現他是一位大嗓門的人，一點都不沉默，他樂於跟你說所有的故事，以及山徑深處的各種祕密，但和其他登山人不同的是，阿果的故事永遠帶著點孩童狎玩的樂趣，對他而言，山林並不是等著讓人去征服，而是讓人開啟某一扇認識世界的窗門，幽暗、痴迷、曲折、藏著精靈與彩虹，像愛麗絲夢遊仙境一樣。

K2 Project 募資前夕，為了拍攝滅火器主唱楊大正與阿果、元植一齊爬山的畫面，我們在雪山的黑森林迫降紮營，夜幕還未降臨，眾人紛紛擠進避難帳，阿果卻兀自在兩株樹幹間綁起一座吊床，那就是他晚上入眠的所在。入夜了，我們聽得他說天上的星座各自怎麼樣排列，以及他年少時在這片森林中奔跑遊玩的過往，難為的是在帳篷裡頭疼劇烈的大正，在自己的折騰與阿果的輕鬆間，徹夜無眠。

許多人爬山，是為了藉著在大自然裡的成績，做為城市裡人際競爭的依

據，因此，上了山裡來，如在人世般大聲喧嘩，不時讚嘆著自己不凡的武勇。

但阿果顯然不走此路，他連在山下都謙遜得像一隻土撥鼠，走入山中，他眼睛發亮，彷彿萬事萬物都與他有感應，走入山中，像回到他自己的家裡，就好像這本書裡說的，阿果在喜馬拉雅的山徑上，許多歐美登山客都把他當在地的雪巴人一樣看待，這當然不僅是他身高與臉型長得近似（被雪曬黑就更分不出來），而是他根本就已融入當地社會，情感與價值理念上，已是哥兒們等級的紐帶連結了。

私底下在旁觀察，阿果和絕大部分登山者的不同，在於他很早便脫離台灣正規教育體系，長出了全然不同的世界觀。相較於一般小孩在小學、國中，透過抽象的語言體系認識身邊世界，學會各種 do and don't 的行為界限，他小學轉學進入種籽學苑，在原住民自然老師引領的田野中長大，國、高中進入體制外的全人中學，畢業後做了七年木工，他的存在感與意義賦予不來自升學主義下的社會競爭，而是自己身體在各種情境中的直觀感受。也因此，在爬山的過程中，他的靈魂可比一般人擴增上很多倍，一般登山客念茲在茲的，也許是如何有效率地攻頂，但他卻會有很多靈犀般的美學與思維延伸。

為了籌劃 K2 Project 募資，他在出發前把過往幾年爬山拍攝的照片硬碟交給我，我在多如繁星的紀錄中發現，他是如何在高海拔地帶，敏感地知道地理

學上各個山頭的因緣，而謀取下某一張特殊的照片——譬如一張在布羅德峰高地營的黃昏中，拍下對面的K2與遙遠的K1連稜一線的畫面。這種獨特的身體感，讓阿果與大山有了一種稟賦的默契，有時我會這麼想——他就是台灣理所當然的庫克船長，每一次冒險歸來，無論成功與否，他都有曼妙精采的故事可以訴說。

多年前，讀到英格蘭猛禽觀察家 J.A Baker 在《游隼》（*The Peregrine*）一書的前言中，對自己人生的自況，而在我身邊周遭的朋友裡面，最接近這段描述的，就屬阿果了；有時我會想，沒有一點這樣氣質的人，怎能度過世界第九高峰南迦帕巴（Nanga Parbat）最終的雪坡折磨呢？

「我一直渴望成為外在自然的一部分，在那兒，位處所有事物的邊緣，得以在空無與寂靜中，洗淨人類的汙穢，一如狐狸在神聖的冰水中褪去自身的氣息。讓我以一位陌生人的身分回到鎮上，在戶外遊蕩時所獲得的湧動光芒，隨著抵達而逐漸暗淡消逝。」

台灣出了阿果，說明台灣不一樣了，我是無比興奮的——兄弟！

攝影／張元植

生命裡的勇氣果實

初衷

「阿果」是小名，取自於非常敬愛的外公。在我剛出生時，臉圓圓胖胖的像「蘋果」（日文りんご發音），直到長大後，家人總順口叫阿果，所以我的本名「呂忠翰」卻鮮少被提及。對我來說，這名字貫穿了個人的生命，有一種連結。在我生命的旅程裡，累積很多不同的挫折、困頓，更多的是深刻的經驗與回憶。每個階段的目標會隨著時間，慢慢形成堅毅的果實，往往在邁向下個關鍵的時刻中，這顆果實是我常拿出來吃一口，它是生命往前的勇氣！

這本書集結了這些年來，我遇到的困難與看待問題的態度，想與大家分享的故事。就以我在台灣成長背景的文化下，從體制內鄉下農田裡的孩子，走到了體制外放牛吃草的日子，然後進入台灣底層勞工的室內裝修木工生活，如何在社會與傳統家庭中找到自己的定位並取得平衡。而目前我回歸了大自然，在看待我的過往，怎麼去整理對應著這些年來自己的想法。最想告訴大家的是，台灣有著很好的天然資源：山巒、海洋、森林、溪流、原民部落歷史，在這樣的土地裡，擁有豐富的生命力，我們需要重新審視自己對土地的認知能力，懂得珍惜，走向更有創造力的台灣。

夢想

或許在未來，希望自己能夠找到一群有共同想法的夥伴，來成立一個戶外探險基金會，不再用單打獨鬥的方式。台灣已經有很多前輩及朋友投入並累積許多經驗，我想是時候聚集在一起了，大家試著幫助台灣走向更廣闊的視野，我們從自身的玩樂，散發對冒險的好奇，創造出一套效率運作機制，有方向地系統學習，反省並改善台灣的探險處境。

我想從戶外活動幾個大方向著手：公益性、專業知識、對外探險、建立探險文化，以這樣的核心架構開始向下扎根。

第一、公益性

透過公益組織去了解當地探險資源，指導各級學校或社會上的社團，如何重新走入自己的土地。

第二、專業知識

將登山視為國人重要的運動，進行專業的登山運動分析工作，像是登山運用肌群的科學化解析、攀登技術研究、運動傷害預防⋯⋯等，做為運動長遠發展基礎。此外也引進國際技術及交流活動，看到不同文化及各國的探險精神。

第三、對外探險

增設探險基金，鼓勵國內外的冒險，帶回紀錄與深刻故事，培育對大自然探險的創造力及美感。

第四、建立探險文化

建立本土的探險歷史脈絡，紀錄下各領域的探險故事，重新看待各時期探險的發展，畫出屬於台灣人的冒險精神。

寫阿果 與他的書

黃武雄

世界公民
兼數學家

這幾天細讀
登山家阿果
即將在城邦出版的書
《我在這裡 山在那邊》

書中記錄他
冰雪絕地中的自我對話
那是生命故事
也是生命之謎

阿果無氧登頂五座
八千公尺以上的高山
幾度創下台灣登山紀錄

他囑我為文替他的書
寫點東西

說是推薦文 或說是序文
太世俗
毋寧說 他想與我對話
用文字

因為我看著他長大
因為我有太多為什麼

在書中他也自問
許多為什麼 例如

為什麼我要攀登
我在追求什麼

為什麼我會站在這裡
站在世界的盡頭
站在生與死的邊界
為了孤絕？為了黑白絕地之美？
為了？

人世間 有很多為什麼
都沒有為什麼
也許
也許答案是有的

只是答案在風裡
在冰封幾十億年的地底
在宇宙深處的某一顆星球

我不知道

阿果這本書太好看了，細讀之後，你會發現自己忽然走在黑山與白雪的世界，看到謎樣的生命故事。

對我來說，阿果是個透明得可愛的年輕人，同時又是一個謎。一個透明的人慢慢長成一個謎，阿果是個透明的年輕人，同時又是一個謎。一個透明的人慢慢長成一個謎，這個謎又似謎非謎，好像拼圖遊戲一樣，可以一點一點拼出很多有趣的圖片與風景，雖然不是謎的全部。

我看著阿果長大，他與我很親，長大後仍然時時出現在我的面前，自在地聊他的想法、聊他種種感受。我好像很知道他，好像。

另一方面，他帶著夢想去攀登的高山——七千公尺以上終年冰雪覆蓋的絕地，對我卻是全然陌生的世界。我可以想像它的美，但始終停留在想像；更令我感到困惑的，是阿果與高山、與冰雪連結的內在世界。

他在追尋什麼？攀登的夢想？絕地的美？挑戰生命的極限？一次次徘徊在生死邊緣，為了什麼？在雪崩之前、在絕對的孤單中、在體能的極限下，什麼是活著的意義？什麼是生命意志？什麼是犀利卻謹慎的風險評估？什麼是沒有折扣的生之勇氣？

這些謎樣的問題與故事，留待阿果用他一整本書來答覆；我手上這三千多個字則用來描寫走進謎樣世界前那個透明的男孩。

小四時，阿果與哥哥阿吉，從鹿港的小學來到台北。我在他舅舅的幼稚園初識。

那時的阿果還不怎麼特別，就是一個樸素的、憨厚的、來自鄉下的孩子。學校莫名其妙暴虐無知的打罵教育，把他與哥活活潑潑的生命力硬壓下去。然後他舅舅送他去體制外的種籽學苑讀完小學。種籽位在烏來信賢村。忽然他像花苞一樣綻放了他的生命。舅舅的鼓勵與完全的包容、父母的支持、學苑的開放自由、南勢溪的澗水、野地的體驗、原住民教師林義賢帶引他在山林中狩獵，在大自然中自由探索的生活⋯⋯灌溉了這個張大眼睛、正望向世界的孩子。

這段變化的經歷，書中有簡短但極精彩的描述。讀者千萬不要錯過。

阿果十四歲左右，苗栗山上的全人中學創立。這是另一所體制外的自由學校，招收十至十八歲的孩子。創校人是畫家老鬍子；徐明瑋、劉興樑協助規劃。那是座落在山中的學校，遠離城市的喧囂。

在那裡阿果如魚得水，開始深度學習種種知識與技能、與同儕一起搞怪、自由思辨，跟著歐陽老師帶領的隊伍走向高山。

那個名字叫阿果的小孩，就這樣長大了。他與同學在不斷思考與不斷跌撞中長大，從跳水、投籃、擊劍、登山、觀察花草蟲鳥、談數學、天文、打屁、狂飆、惡作劇，⋯他們在成長，在尋找自我，在鍛鍊生命。

阿果比我的孩子阿詢大四歲，自小兩人玩在一起，情同兄弟。有一天從全人回來的阿果對十一歲的阿詢說：「來全人，我罩你。」就這樣，阿詢也進了全人。

十六、七歲時，阿果提出在家自學計畫，與阿詢兩人相偕跟我學數學。我不想按部就班教他們什麼，只同他們聊些有趣的東西，打開他們的視野。一個學期之後，我手寫兩張「epsilon班」結業證書發給兩人。epsilon 意謂數學小矮人的意思——戴著小紅帽幫白雪公主解決難題的小矮人。

那是一段開心的日子。與兩小鬼混、談天說地闖蕩數學世界。我自己不認真，也沒要求他們認真。唯一的效益，是兩人聽著我說數學升天入地的故事，說如何測量月亮有多遠？如何計算太陽有多重？我喜歡他們瞪著我寫在黑板的算式，眼裡發出亮光的片刻。

嘴裡同時發出長長的、O的聲音⋯「O──會是這樣喔?⋯」「O──」人總是在驚嘆時才學到東西，那是主體經驗與客體經驗，相互碰撞的美麗時刻。

青少年的階段，阿果成熟得很快，遇到問題都自己去摸索、去解決。在憨厚的外表下，他有很強烈的好奇心，問題意識像他的觸鬚，探向各個遇到的領域。積極的行動力則是他的翅膀。

這與一般體制內孩子被迫整天讀書考試的成長經驗很不一樣。沒有人加給他什麼壓力，所有的壓力來自內心，來自他自己熱情投入的事物，從這裡激發出他的責任心。

就這樣他的心智與能力快速成長。他的自信心也隨著扎根。

不要忘了阿果是一個動腦又動手的人。中學畢業不久，他就當起專業的木工。每天清早六點鐘起床，騎上摩托車在台北縣市的街道奔馳，趕去工地。就這樣他不辭勞苦，工作三年，累積了在基層打拚的草根經驗。那些年他考上乙級木工執照，自己也成了木工師傅。

阿果在全人讀書時，有一天找我去他的房間，指著牆上的地圖說，他四十歲之後將遊歷世界各地，一路靠做木工為生。就是那段日子他帶同學一起為全人鋪設教室木頭地板，也協助在教室區前搭蓋大片露台。

據阿果說，他的木匠技術很好。他耳濡目染，也就學了一些能耐。木工是創造性的行業。木匠的腦筋必須靈活，他的工作是一貫作業，從素材到成品，不斷解決問題，在解決問題中發展心智，發展抽象能力。三十年前，我寫了一本書叫《木匠的兒子》，去年又重寫，改標題為《小樹的冬天》，書中闡明的便是這個論點。阿果善於解決問題，或許與他的木匠經驗有關。

真的要寫阿果，我必須用一本書的篇幅，因為這孩子就在我眼前長大，我知道很多細節，知道很多他成長的祕密。

每次他來找我，翻翻我散滿一地的書，翻到有興趣的，他看了看，記下書名與作者，自己就去弄一本來讀。我不算好為人師，不會督促他讀這讀那，也從來沒想到要給他一份有系統的書單。

但他還是讀了很多書。有一天我赫然發覺，連女記者尾崎真理子訪問大江健三郎那本厚厚的《作家自語》，連名叫高興的作者東拼西湊寫出來的《米蘭昆德拉傳》，他都讀過。這些書陪伴著阿果，在他的青少年期，起了很大的作用。

尤其描寫絕望的印第安人最後悲歌的《在山裡等我》、描寫丟開文明世界的享樂而孤獨走向冰雪絕境的《阿拉斯加之死》……都深深觸動他的內心世界，造就了今日的阿果。你讀現今阿果寫的這本書，就會看到那兩本書留在他心上的餘韻。

阿果就是這樣長大：動手動腦，思考看書，東碰西撞，有時順利有時挫折。然後這些經驗在他心底發酵，年復一年。我看著他長大，就像看著「透明的」酒罈。很多東西都變了，他的思慮他的身體他的雙手，只有樸直與溫厚依然。

書中你會讀到很多溫暖感人的片段。記得要設想你是那個在零下二、三十度冰雪中的山崖，陪伴受傷的友伴十個鐘頭靜待救援的他，你才會了解什麼是真正的溫暖。

我筆下透明男孩的故事，暫時交代完了，但那個吸引透明男孩一步步走進去的謎樣世界呢？

他自身的內心世界，對我成為謎，是他走向八千公尺覆蓋冰雪的高山，宣告無氧攀登那一刻開始。

「攀登是孤獨的」。阿果在他的書中寫道：「我常獨自面對綿延的雪坡，走在四周無人的環境中，往往會想著攀登對我的意義。我為什麼要爬山？這到底對我有什麼意義？⋯⋯我為什麼會站在這裡？」

他告訴過我，那座K2在一九九○年代仍有四成的人去了沒有回來，但現今技術與支援改進，傷亡已經大幅減少。書中他多次提到生死無常的真實際遇。

我問過他為什麼堅持無氧？問過他踩在生死邊界去攀登的意義是什麼？問過他探險是為了「與事爭」還只是「與人爭」？

不只全人的孩子，任何在自由溫暖、了解與尊重的氛圍中長大的孩子，不會朦蔽自己，我一直如此堅信，因為他們習於真誠思辨，不會逼近內心的自己而受傷，不會怕面對自己而啟動防衛機制，架起圍牆。不會朦蔽自己是每個人一生永遠的課題。

與全人的孩子阿果、元植、阿詢⋯我一向可以放懷直追問題的核心，無須迂迴繞彎，因為他們不會朦蔽自己，因為他們是在自由與尊重下長大的孩子。

就在剛過去的十月，阿果與元植從 Nanga Parbat 攀登回來，七、八個全人長大的孩子們，包括少殺、政翰，還有元植的女友銘薇，⋯齊聚在我租居的農舍，認真討論登山的核心價值，討論那些謎。為什麼要攀登？為什麼要探險？踩在生與死那條界線是什麼意義？

但有些謎還是謎。不久前阿果同我描述過，七、八千公尺的山與冰雪，只有黑與白兩種顏色，綿延的黑與無盡的白，直入天際。

終於阿果寫完書，把書稿帶到我的眼前，把他謎樣的經驗世界與內心故事用八、九萬個字寫在書裡。我一個字一個字細細咀嚼，用心讀完全書。

謎樣的、只有黑與白的世界，好像變得清晰，又好像回復模糊。但即使是清晰的謎，是否就不再是謎？

這最後的問題，或許是永遠的謎，不只對於我，也對於每一個人。因為它不再是語言範圍內的謎，而是在崖底冰封千年的生命之謎。

只是逼視生命之謎的同時，我彷彿聽到來自遠古的心跳：「平安回來。」那是他摯愛的人們竊竊的呢喃。

contents

目錄

阿果的攀登小學堂 —— 八千米高山

Taiwan

孕育初心的島嶼和人 ──

中央尖山 攝影／雪羊

探險啟蒙｜**我的舅舅、種籽學苑、全人中學、台灣的各大山脈**
孕育時間｜**自 13 歲第一次登山以來，累積 20 年以上台灣**
山岳的攀登經驗

種籽學苑

全人中學

求學時期，我有機會來到種籽學苑與全人實驗中學，幫我打開了學習的另一扇門，講究獨立思考、自由學習的氛圍，鼓勵嘗試的勇氣、接納犯錯的空間、培養自主解決問題⋯⋯不同的視野及可能性，造就了現在的我。

很多人都會忘記最早期的記憶，我自己最早的記憶之一，是剛解開尿布的時候。

我坐在地上推著玩具車，然後站了起來，打算感受一下尿褲子的感覺，感覺到熱熱的尿沿著兩條腿流下來！另一個記憶是在還被抱來抱去的小時候。我被抱到床上午休，碰到電風扇破皮的電線，麻麻的感覺很舒服，然後就一直碰，一直碰，覺得很好玩！

我想這可以算是我人生中最早的冒險吧！

從小在彰化鹿港田野間的記憶，坐牛車涉水過河、追著甘蔗火車、在稻田中跑跳、

抓著田野間的昆蟲、拿西瓜當枕頭午睡、以花生殼當耳環玩耍、在鹿港海邊撿拾像火山噴發的蝦猴、划著竹筏在阿公的魚塭中……是我這代少數能體驗的鄉村生活。

真正認識大自然的能量是十一歲後，我從鹿港鄉村來到新店烏來山區裡的種籽學苑，受到許多老師指導，那是我學習探險的開始。

舅舅的探險故事

在新店家裡，洗碗結束後的泡茶時分，孩子們在月光下的餐桌圍著一位大人，聽他講過往登山的豐功偉業。他拿出一整箱大學時親手繪製的防水地圖，生動有趣地描述著，十分吸引還是小孩子的我，把目光焦點放在這些攤開來的地圖上，進入舅舅口中的故事——有一回上玉山東峰，他跌進結冰的荖濃溪中，在非常冰冷的水裡，還沒找到紮營的地方，該怎麼處理當下的心情；另一則故事裡，他在山中行進了快兩個天，面臨乾枯無水的困境，絞盡腦汁想辦法度過缺水危機，苦等了一夜後，他用毛巾集結帳篷上的露水，抬起頭雙手舉高，扭毛巾榨出水來，那是行進時用來擦汗的毛巾，

還真是有點噁心的感覺，然而身體享受、渴望補進水分，獲得再生的機會。他甚至直接舔外帳幾滴乾淨的露水，那味道是何等甘甜！汗水下美麗壯闊的山景，不斷面對多麼驚險的路段……舅舅總是說著山岳中各種酸甜苦辣，我充滿不可思議的想像，從心裡好奇想著「原來登山那麼好玩」！

我們這群土裡土氣的孩子，就這麼答應跟著舅舅去爬玉山試試看，當時我十三歲，那是我第一次登山，也是我唯一跟舅舅登山的回憶，直到現在已是二十幾年前的事了。時光飛逝，然而那次我對山有深刻的印象。

當時我們一行人背著鋁架背包、穿運動夾克和雨鞋，大致像登山客一樣，跟著舅舅進入玉山國家公園。在印象中，山路的路徑算大條而且很好走，但我就是偏好走路旁的草徑，不想跟大家一樣。走著石頭路，自己享受花草圍繞的感覺。走著走著卻突然踩空，滑了五、六公尺，停在山崖上，兩秒間我眼前一片黑暗。很幸運，發現自己踩在岩壁長出來的樹幹，身體及鋁架背包全被藤蔓盤結著。我鬆了一口氣，原來我還活著，看了看底下是懸空的山壁，心裡盤算接下來該怎麼處理。聽到眾人的聲音漸行漸遠，我試著大喊救命，卻沒任何回應。他們有說有笑地遠離，我反而心裡覺得有點

粘峻熊舅舅曾經歷過深刻的山岳歷險，那些故事吸引我對山林產生好奇，也在他的介紹下進入體制外的學校成長。

好笑，自己不上不下有點窘，但也沒什麼立即危險，就是腳下空空麻麻的感覺且難以移動，藤蔓纏住背包，讓我動彈不得！終於，遠方的家人們意識到我沒有跟上，歡樂交談的氣氛終止，因而聽到我再次地呼救，趕緊回來解圍，把我拖拉上到路邊。

結束這段插曲後，之後我們往前走了兩公里，在中間的一座涼亭紮營，我的第一次登山就在這五公里內結束，隔天一早目送舅舅他們去攻頂，我跟表弟就留在五公里左右的涼亭玩耍，直到舅舅他們攻頂後，下午回來與我們會合。

野性的山林

說起山林對我的啟蒙，是在種籽學苑的日子。其中最大的影響是來自一位原住民老師——林義賢，他是我的偶像之一，帶給我冒險的勇氣。在種籽學苑的三年裡，大多在戶外，每天生火烤著山豬肉，配著李子酒，到林老師的魚池裡釣鱒魚來烤。有時老師的朋友會帶來各種野味：山羌、水鹿、飛鼠、竹雞、大冠鷲、白鼻心，還有溪邊撒網抓到的魚。可怕的是，我還吃過飛鼠睪丸跟如青醬義大利麵般的飛鼠新鮮腸子、以米酒與糯米醃漬過的山豬肉等，這些都要搭配老師私下釀的人生大補水（各種動物鞭跟虎頭蜂）。現在想來，也許我的身體是這樣被養成的（笑）。

學校高年級帶頭的我，經常要當第一個嘗試冒險者，常醉醺醺地被老師送回家，每天都覺得學校好好玩，上課的方式也千奇百怪，林老師會帶我們去山上砍桂竹筍，回來煮湯及做竹筒飯；有時帶我們飆車蛇行，開吉普車下河床狂飆；或是教我們跳水（他的炸彈式跳水讓我印象深刻）；還有教我們在溪邊石頭洞裡摸魚，有一次他抓起一隻苦花，直接咀嚼生吞給我們看，我當場投以傻眼加崇拜的目光。

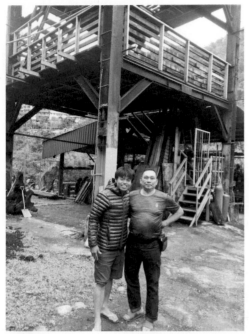

林義賢老師的教法與眾不同，充滿野性，永遠帶給我正向勇氣及樂觀的態度，那是原住民特有的氣質。

種籽陪伴我三年時光，這裡的溪流山林、這片土地上的老師與同學，給予我重新看到自己的機會。

到了夏天，水壩常常放水，老師把我綁在一條麻繩上，叫我游過滾滾黃水到下游對岸，把繩子綁在石頭上，再叫大家從上游玩飄飄河下來，我心想如果沒抓到繩子就GG了；也會教我們做汽油彈，朝著溪谷上岩壁丟擲，或是練習開獵槍、射十字弓。

還有一次我看著林老師把一條長兩公尺多的臭青母抓起來像直升機一樣甩來甩去，然後丟給我們去抓回來。還有一天晚上老師帶我去朋友家吃飯，我能感受到原住民身上流著山林裡的野性基因，是我獨自把一頭很巨大的水鹿直接扳倒，跨坐著拿起鋸子把鹿茸取下，只見血噴得他一整身，簡直是帥翻了。他順勢拿了一杯米酒加鹿茸血的混酒，要我這位小勇士馬上喝下去，還拿一罐鹿茸要我回去請舅舅喝，然後我就忘記後來的事了……。

要談林老師對我的影響，大概三天三夜都講不完，他讓我做了太多需要勇氣的事情，深深影響到我後來的人生。我能感受到原住民身上流著山林裡的野性基因，是我這平地人所嚮往的樣貌。

流著平地人的血液，披著原住民文化的智慧與野性地基，十四歲後我到了全人中學就讀，在此展開我的登山運動。

全人中學的登山教育，是台灣第一所讓國高中生自己背負帳篷、糧食自負的學

習。當時來我們學校指導的歐陽台生老師，注入了獨立自主的攀登方式。寒暑假期間，他會帶我們這些有興趣的學生到山上，進行長天數的訓練，如長程縱走、雪地技術操作等，更帶領我們走向世界級山峰，創下許多紀錄，讓學校走向更寬廣的視野。

全校的傳統是每年秋季要去登一座百岳，從九月開始訓練到十一月出發。每次的登山活動都是在高山上待五天，其中有一天放風日（糜爛天），可以讓我們自由地去山林間到處走走與玩耍，這是對學生非常重要的事情，讓我們不再是一直趕路，也不是為了登頂拍照，而是真正與山相處，好好休息，聽聽大自然帶來的訊息。

我到了十七歲就開始跟一群同學主導全校登山活動，由學生扛起責任去擔任幹部，從體能訓練、計畫書撰寫，照顧同學及登山時緊急應變的能力，我們不斷學習跟反省。後來，一代代的傳承，學弟妹逐漸形成了登山文化，秋季開學時由學生總召去全權負責這樣的戶外登山教學，現在的登山更是走向系統化的過程，有步驟及完善的制度去傳承，從一九九五年能走到現在實在不容易，是很值得未來各校學習的指標。

年	山名	備註
1995	玉山	
1996	奇萊主峰	
1997	雪山	
1998	大壩尖山	
1999	北大武山	
2000	能高奇萊南華	
2001	雪山	
2002	玉山	塔塔加上玉山 下八通關出東埔
2003	大壩尖山	
2004	嘉明湖	
2005	北大武	
2006	奇萊主峰	
2007	玉山	
2008	雪山	

・全人中學創校，第一次全校攀登的是玉山。

・起初登山體訓都是背重裝在學校附近的雪廬山走路，一直到一九九九年才引進跑步的訓練模式。

・有挑夫、嚮導負責煮食，但學生自負裝備（偏台灣傳統式登山風格）。

・歐陽開始指導全人學生參加寒暑山訓、登山讀書會、攀岩訓練、擔任PA助教，並開始籌劃海外攀登，要帶高中生去海外攀登北美第一高峰。

・歐陽開始讓學生擔任組長，老師跟教練當輔導員。學生開始走向自主管理（自背自煮）。

・第一次學生主動組織登山活動，阿果是主要帶頭學生，全人首次重裝登頂。

・全校百岳攀登首次誕生學生總召政翰。

・歐陽帶領全人首次攀登北美第一高峰，成功登頂。

・全人第二次海外攀登南美第一高峰成功（元植十八歲，紹庭十九歲），創下高中生首度自組攀登計畫，也創下台灣最年輕的紀錄。

・春季探險教育訓練：雪白山。

2009　雪山
三路會師：主線，聖稜線，雪山南稜

・全校百岳攀登開始三路會師計畫。
・校友政翰獨自計劃與攀登南美第一高峰阿空加瓜，成功登頂。
・校友元植、政翰創下台灣完成中央山脈大縱走最年輕的紀錄。

2010　嘉明湖
三路會師：主線，南二段，妹池

・校友阿果無氧首登全球第十三高峰，台灣首次巴基斯坦的八千公尺成功紀錄。

2011　大壩尖山
三路會師：主線，秀壩線，鎮西堡線

2012　奇萊
三路會師：奇萊北線，奇萊主北峰，卡樓羅線

・歐陽擔任登山顧問並傳承給阿果，帶領時代完成交接。

2013　雪山
三路會師：主線，聖稜線，雪山西南稜

2014　嘉明湖
三路會師：嘉明湖傳統路線，妹池線，探勘布拉克桑南稜線（沙魯比隨隊）

・登山教育系統化（基礎跟觀念）代表著全人登山第一階段性的完成。
・校友阿果、元植為台灣首次攀登全球第十一高峰。

2015　雪山
三路會師：主東線、聖稜線、雪山南稜

・校友阿果為台灣首次攀登全球第九高峰。

2016　大壩尖山
兩路會師：主線（傳統路線，馬達拉溪上九九山莊）
二線：秀壩線

・全人完成雪山西稜，二十年來終於走完雪山七條路線。
・校友阿果完成無氧登頂第八高峰（持平台灣高海拔三座八千公尺紀錄）。

2017　奇萊主北峰
兩路會師：主線（光被發表大會師）
二線（能高安東軍）

・校友阿果為台灣成功無氧首登第九高峰，締造新的台灣八千公尺紀錄，四座無氧高峰。

2018　能高安東軍
兩路會師：主線能高山
二線（能高安東軍）

2019　雪山
兩路會師：主東線、聖稜線

・校友元植、阿果成功登上世界第五高峰，創台灣新紀錄。同年代表台灣第二度攀登世界第二高峰K2，在八千兩百公尺的地方折返。

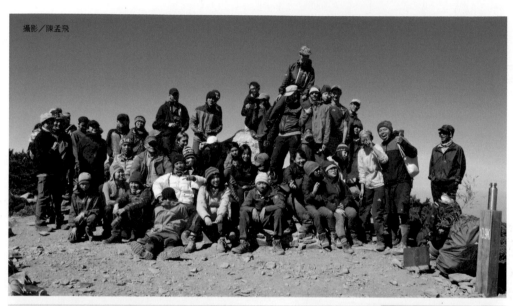

攝影／陳孟飛

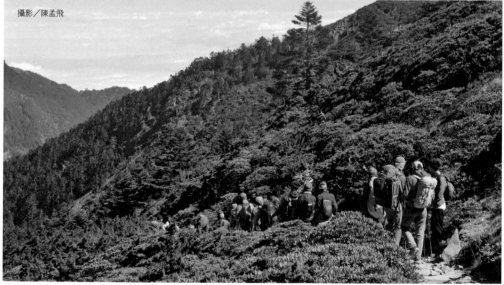

攝影／陳孟飛

全人中學教我如何與山相處，聆聽山的訊息，比趕路跟登頂更深刻。多年後我回到母校任教，希望能傳承這份初心。

全人中學每年舉辦登山活動，並且讓學生來主導計畫書撰寫，從行政、天氣、交通、體能、裝備、醫療到山上的各種應變能力，養成探險自主的精神。

Denali

海外夢想的起點──

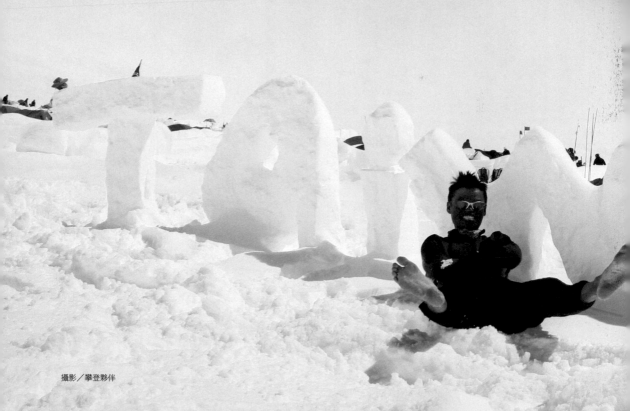

山脈名稱｜Denali，德納利峰，舊稱麥肯尼峰（McKinley）
頂峰高度｜6190 公尺，北美第 1 高峰
地理位置｜位於美國阿拉斯加州，德納利國家公園內
攀登時間｜2012 年 6 月

加拿大

美國

攝影／攀登夥伴

二〇一二年，我告別了從事七年的裝潢木工，回到全人中學任教，逐漸認識幾位很棒的好友，並相約去攀登北美第一高峰德納利，那是我第一次到海外攀登，我們遇到精采的考驗及趣事，打開探索海外世界的門窗，悄悄釋放在心裡很久的夢。

我從一九九七年開始學習登山相關知識，也逐漸發展出興趣。一九九九年，歐陽台生老師來到全人中學指導登山，把充沛的登山知識跟熱情傳遞給我們，他在國外接受許多不同於台灣傳統攀登的觀念，帶著我們一群高中生到處跑，也一直希望能帶我們去國外爬山。我們這群學生跟在他身邊，寒暑訓每次上山都是十幾天的行程，內容包括體能訓練、攀岩、當助教、急救，還有讀書會。那不僅紮實地為我們建立基礎登山觀念，也培養我們從事這項運動的態度。

我們原本計畫二〇〇〇年去德納利，訓練了兩年，後來卻無法成行。這有許多原因，其中包括我家人比較保守的觀念與無法出資，當時我雖然想出國見識海外攀登世界，卻始終沒能實現。二十歲後，我賺錢養活自己並慢慢存錢，經過快十年的累積，我終於踏上高中懷抱的夢想之旅：與兩位好友及一位學弟（全人中學的高中生）四人坐小飛機來到雪地世界。

來到阿拉斯加對於我是很夢幻的感覺，離開了每天汗流浹背的工地生活，這天等了十二年。對於阿拉斯加，我還記得有個悲傷的故事，《阿拉斯加之死》主角在公車裡獨自面對現實的殘酷，決然放棄外在的一切；另外還有棕熊很可怕，要特別注意。

來到搭小飛機的小鎮，我獨自沿著火車鐵軌一直走，幻想著遇到棕熊，幻想著可否就這樣走進未知的領域，跳進剛緩慢駛動的火車，就這樣與世隔絕，等十年後再回台灣，這是否也是很棒的冒險呢？

我們在德納利山區預計待上二十天，每個人的裝備糧食都超過了五十公斤，需要背負一半裝備，另一半用雪橇拖行著一路紮營前進。整趟過程中，我們遇上兩次突然襲來的暴風雪。

從三營到四營，過了 Windy Corner 的
雪坡。我們各自背負 50 公斤重的裝
備及拖著雪橇一路挺進。

暴風雪中的決定

第一次是在前往四營路上的狂風角落（Windy Corner），那時我們四人還開心走著，想著等一下要橫渡往上的雪坡，沒想到就開始起霧跟刮風，我的好友因為雪鏡一直起霧，不方便帶頭，與壓隊的我交換了位置，當時能見度不到十公尺，我們繩隊的方式只能看到在我後面的學弟。大風雪開始刮起，我找尋著路徑，以及微小到幾乎看不到的粉紅色路標，很擔心我們會走丟。環境突然變化加上第一次來這地方，我只能像牛一樣拖著大家，在暴風雪中前進，這時傳來最末位隊友的叫喊聲，他說後面有位來過很多次的當地人，一直說我們偏離了路線，再走過去會掉進裂隙裡。

我猶豫了一下，真的是這樣嗎？我要不要相信他呢？看著四周的雪白環境，我心想，「明明我剛剛瞄到遠方似乎有拇指大的粉紅色路標啊！只是轉瞬又消失在眼前，我需要更謹慎判斷。」不過我相信自己的眼睛，於是繼續拖著大家往前走，繩子不斷被我拉得很緊，可以感覺到大家的擔心，但內心一直告訴自己，我們真的不能在這裡久留。我繼續往前，隨後再度傳來叫喊聲，感覺好像是在咆哮罵人，我學弟說那位仁

兄很生氣，說我們非常危險，不該再往前走了。

這時我看到遠方那個小路標又出現一下下，但稍縱即逝，難道是我的幻覺嗎？會不會真的走錯了？我心想不可能吧，自己出國前還有去體檢，視力二點零，我應該相信自己沒錯吧。另外我剛剛休息時有稍微看向這雪坡面，覺得還要再往上才對，我向隊友們大喊：「這風雪太大，連講話都很難，不要理他了，我們走我們的吧，他要麼就跟我們走，要麼就走他自己相信的路！」

我一路大膽往前挺進。在必要關鍵時刻，我知道那是種面對未知的膽識，而這信念與大自然繫在一起，知道我走在自己相信的路上，不管結果如何都會接受。

最終我們橫渡了這個雪坡，而天氣也逐漸轉好，陽光露出來，剛剛的情景真是一個大自然的考驗！我鬆了口氣並坐下來，大家陸陸續續坐下喝水，品味著剛剛驚險、心境還未平撫的難關。喝水閒聊間，那位當地仁兄也走了上來，他到我旁邊說了聲謝謝，並且說慶幸還好有跟著我們、我的判斷很正確，很佩服我的勇氣跟膽識，就像位經驗豐富的嚮導一樣，我回以笑容來謝謝他的鼓勵，也很高興認識他。

看不清路的前方

另一場暴風雪是在前往五營的路上。那時我們在四營待了快十天，所有人都耐不住性子，看到好幾天大雪過後的轉晴，紛紛想往上推進，除了還在考慮的我們外，那幾天認識的朋友們紛紛前往第五營，我們顧及這幾天的大雪可能造成雪崩，所以猶豫不前，但看到很多高手都往前衝了，加上我們受限於攀登時間不夠，最終在下午五至六點間出發。在永晝的阿拉斯加，最晚的光線其實就像太陽下山後的餘暉，所以不用擔心天黑，我們不是很在意時間地前進。

在天氣好的情況下，我們很快繞上了稜線（Head Wall），並在稜線上走著，看起來我們應是最晚出發的隊伍。本以為會很順利挺進到五營，但天氣漸漸在轉變，又好像要開始刮風起霧了，一位朋友趕緊換上保暖褲，不久開始狂風大作，甚至下起雪來。這狀況讓我們有點傻眼，在這不上不下的尷尬半路上，不禁猶豫下一步該怎麼走。

最終我們還是決定往前，但周圍下起大雪，開始看不清前方的路，這時我又派上了用場，像牛一樣拖著隊友、睜大如老鷹一樣的眼睛，找尋在風暴中細微的路標，頂

在四營的半夜像是夕
陽斜照，是永晝北美
的現象。

由於天氣不佳，我們在四營（約4300m）待了十天左右，
有將近三、四百人活動、停留於此。四營有設立國家公園
嚮導工作站，有醫護所、天氣公告、諮詢人員。

著風雪繞著稜線，也不知過了多久，好不容易找到雪原上幾頂帳篷，我們知道已抵達五營，於是趕緊搭起帳篷。帳篷在這種惡劣氣候下真的不容易搭，因此我們先搭起一個隧道式的帳篷，讓三位隊友先進去，而我在外頭再搭起自己的帳篷，趕快躲進去。

好不容易安頓了一切，我掏出睡袋跟熱水，想起剛剛搭帳篷時為了清掉卡在營柱裡的雪，手與營柱黏在一起的狀況，實在是非常危險。之後我便躺在睡袋裡睡著了。

登山夢就此啟程

由於在五營一直受到外頭的風雪影響，不是很好睡，但我躲在有露宿袋的睡袋裡，沒有多想。等到打開頭燈，才發現另一個令人崩潰的情況：帳篷的表布都結霜了！我根本不想亂動，但每次的陣風吹襲，都讓裡層的霜灑落下來，嘴裡的三字經不斷湧出，更可怕的是，兩側帳篷表布離我越來越近，逐漸貼近我的睡袋，我知道自己快要被活埋了！

我實在是不想面對這情形，加上太累，不想再亂動，漸漸感受不到外頭的風雪，

竟不自覺又睡著了。不知睡了多久，當我再度醒來時，已聽到國外朋友們的嘲笑，原來我真的連帶帳篷被活埋了。我只能說：「不要再笑啦，快把我挖出去吧！」其實我自己也覺得很好笑，因為我根本動彈不得。

這次北美旅程深深影響了我的海外夢，最後雖然沒有登頂，卻完成了我高中的夢想，隔了十二年，似乎有點晚，但回想這趟旅程，我在四營蓋了一座有 TAIWAN 字樣的大冰雕，面對兩次暴風雪，還跟外國朋友去世界的盡頭開了一場演唱會，更與許多人打成一片，我學弟還當了四營區營長。在這裡遇到雪崩或裝備壞掉，大家都互相幫助，並在這片天空裡談天說地，聊著對探險的想像，有著許多共同的連結。

在冰天雪地中自在生活，這就是我喜歡的攀登方式，而我也下定決心，每年都找尋出國爬山的機會，帶著台灣人的熱情與溫暖，不斷向外擴散。

回到台灣，當年秋季歐都納八千米攀登計畫重新招募新隊員。我聽到這消息，眼睛亮了起來！在北美我建立了信心，便跟幾個朋友決定去試試看，報名了歐都納體育基金會三年的八千米計畫，後來經過審核順利入選。我知道自己會繼續完成海外攀登夢想。

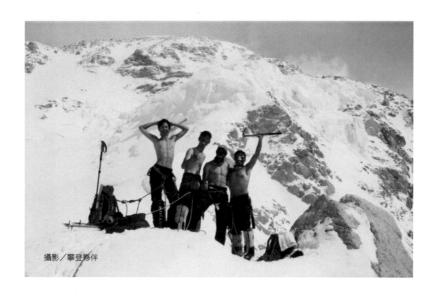

攝影／攀登影伴

從四營往五營的路　　北美德納利的世界盡
線 Head Wall。　　　　頭，位於四營附近。

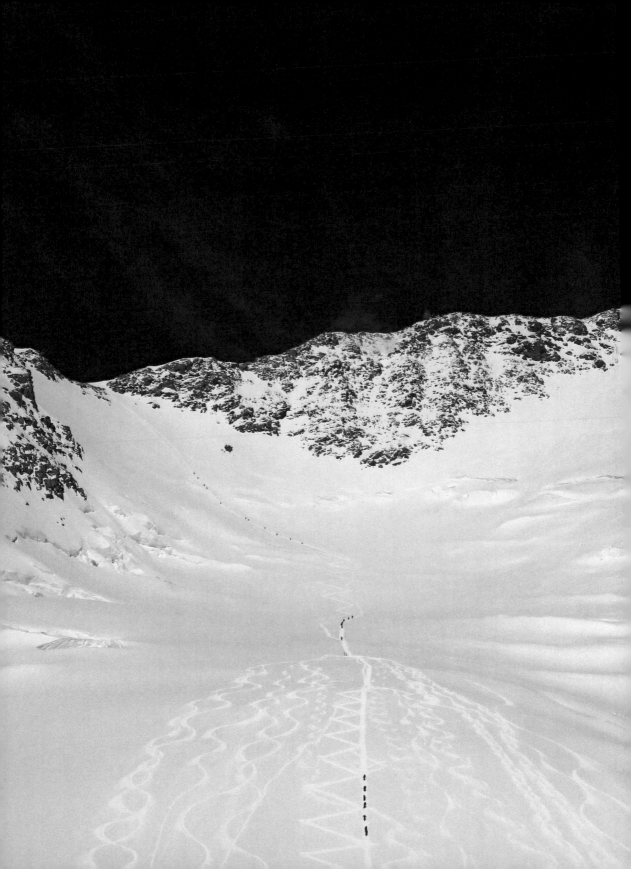

生與死的契約——

Gasherbrum II

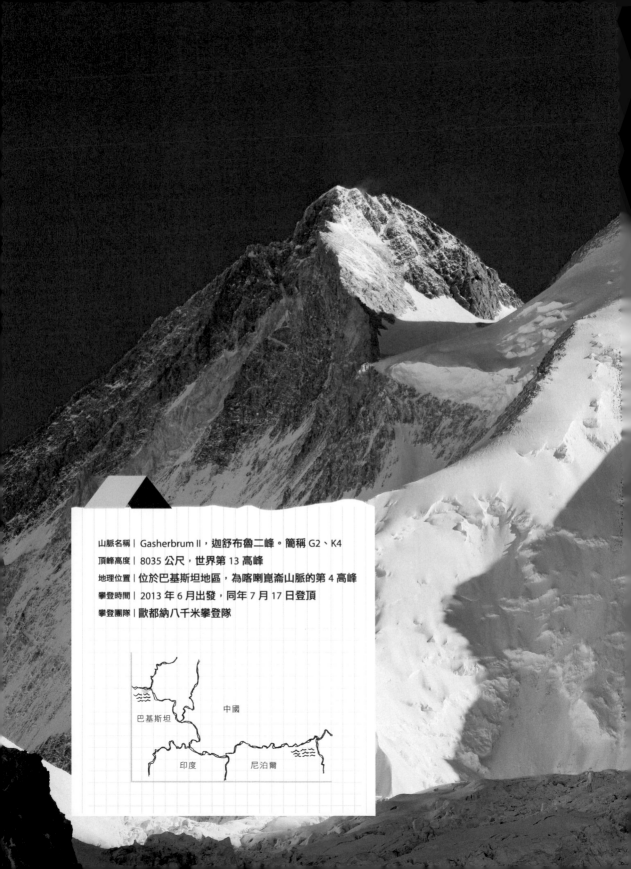

山脈名稱｜Gasherbrum II，迦舒布魯二峰。簡稱 G2、K4
頂峰高度｜8035 公尺，世界第 13 高峰
地理位置｜位於巴基斯坦地區，為喀喇崑崙山脈的第 4 高峰
攀登時間｜2013 年 6 月出發，同年 7 月 17 日登頂
攀登團隊｜歐都納八千米攀登隊

中國

巴基斯坦

印度　　　尼泊爾

這是我前往八千公尺高海拔的第一次經驗——位於巴基斯坦喀喇崑崙山脈的全球第十三高峰——G2，二○一三年前從未有台灣人攀登的紀錄。此次攀登是我人生中一次重要的體驗，不只享受了八千公尺高度的世界景象，更經歷了一場有如電影般的生死抉擇。

二○一二年末，我加入歐都納八千米攀登計畫。直到二○一三年六月中，我們組成七人一隊，其中有五位正式攀登隊員，由梁明本顧問擔任領隊，還有本計畫的執行經理連志展先生，一同前往巴基斯坦。

我們先從台灣搭到曼谷，大夥在等待轉機時喝著啤酒，一同慶祝出發與未來兩個月無酒的日子。接著我們到達巴基斯坦首都伊斯蘭瑪巴德，辦理了幾日的行政手續，坐了三天會讓骨頭都散掉的車程，再正式走進巴基斯坦地區裡的喀喇崑崙山脈，準備攀登全球第十三高峰——迦舒布魯二峰。

G1

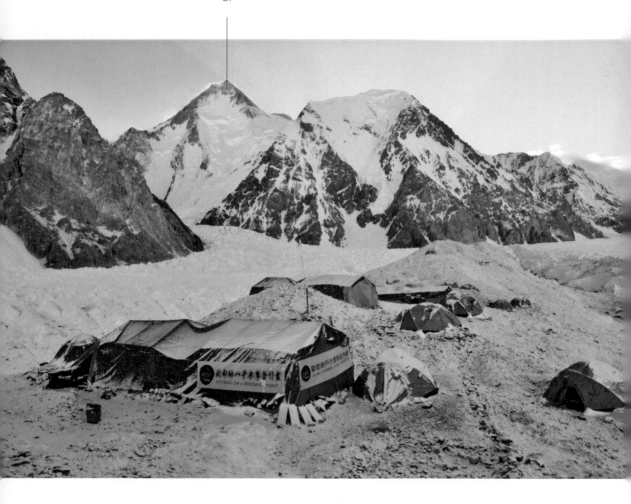

基地營前方，正中間的
三角形山峰就是迦舒布
魯一峰。

35°45'30"N,

從巴基斯坦市區搭乘吉普車，
行經最後有飯店的村莊 Skardu
小鎮，繼續前往 Askole 村落，
要坐 6 - 8 小時，跋山涉水。

運補的馬隊經由巴托羅冰河
（Baltolo Glacier）將物資送往
基地營。

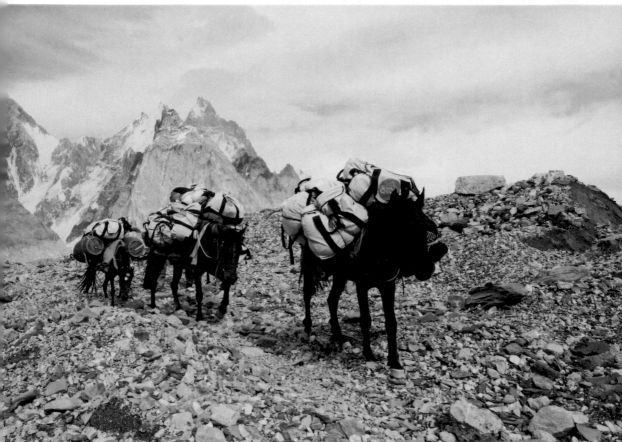

基地營的廚房，巴基斯坦
廚師正在準備餐點。

在基地營的營帳中，進行
數日的個人糧食分配。

無氧攀登，身體能承受多大勇氣

攀登任何超過兩千五百公尺的山，都要特別注意高山症的狀況，更何況是在八千公尺的高度。通常喜馬拉雅式的攀登，會先設立四至五個營地，以便運補裝備、食物，並且讓登山者上上下下地來回走動，使身體適應，一般需要進行三波的適應計畫，直到上到七千公尺（大部分是在三營）的高度，做自我的適應檢測，確認狀況後再回到基地營（約五千公尺左右）休息，等待最後一波衝頂期。

而從三營到攻頂的來回，會是一整天的時間，不會做長期休息，原則就是以最快速的時間回到三營。這主要是因為在七千公尺以上的高度，空氣中的含氧量將減少至平地的三分之一左右，人體由於缺氧而無法再做自然回復的機轉，只會一直消耗身體的能量與體能，因此當到達七千公尺後，就要迅速攀登到頂峰並快速下撤到基地營，才能確保安全。而這也是無氧攀登最難的部分。

許多人問我為什麼要選擇無氧攀登，對我而言，並非想刻意挑戰什麼紀錄，而是想找尋一種野性的魅力，我希望用自己的身體，去真實感受山的高度，判斷自己真正的身

心狀態，當然無氧攀登絕非貿然躁進，而是需經過平時的訓練與評估。

登山的適應需要做許多自我評估，我通常都是以每次攀登的適應時間去觀察，如果能比前一次的攀登加快到達營地，那麼便能大概了解自己的調整狀態。

故事來到了七月十五日，我一馬當先快速抵達三營，並重新整理營地來紮營，隨後相繼到達的隊友黃文辰及連志展也來到三營。原本我們預計隔天要回到基地營休息，等待最後攻頂的好天氣週期，但卻突發奇想來了一招，直接嘗試攻頂的計畫。

七月十六日早上，梁領隊在基地營指揮，以及與在三營的連志展先生溝通。這天瑞士隊要嘗試攻頂，在未來三天將有一波好天氣。梁領隊詢問我們是否想嘗試繼續往前進。這有兩個好處：第一，可以往更高的地方去多做適應，如果身體不適，嘗試到第四營後再回來，等待下一波機會；第二，如果狀況好可以直接跟著瑞士隊去攻頂，有伴比較安全。

三營外頭刮著強風，我一個人睡一頂帳篷，因為高度上的缺氧及寒冷緣故而較難入眠，前一晚斷斷續續地睡眠，不過早上還是在寒冷天氣下去上了大號，感覺特別舒爽。而目前在高度七千公尺左右，氣溫在零下十幾度，三營裡除了其他隊伍，再加上

我們三位隊員，總共二十人左右。

連志展先生去詢問三營其他隊伍是否有嘗試攻頂的計畫，但徒勞無功，而我們自己決定在七月十六日晚上十點出發（比瑞士隊早兩個小時），嘗試直接攻頂，估計十五個小時內登頂，最慢隔天下午一點若沒到峰頂就必須下撤。

碰觸未知是很有吸引力的事

七月十六日當晚還不到十點，我已經迫不及待想出發，一整天想著、考慮著要帶的裝備及取捨不帶去攻頂的東西，幾番猶豫，最後我捨棄爐頭鍋具，多備一雙手套。穿起層層衣物，最後套上連身羽絨衣並穿上雙重靴，仔細檢查繫好的冰爪，我知道自己將要走向前所未知的領域，帶點不安的喜悅，拉開結霜的帳篷拉鏈，風不大，有星空，而月亮還沒照到我們。我們三人是第一批出發的，從三營起步，預計先爬到四營（七千四百公尺），等四點天微亮時再往上走。

我們踩著深雪，剛開始我帶頭開路，雪有點厚並不好走，而因為有些緊張，我走

得太快，當時氣溫正越降越低，我感受到身體的血液還流不到腳掌，一直都覺得腳很冰冷，不太舒服，還呈現有點痛的狀態，我不斷提醒自己要有規律地動動腳指頭，一直動一直動，一定要讓冰凍的腳趾暖和，因為我不想截肢啊！直到一個小時後，體內的熱度才開始活絡起來。

從三營出發到四營，途中會經過許多冰雪碎石坡，這一整段都需要繩子做攀爬，不容易攀登，我們得靠拉繩子的保護，但隨時又擔心繩子會被岩石割斷。走在這種冰雪岩地形要很小心，必須注意不要整個身體都受力於這些舊繩子上。

一路上我走走停停，因為手腳開始暖起來，心情也相對放鬆，注意力就轉往遠方，抬頭看看滿天星斗，除了自己的頭燈外，就是夜空那布滿星星的銀河了。我關掉頭燈並靜靜閉上眼睛，很美妙，有種寂靜感，冷冷的空氣，漆黑的空間。我被好奇的天性驅動著，感覺自己一直在追求那種野性，發掘自己的底線，感受到碰觸未知的那股吸引力。

我們快抵達四營時是凌晨三、四點。其中連志展先生在七千三百公尺處因身體不適下撤，剩下我跟文辰繼續前進。比我們晚兩小時出發的瑞士隊，在七三五〇公尺的

地方追上了我們。先是兩個巴基斯坦高地挑夫追上我們，而第三個跟上的是他們的領隊，是位大概四、五十歲的姊姊，她好像爬過許多座八千公尺高山，感覺身手滿厲害的。很高興他們跟我們一起爬，這讓我心安不少，終於有伴了，只是他們速度好快，我心想因為他們比我們提早適應，才會這樣追上我們。

由於我不知道之後的路況，而我們沒有帶備用繩來組繩隊地相互保護，所以我就詢問可不可以跟他們一起走，必要時可不可以共用他們的繩子。他們答應了。瑞士領隊跟她的隊員有一大段的落差，我們一起在到處是帳篷殘骸的四營（大約七千五百公尺）等待他們到達。大約天微亮時，其他人陸陸續續跟上了，我們就從四營開始走。

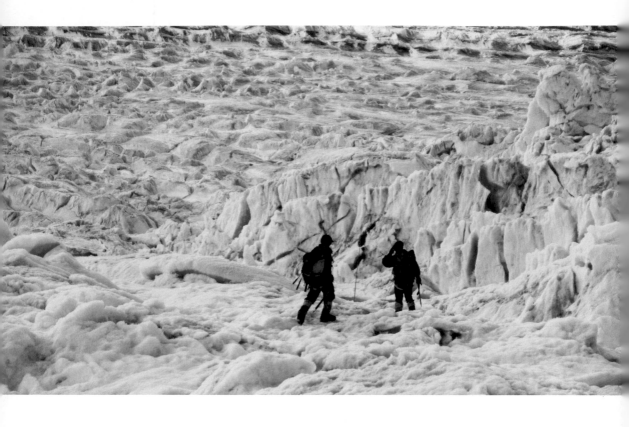

從基地營前往一營
經過一段冰瀑。

攝影／梁明本領隊

G2 峰有名的香蕉稜（Banana Ridge），位於一營往二營的路線。

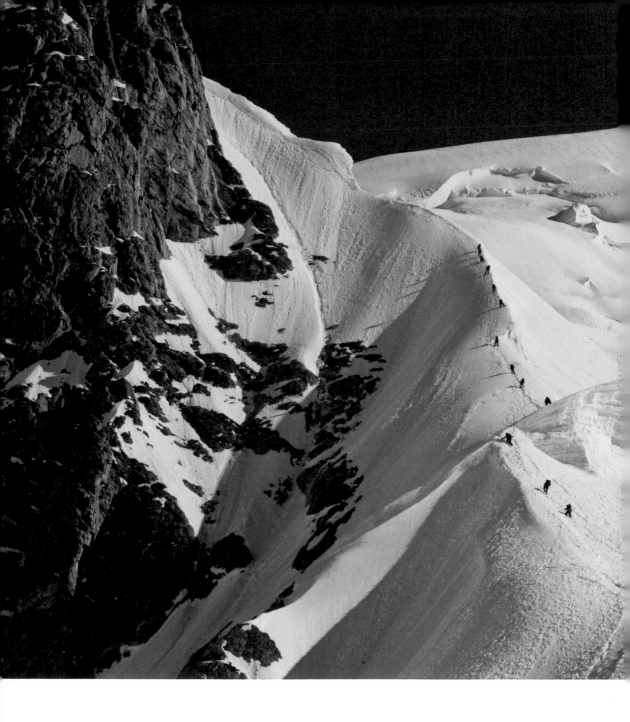

比起登頂，更要在乎……

開始橫切，帶點陡上，雖然可以不用繩子，有些路段還算好走，不過有些路段滿吃力的。就這樣時間來到了上午七、八點，我們好不容易翻過中國稜（巴中交界）的鞍部，這地方是一個轉折點，我們要經過一個很陡的上坡，才能上到這個鞍部，然後再往上走，而再陡切上去便需要路繩。我跟瑞士領隊一同等待著高地協作人員往前去開路架設路繩。我覺得自己走得慢，很擔心是否沒有時間了，可能無法在設定的時間內到達，但看到瑞士隊還是繼續往上，讓我覺得可以拚拚看，假如他們撤退，就跟著離開。我也很擔心隊友，我們的隊友連志展先生在七千三百公尺處下撤了，另外一位隊友文辰目前距離我一百公尺左右。我不斷告訴自己，要確定自己的體力還夠，以及確定自己有把握才能往上。

之後我鼓起勇氣繼續往前跟著瑞士隊，大概中午十二點半，我走到山頂下二十公尺處，等待瑞士隊拍攝登頂照片。當時我撿起許多石頭放進口袋裡，知道這是踏實的，是用勇氣帶回來的。直到快下午一點時，瑞士隊陸續離開，我繼續往前。

就在登頂前幾公尺，我思考了一下，考慮著要不要上去，心想：「會不會我現在選擇不登頂比較酷？」因為我覺得能決定攻頂與否，才是真正知道自己的能耐。後來我放棄這念頭，決定還是上去，因為這是全台灣人的事情，我將代表台灣新的紀錄，是第一個登上這座山頂的人，也是開啟歐都納八千米攀登計畫新一頁，這超越個人了，所以我決定上去。最終我走了十五小時登頂。

在頂上拍完照，我看著瑞士隊漸漸離開，而另一個隊友文辰還沒有到來，於是下撤到離頂約二十公尺的地方，就在那裡等他，也順便跟基地營的領隊回報狀況。

登頂時，已經到下午一點的關門時間，加上峰頂都起霧了，我覺得非常危險，因此我問梁領隊是否要下撤，這關係到文辰要不要衝頂。領隊說，隊友已經來爬第二次八千公尺的山，上次差一些而沒辦法登頂，這次再給他機會吧，請我多停留等待。

我在峰頂要白癡，搞笑地拍攝紀念影片 ❶。後來他在三點左右登頂，我們已在濃霧後下撤離開。大概下午一點半左右，這時文辰還距離山頂約兩百公尺，遠方雲霧逐漸靠近並把我們包圍，視野發生了白化現象 ❶。等我們一起下撤時，已是下午三點半了。

裡面，能見度大約十公尺內。

❶ 白化現象（white out）是指在風雪中眼前盡是白茫茫一片，無法看清楚周遭環境，又稱「雪盲」。

在峰頂時，我一邊拍照紀念，
一邊等待隊友，而此時雲霧漸
漸包圍，眼前一片白茫。

危急時刻，更需要專注

下來的時候很陡，是一個薄硬冰面覆蓋著雪層，我很擔心文辰會不會出事，感覺他的體力已快耗盡，當時我建議如果擔心陡下難走，可以使用下攀技術，臉面對冰雪面的姿勢下攀比較安全，也請他要撐住並慢慢走。整個視野都起霧了，不過我還記得路徑，心想應該沒問題，我走在前面帶路，不斷提醒自己能順利下撤才是最重要的。

才剛走沒多久，走在前面的我，保持著文辰可以看到我的距離，那時建議他要面對雪地慢慢走下來。第一次我回頭看時，文辰還照我說的方法做；但是第二次回頭看，發現他轉過來用坐的，想用坐姿滑落制動的方式下來，那一瞬間我感覺可能不太妙了，心想這動作很危險，腳很容易在這樣的冰雪坡面打滑，然後整個人會往前滑衝。

就這樣，我還沒回第三次頭，便聽到文辰「啊」地喊了一聲，接著整個滑了下來，我看到他試著做滑落制動讓自己停住，第一次嘗試就彈出去，冰斧沒咬進雪面，身體開始旋轉，第二次想做滑落制動時，因為慣性跟角度的緣故，冰斧已沒機會施力於雪面，開始越滾越快，滾、滾、滾，他一路滑，從我旁邊滑滑過去，我看著他，他的眼神也一

直注視著我，直到十公尺後，就消失不見了。他大概在快四點時墜落。

我看著文辰一路滑下去，心想：「不是吧，想抄捷徑也不是這樣的吧？」然後想起他有剛出生的小孩，有個幸福家庭，想著要怎麼跟他的親友交代呢？想著我能做些什麼處理……

雖然在八千公尺這種狀況可能很常見，自己心裡也已預演過，但沒想到我第一次就要處理，這真的有考驗到我的心理。我默默為文辰祈禱，當時很快穩定心情，先判斷他滑落之處，滑落的方向和我走下去的地方可能有機會交疊，就只好先賭賭看去找文辰，我決定等一切的狀況確認後再來通知領隊。我現在需要專注，畢竟目前只有我最清楚現況。我預想了兩種情形：第一，這樣的滑墜可能沒機會找到人，就我判斷只有在下方三百公尺左右，中國稜上的稜線邊，有一小區的平坦雪原，那裡才有機會停下來，但如果我走到那裡還是看不到文辰，我想最多只能在那附近找一找而已；第二，有找到人但無法移動，因為通常在滑墜過程會撞到雪坡上的石頭，嚴重時人也會因為內傷而漸漸死去。就是這樣吧。

我很快地下撤，走到快接近中國稜的地方就先大喊看看，心想如果文辰沒有回

話，那可能就不在了，應該是滑落到中國境內了。喊了幾聲後，這時在濃霧裡，我聽到一聲「喂」，我有聽錯嗎？再喊了一次，又傳來一個微弱回應，當時我嚇了一跳。

天啊！奇蹟，太棒了，我沿著聲音傳來的方向趕緊切過去，心想著要面對的事情，就是他可能有受傷，如果是內傷就難處理了。其實那時我心裡比沒找到人還要緊張，目前在七千八百公尺的位置，他滑落最少有兩百至三百公尺。

我漸漸看到文辰時，他一直想站起來卻站不起來，大概嘗試了三遍都跌倒，我猜想會不會有骨折或內傷，來到他旁邊，看到地上有一攤血，他的保暖手套都掉了，左手手指好像也受傷。旁邊有水壺，但我們都已經沒水了。我問他問題時，他的眼神一直晃來晃去無法集中，也不知道在講什麼，只是說著：「我在哪裡？」「我怎麼會在這裡？」「我在幹嘛？」「我們要去攻頂嗎？」我嘗試問他一些問題，也都沒辦法回答。我猜當時他的腦袋可能還無法平衡，嘴角有些血跡，沒有什麼外傷。接著想會不會有內傷，因為內傷也沒辦法救，很可能會慢慢死亡，而現狀是他無法移動。初步檢查後，當時只能給他我的備用手套，並看看是否要施打針劑類固醇，接著我挖個雪洞並安置確認好整個狀況。但文辰真的很幸運，能滑到一個凹槽，因為再往前就是懸崖了。

八千公尺考驗人性

當時大約是下午五點半，我準備用自己的無線電回報現在的狀況，並且需要支援，但按著無線電播話卻沒有動靜，天啊！我馬上想到要用文辰的無線電，趕緊找尋，卻發現不在他身上，這也太慘了吧，怎麼會這樣！我有些無助，看著雪白的坡面，濃霧漸漸散開，還能做什麼呢？我想試著找他掉落的無線電在哪邊。

我視力很好，看著文辰滑下來的路線，有些石頭及小黑點，其中看到一個認為有機會的黑點，決定賭賭看去找無線電，於是往上跑。距離越來越近時，我看到一個黑黑、不自然倒插的東西，應該就是了！跑過去看到倒插的無線電，我歡呼：「有救了！」然後趕快回報基地營，「BC，BC，我是阿果。」當時歡樂的聲音從無線電斷斷續續傳來。我需要回報自己處理的狀況及所需要的支援，「我要跟你們說，發生了一個災難。」瞬間那頭沒再回傳聲音，大家都意識到出事了，那時梁領隊已經二十四小時沒睡而先去休息，等著我們回到三營，現在馬上又被挖起來。

我再通報一次，「文辰墜落，目前在中國稜的位置，請求支援。」當時我決定

留下來陪他，雖然知道這可能是賠上兩條命的選擇，但我不可能眼睜睜留下他，這是一個很大的抉擇。當然我也可以就這樣走掉，把他留在那邊，因為我已經盡力了，但這樣很殘忍。陪著他，如果救援隊沒辦法在一時之間到達，我跟他會一起死。要馬上組織救援隊並不是容易的事，我們糧食已經吃完，也沒有水了，我只剩下兩個POWER BAR，這是最後的緊急糧食，最後真的不行了才能用。當時我快速判斷自己的狀況，就決定陪他等待救援。時間接近傍晚六點，我們在七七五〇公尺的地方等待救援隊。

那時梁領隊在基地營辛苦奔走，向別的國際隊伍尋求救援，請他們提供雪巴人或出人力幫忙救援，而攻頂先下撤的連志展先生也在三營幫我們找救援隊，當時德國隊最早到三營，有休息，體力很好，於是先去拜託他們。但是德國隊就建議不要去救了，告訴他：「那兩個（我跟文辰）已經算是死人了。」其實這種山難在八千公尺是很正常的，如果去救，救援隊反而可能會出事，所以德國隊拒絕了。

但是連志展先生不放棄，又去拜託另一個韓國濟州隊，因為他們再隔一天就要攻頂，所以有尼泊爾高地雪巴在三營等待。梁領隊也去拜託基地營的韓國領隊，就這樣跑來跑去，韓國的領隊很厲害且有經驗，聽說他年輕曾自己去爬八千公尺的山，不小

心墜落，雙腳受傷，然後自己一人花兩天兩夜爬了出來。所以他一聽到出事了，馬上二話不說把他兩位在三營的雪巴讓出來救援，再加上我們這邊剛運補食物上去三營，一位巴基斯坦高地協作，組成救援隊上來救我們。我們的協作也很厲害，他爬過喀喇崑崙山脈上的這四座八千公尺的山，也都登頂過，光是G2就已兩次登頂，我們攻頂那天，他也是從基地營到三營運補。後來聽到我們出事，他直接跟韓國請的兩位雪巴一起到山頂來救我們，因此可以算是用一天攻頂，超級厲害的巴基斯坦協作。

孤獨與生死關頭

到了晚上，報告完我們雪洞的位置後，我就準備好救命針，隨時待命施打。救命針是類固醇，梁領隊有跟台灣王士豪醫師連絡，確認打針的時機。在那之前，我要先將藥劑抽到針筒裡，將玻璃罐裝折斷。當要抽取時，我發現藥劑因為跟環境接觸而瞬間結冰，天啊，怎麼辦！我趕緊搓藥罐，一直搓，一直搓，一直呼氣，一直呼氣，藥才慢慢變成液體。我心想：「喔，好險，好險！」然後將藥劑抽到針筒裡。好不容易

抽出來，結果發現針筒內液體也會結冰！心裡大叫：「啊！這樣也會結冰！」我一直對針筒和藥劑呼氣，當所有液體都抽到針筒後，藥劑就不會結冰了。天色已暗，濃霧散去，漸漸月光開始照亮雪面，我看到對面的第十一高峰G1，心想它可能是後年的攀登目標。

我觀察到文辰的呼吸有點急促，十分擔心，當時他沒有明顯外傷，只能把他安置好，然後等待著打救命針而已。不久，領隊說可以施打了。救命針是肌肉注射，因此可以打在手臂、大腿或屁股。打完救命針後大約半小時，文辰的呼吸就變得很平穩，這時他已經很累了，呈現半熟睡狀態，但我不能讓他真的睡著，要一直用手肘點他一下，問他問題，讓他保持半清醒。有時文辰睡一睡醒來會問：「我們在哪裡？」或是會突然說：「走，我們去攻頂吧！」那時他一直胡言亂語，我也只能勸他要撐住、要撐住，想想兒子和老婆，最多只要再撐兩天就好，兩天就好。而我也必須保持冷靜，不能睡著，其實我也有些疲累，已經一天半沒睡了。

後來又有狀況發生，無線電漸漸沒電，我再三跟領隊們確認，我們在中國稜一段很陡的坡面，一定要上來才能找到。整個晚上我唯一做的運動，是把無線電電池拆開，

一直搓，一直搓，然後塞到衣服裡加溫，再裝回無線電，這樣它就又會通了，但是講沒一、兩句話就沒電，然後再重複上述動作，之後三、四個小時我都在做這個運動。

入夜後天氣好，沒有風，周圍變得滿冷的，假如有風就會變得很冷會很危險，可能隨時會出問題，隨時要準備下撤。

如果我必須一個人走呢？如果救援隊找不到我們呢？我是不是要留下文辰呢？

當時我不斷面臨抉擇。要是我真的要走，我想我會跟文辰講清楚，並且用相機幫他拍下最後想講的話和樣子；又或者邀他一起下山，但如果他再撐下去，我可能沒能力去救，下山還有一段很陡的雪坡，非常可能再撐一次。面對這許多如果，我也只能要文辰抉擇，是等待救援隊上來，還是跟我下山。這是兩種做法。

凌晨十二點後，無線電終究沒電了。半夜，我心想完了，救援隊是不是不會上來了？那麼我要怎麼辦呢？文辰能移動嗎？我心裡開始設最底限的時間，等凌晨三點一到，無論如何我都得走。當時氣溫大概負二十幾度，我身穿兩件羽絨衣還算暖和，我跟文辰兩人互相倚靠著。

等到快凌晨三點，我自己設定的時間已經快到了，自覺必須要鼓起勇氣才行，於

是我搖醒文辰，跟他說我要去中國稜往下的那段陡雪坡，看看是否有救援隊的頭燈燈光，這樣或許看得到他們，我可以用喊的。我們所在的位置是在這陡雪坡最上面，他們可能因為角度的關係，看不到我的燈。當時我就跟文辰講，如果三點到了，我去看若沒有人，我們就一起下去。文辰回答：「好。」我感覺他狀態有好轉，判斷內傷的嚴重性不高。

我打算先走到中國稜的盡頭，看救援隊有沒有上來。如果有上來，我們就得救；沒上來，我們就要走下去。我因為坐太久的關係而站不起來，有些貧血，突然站起後跌倒。好不容易又撐起來，慢慢走到崖旁，頭燈往下一照，就看到兩個頭燈往上照，我跟前方人員四目相對，脫口而出：「哇，有救了！你們終於到啦！我的隊友在那邊。」我心裡已在飆淚，看到人真好，開心地與他們擁抱。

救援隊很厲害，他們很快就搭好帳篷，把文辰丟到帳篷裡，給他熱水、食物和氧氣瓶，我也快速躲進帳篷。可能是因為太累了，我吃完東西後整個放鬆下來，然後要求要睡一個小時我才能走。在帳篷裡睡了十五分鐘後，我突然被冷醒，醒來時發現文辰在睡袋裡很舒適，而另一顆睡袋裡是我們隊的巴基斯坦協作，我想著：「我的睡袋

呢？」原來是協作睡在我的睡袋，我不忍心拿過來，畢竟他們那麼辛苦來救我們。我默默走出帳篷，時間已經凌晨四點，天色從黑漸漸轉深藍，快要日出了。

兩個尼泊爾雪巴在外頭等待，我深深吸了一口氣，看著八千公尺的日出，從黑漸漸轉亮，光線的漸層，以及那遙遠有弧度的地平線，真的很美。由於位置很高，日出地方很遠，所以感覺是從自己的腳底下慢慢升起，被陽光刺穿整個身體。我知道我辦到了，心裡突然暖了開來，有種感動，很踏實，好享受。我就默默轉身，拉開層層褲襠撒了泡尿，排掉這麼精采的經歷，並且在心裡決定，明年自己將在第十二高峰山頂上看日出。

攀登 Gasherbrum II 紀錄
影片來源／YouTube
曹志成

基地營端出慶祝成功登頂的蛋糕，但由於我剛救
援回來太過疲憊，手端著蛋糕拍照沒拿穩，以致
整塊蛋糕墜地，我趕緊撿起，依然吃得開心。

別讓山決定下一步──
Broad Peak

山脈名稱｜Broad Peak，布羅德峰。簡稱 K3
頂峰高度｜8051 公尺，世界第 12 高峰
地理位置｜位於巴基斯坦東北部，屬喀喇崑崙山脈
攀登時間｜2014 年 7 月，同年 7 月 24 日登頂
攀登團隊｜歐都納八千米攀登隊

巴基斯坦　　　中國

印度　　　尼泊爾

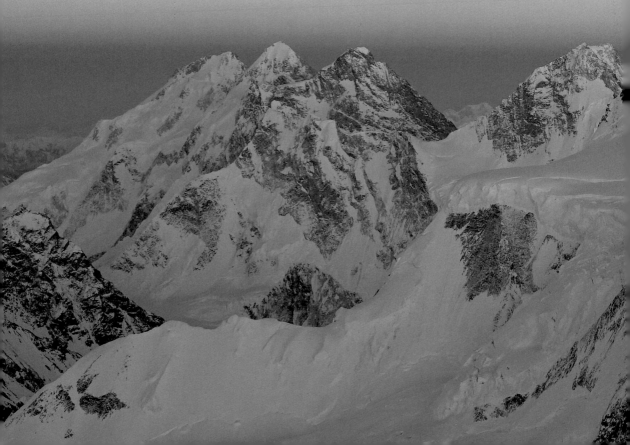

二〇一三年有了攀登G2成功登頂的經驗，我開始知道，在七、八千米的海拔高度上要如何面對困境。

二〇一四年我來到布羅德峰的山腳下，我不奢望什麼，只想踏實且充滿信心地前進。而布羅德峰隔壁聳立著登山界的傳奇巨峰——世界第二高峰K2，我望著祂，如此巨大及遙遠，但我相信，我會越來越接近祂。

歐都納八千米計畫於二〇一一年啟動，連續兩年攀登布羅德峰，但都在峰頂前鎩羽而歸。直到二〇一三年歐都納重新調整計畫，往後三年裡（也就是我與歐都納簽約的年期），安排頭一年攀登迦舒布魯二峰，先建立成功經驗，隔年再回到布羅德峰攀登，最終想在二〇一五年嘗試攀登K2。

遠征前的即刻救援

在出發到巴基斯坦攀登的前四天傍晚，我臨時上來台北保養車子，並且想與一位老師見面。就在我準備離開修車廠時，接起鴨子（林文逸大哥，也是歐都納八千米攀登隊的隊員）打來的電話。

鴨子說：「阿果，需要幫忙，有朋友在雪山迷路走失了，我們兩個上去找。」

我說：「真的嗎？現在是下午六點喔，人是哪時候進去呢？哪時候走丟的？大哥需要支援一定要相挺，但我剛上台北，沒有什麼裝備，就基本的而已喔。」

鴨子說：「沒問題啦，需要你這個快腿、對雪山熟的，人是在早上九、十點報迷途的。等一下去載你。」我請他記得跟歐都納公司報備，因為再過一天，就要開記者會了。

晚上七點半我們從台北出發，四小時後到達雪山登山口，與當時報案的領隊會合，討論後得知，人可能是從雪山主峰登頂後走錯回程路線，往志佳陽路線方向走失，也有一組搜救隊已經在中午出發，稍早於三六九山莊休息，預計明天前往雪山舊址搜

救，另外迷途者早上九點多有傳經緯度座標訊息出來。我們研究位置，評估大致在志佳陽往雪山主峰中間的路段（約雪山舊址處），便開車前往環山部落，從那邊上到雪山舊址。凌晨十二點半出發連夜趕路上山，於早上六點到達雪山舊址。

鴨子說：「從昨天到今天了，不知道人會不會亂跑到哪邊去？這位迷途者體力很好。」我聽了便說：「那好吧，我沿著舊址的稜線左右來回下切，不能走再切回稜線，這樣應該會找到。你在路線上指揮及開機待命。」

我先下切舊址溪溝，看到一個小瀑布，沒看到人，覺得如果從這裡摔下去，應該是沒死也帶傷，不可能還有辦法動，於是又折返到上面，從另一面下去。另一面更不用說了，馬上就遇到崩壁斷崖，誰會莫名其妙走這樣的路，然後從峭壁跳下去呢？我又折回來，從舊址的營地往回到9K的路牌，就這樣上上下下走到不能再下去（需要靠繩子才能走）的地方，接著又折返，使盡所有體能，期望有一絲絲回應。激發腎上腺素在各個地形上攀爬走跳，區區一公里多的路段，來來回回怎麼找都徒勞無功，彷彿瞎子摸象。

接近上午十一點半時，我心想看起來機率不高了，這位朋友感覺凶多吉少，一個

晚上可能下切很深的谷地，沒有完善裝備，或許躲在什麼地方失溫而無法回應。我問鴨子該怎麼辦，從昨晚到現在我已用了百分之百的力氣，但都沒有得到回應，整個範圍就是這樣而已。若再往下應該是不可能存活，也不會有人想再下去找。

鴨子說：「我們那麼拚了，怎麼會這樣哩？再找一下。」這時他神來一筆提議：「直接賭了吧，從9K路牌直下切到最底，然後往上沿溪溝上溯。既然我們都來了，不能就這樣離開。」我回答：「好，衝吧！」並在內心覺得鴨子好勇敢。

這裡非常的陡下，不開玩笑，我們幾乎是滑下去，一路靠著箭竹的支撐下切。我心想：「這一不小心就是直達溪谷，真的很夭壽喔！等一下上來也是一個大問題。」

突然間眼前出現了斷崖，我們急忙拉住，不致掉下去。我說：「挫賽！沒路下去啦！離溪邊還有那麼高，這不可能下去。」底下有一個應該是超長的瀑布，而我們從步道到這裡，垂直高度下切快四百公尺，現在還要往上爬就累人了。鴨子說：「這下可好了，沒路，可能要往上，再橫切過去。」我說：「這樣好了，我靠著半懸空的樹往溪面搜索一下，我眼力很好，要是沒看到，我們就上去吧，這真的超出我的能力了。」

尋找迷途山友

我沿著瀑布上頭一路往上瞧，看著最遠的小瀑布，突然看到一個好像在移動的小藍點，是人！我興奮地跟鴨子說：「看到啦！看到啦！賽哩，這樣也被我看到，真的是皇天不負苦心人啊。快快快，想辦法切過去。」我們努力攀爬並下切過去，接近時不斷喊叫，但感覺這位迷途者不怎麼理我們。我納悶怎麼會這樣，難道他是來修行的山行者，不是我們要找的人？當距離迷途者一百公尺左右，大約是十二點半，迷途者突然注意到我們，嚇了一跳，讓我心安不少，終於找到人了。

我們給他糧食跟熱水，檢查後發現他全身到處是各種皮外擦傷，手脫臼，手掌有地方被劃傷。我們有點難以置信，他怎麼有辦法下到這個地方。原來他滑下了兩、三個小瀑布，一路走到剛剛我說的大瀑布，知道不可能下去後又走回來，就這樣整夜都沒睡來回地走，被困在這裡，也爬不上去。他整夜還看到計程車在稜線上跑，還說有小精靈來找他說話，剛剛以為我們不是真實的人。我向鴨子提議，由我上去通報所有人，包括搜救隊及山下留守人，而鴨子留下來照顧手臂受傷、無法攀爬的迷途者。

當時是下午一點出頭，我得想辦法快速上切。我找到一條乾溪溝，一路往上拚命攀爬，經過幾個攀爬岩壁的難點，穿越箭竹林，在兩點前切回步道路線上，找到訊號點通知了留守人員，開心表示我們找到人了，情況平安但需要一些支援，我們會等從雪山那邊過來的搜救隊，跟他們會合之後再下山。

接著我趕緊致電歐都納公司，那時他們正在開記者會，將宣布我們二〇一四年的高海拔攀登，邀請許多嘉賓到場。我打電話過去時記者會剛好開始，順帶宣布搜救成功的好消息。

我打開無線電跟搜救人員聯絡，他們正在前往途中。此時天空下起細雨並且起霧，我在步道旁找了一個樹洞窩著，直到下午四點半出頭，才與搜救人員會合，通知他們從哪邊下去協助救援，並希望換回鴨子。我們要盡快下山去，因為再過兩天後的凌晨我們就要飛往巴基斯坦了。大約快傍晚六點我開始下山，而鴨子決定留下來陪迷途者，於是我獨自先下山。

在回去的山路上我巧遇了一隻山羌，牠覓食著不太想理我，可能以為我是隻沒什麼攻擊性的動物吧。我靜靜陪牠五分鐘，不想驚嚇到牠。這隻山羌在我附近走來走去，

直到距離不到一公尺時，牠突然又看了我五秒，然後快速跑開，可能終於認出我是人了吧！

等我回到環山部落休息，已經是晚上八點半了。隔天下午鴨子終於下山，我們一起回台北，而我火速開車回學校已是晚上十點，我盡可能趕快把學生的評量成績及評語做完，兩個小時後再趕去機場。由於時間倉促，我根本無法好好整理裝備，只能打開行李大袋子，努力塞入所有想帶出國的裝備與食物。最終我就這樣上了飛機，好好睡了一覺，準備面對接下來的八千公尺攀登。

攻頂策略

出發前的搜救插曲有些振奮人心，而我內心對這次的攀登有所準備。前一年攀登G2的經驗讓我有點把握，同時也讓我更加謹慎，這一年裡隊員們一起訓練，發生許多有趣的事情，默契變得越來越好。為了攀登安全，我大致偷偷幫大家評估了一下實力，好讓心裡有個底，因為在高海拔攀登，我們的生命互相連在一起，需要團隊合作才有

可能創造機會。在領隊吳夏雄老師非常有智慧的帶領下，大家和樂融融，我也被任命為該年的攀登隊長，必須要有勇氣承擔一些責任。

我們就這樣順利又快樂地進行攀登，大夥好像都非常有信心與把握，想完成這次的目標。為了節省裝備重量，最終我們在攻頂策略上，由三名隊友（小黑、元植、文辰）先出發，我跟另外兩位高地協作則晚一天出發，所以我到三營（七千公尺）時，另外三位隊友已經在四營（七千四百公尺），以此節省一頂帳篷的重量。而我當天晚上直接從三營出發，前往與四營的隊員會合並一起攻頂。

至於我為什麼要自己從較低的七千公尺上去呢？除了想省重量，也想更清楚自己在這種環境下的體能表現，我有信心從三營到攻頂，時間預計在十小時完成，而且能當天回到基地營。

一般我們攀登都是大隊人馬聚集攀爬，因為一座山會有許多不同國家的隊伍一起攀爬，路徑及路繩會越來越清楚，並且在危險路段有繩子確保，最後大家等待好天氣週期輪流攻頂。而一般隊伍的共通點，就是期待有商業隊開好路、架設好繩子，大家趕快擠上去攻頂。

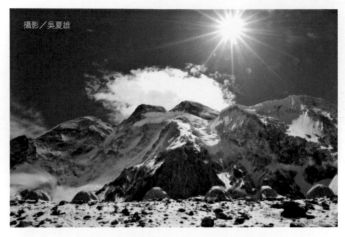

攝影／吳夏雄

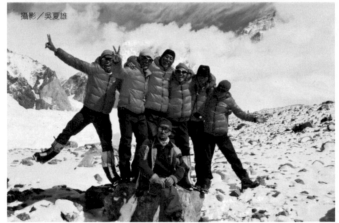

攝影／吳夏雄

基地營與布羅德峰。 ｜ 所有隊友在基地營的合照。

詢問之下，我們知道那晚大商業隊要出發的時間，便等待他們先走。不過等來等去都沒動靜，我在三營有些不耐煩，心想奇怪，為什麼商業隊不出發呢？這樣會不會太晚？我已設定好時間，知道自己最慢九點要出發，問了旁邊帳篷韓國隊的金未坤先生（他是我的好朋友，我都叫他金兄）：「我想出發了，要不要一起走呢？不要理商業隊了。」金兄回答：「我也不想理他們，我們走吧！」說完我們便帶頭出發了，我預想先到四營跟隊友會合，然後再一起出發，而波蘭隊看我們出發，也跟著出發了。

勇敢的台灣人

在布羅德峰的三營（約七千一百公尺），我們一群人的頭燈點綴著整個雪坡，走在前面的我，回頭看著大家覺得畫面很有趣，每個人都埋著頭往上走，衣服看起來胖嘟嘟的，很可愛，我不禁想著，大家是為了什麼在攀登呢？我是為了什麼在往前走呢？周圍漆黑，卻不顯得暗，而我走得很堅定。

第四營（七千四百公尺）的夥伴們是預計十點出發，當時我們也剛來到四營，隊友們陸陸續續往前。同行的韓國朋友金兄很著急地說他要大號，我覺得他太厲害了，在那麼高的環境下，竟有勇氣脫下層層褲子，不簡單啊！他請我幫他找衛生紙，我便火速衝進帳篷找給他。我覺得這是非常重要的事情，因為在那麼艱難的環境下，如果還沒有衛生紙，那會是多麼崩潰的事。

突然有兩位大漢走了下來，看上去很疲累，感覺快掛了似地，我趕緊拿水給他們喝。談話中得知他們是前一晚去攻頂的人，到現在才回來。「天啊，走了二十四小時！」我心想。這兩位朋友問我可不可以借我們的帳篷睡，我表示沒有問題，並讓他們趕快進去。我不禁好奇他們是哪來的意志力能這樣呢？人真的有那麼大的潛力嗎？

還好我們有在這裡建四營，不然他們應該會體能透支。

隨後離開四營繼續出發，我感覺隊友們步伐很不錯，速度不慢，十分順利一直往前進，來到七千五百公尺左右。元植的老規矩，就是每次出發沒多久會想上廁所。所以我也覺得他真的很強，可以在這樣環境下脫了，看他很享受的樣子，我就不便打擾；另一位隊友小黑（陳國鈞）今天的速度很快，不像他平常的狀態；文辰保持著他

的速度。

我們真的是信心滿分的隊伍。我的速度快，與隊友們已拉開最少有一個小時的距離。我帶頭往前走，因為知道有人往前推進，後面的人會比較有信心跟上。半夜三點過了鞍部（七千九百公尺），進入較危險的稜線斷崖橫渡，地形相當不容易通過，我在過程中飆了很多髒話，看著底下遠遠的頭燈，如果一不小心就掉下去了，心裡默念阿拉保佑，我們應該可以渡過的。凌晨四點多，我看到山頂了，還有段距離，但即將到達布羅德前峰。

天色漸亮，遙遠的天際有道彩色的光芒正在驅離黑暗，日出溫暖了我的心，我很感動，因為我終於完成去年的夢想。想起去年的辛苦，想起爸媽可能在台灣擔心我，想起剛失戀的我，想起年初台灣學運，台灣真的要好好加油！腦中很直覺浮現那陣子最常聽的歌曲，滅火器樂團的〈島嶼天光〉，我感觸良多地唱了出來，心裡滿是感動，誰會這樣在這個地方唱歌呢？我應該是全世界第一個吧。歌詞有打中我心，我們是「勇敢的台灣人」，我突然哽咽，靜靜流下眼淚，我知道第十二高峰的頂在等我，而我要繼續往前。

快到山頂前的休息，我撿拾了許多石頭放進口袋做為紀念。隨後我們順利登頂，有兩位高地協作陪著我一起登頂，我們是第一批人員，峰頂上的我們寫下台灣的新紀錄，台灣新的高海拔登山歷史，我也有幸成為台灣第一位兩座無氧八千公尺的首登者，並且真的在我自己預計的十個小時內完成，說不定還可以直接下到基地營，這讓我更了解自己的身體表現了！

上前峰的路上，萬里無雲，看到地平線上慢慢升起日光，很是壯觀。

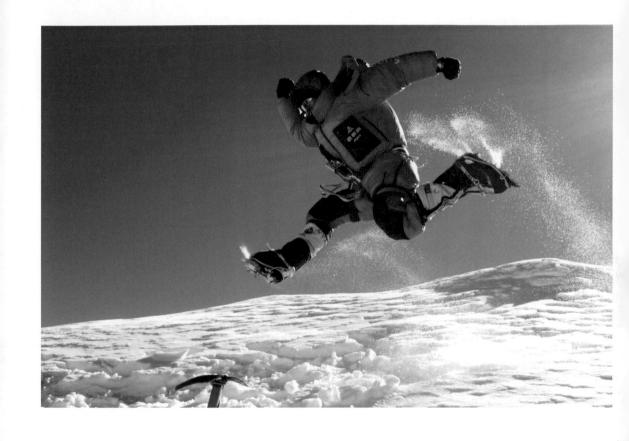

峰頂上，寫下台灣新的
高海拔登山紀錄。

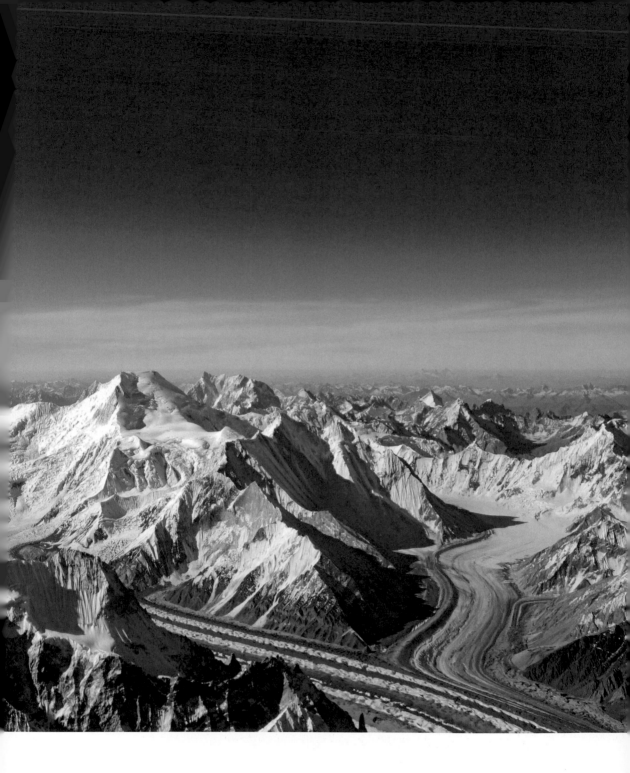

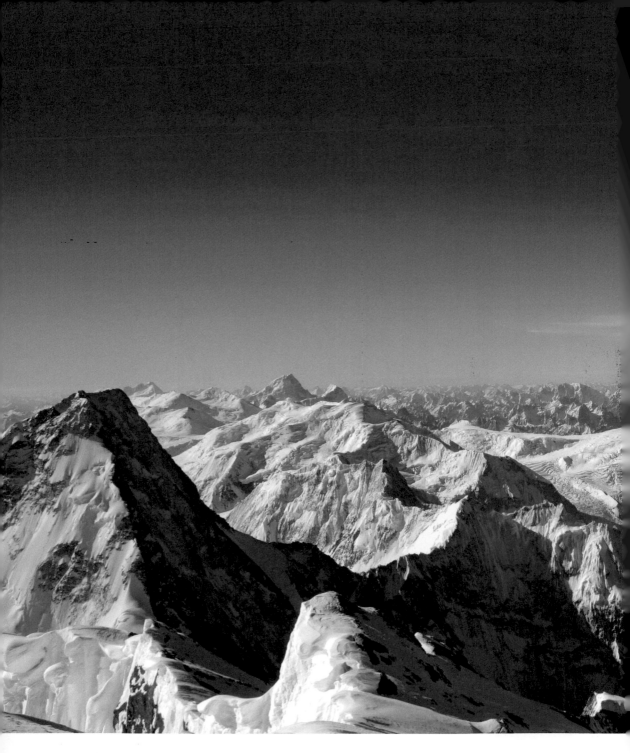

布羅德峰頂的壯闊景象，是終點，
也是下一個探索起點。

往前或是撤退

我等待著隊友們的到來，繼續在山頂上亂拍自嗨。兩位巴基斯坦協作也很高興，我跟他們像兄弟一樣互相道賀，這是不容易的事情，巴基斯坦的朋友跟我平常在街上散步是會十指交扣，那是只有兄弟間的情誼才會這樣做，就像帽子交換一樣是信任對方的意思。

一個小時後隊友來了，接下來都陸陸續續登頂，我在頂上當收尾的人，不過現在已經上午十點多了，小黑卻還沒到，眼看要過關門（下撤）時間了，我請先下去的協作跟隊友如果有看到小黑，就請他往回走，準備下撤了，因為時間太晚，天氣會更不穩定，這樣太危險。

三個小時後，我離開峰頂，擔心終於慢慢浮現，是小黑，我看到他今天一早的速度或許太快，以致後面可能漸漸沒力，到現在還是有段距離。當我開始往回時，在布羅德前峰（約八千公尺處）遇到小黑，他似乎很累地低頭坐著，他知道我想說什麼，我心裡也是百般不捨。

他是我尊敬的前輩，登山二、三十年，有兩座八千公尺登頂紀錄，兩年前也快接近這裡，而他上次登頂已是十七年前的事了。我明白他多麼想登頂的渴望，但我能放他自己去攻頂嗎？我能說服自己嗎？我說：「小黑我對不起你，我無法讓你去攻頂，請原諒我的自私，我要平安帶你下山。我希望你能好好想一想，要繼續去攻頂還是撤退？我會尊重你的決定。」

五分鐘後，我們身旁很多隊伍陸陸續續回程下山，大商業隊也沒有計畫到頂峰，只在前峰拍拍照就往回走了，小黑終於看向我，說：「我們走吧，撤退吧！」我覺得這是很棒的決定，是極關鍵的一步，這是我所認識的小黑。

我們隨即往下走，但馬上遇到困難，小黑體能下滑得厲害，我們遇到一個三公尺的垂降路段，他猶豫了半小時仍無法下來。我當時覺得不妙，需要思考一下整個策略，心裡開始盤算該如何是好。

K2 地標：瓶頸　　K2 地標：肩膀　　　　　　　　　布羅德前峰

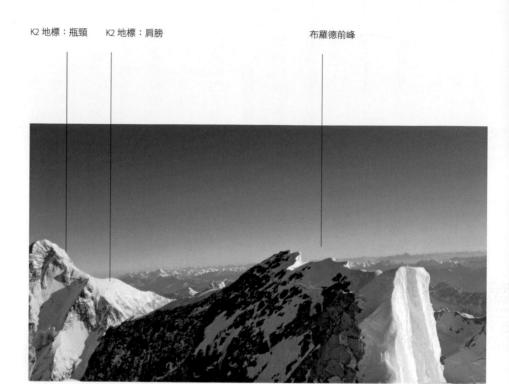

在 8000 公尺的布羅德前峰，我的
隊友小黑評估自身體力後勇敢地決
定下撤。而隔壁便是以險惡聞名，
素有「殺人峰」名號的 K2。

山考驗著耐心

好不容易等小黑下了這三公尺後，我前方有位尼泊爾雪巴帶著氧氣面罩，這時我趕緊詢問能否提供給我，我的隊友需要使用。這位雪巴拿了給我，讓我稍微放心一點。

接著我和我們隊的高地協作，用繩子協助小黑前後拉著，怕他一個不小心滑墜，而剛好要下山的日本朋友栗城史多也前來關心，一同陪伴下到鞍部（七千八百公尺），但時間已來到下午。我在鞍部又向商業隊另借一支氧氣瓶，並幫忙施打救命針（我大概是全台灣在高山上替山友打最多針的人了）。栗城史多先下撤了，我和協作盡量拖拉、垂降，讓小黑一步步往下，他移動不到十公尺就必須坐下來休息，我們真的協助得非常辛苦，當時我心想：「原來高海拔真的會讓人想把人留下來。」因為好不容易上來那麼高，出了意外其實光顧好自己就很難了，怎麼還會想照顧其他人呢？

大家都漸漸下山離開了視線，就剩下我們三個人，好不容易來到四營，已是晚上六點多。我看到兩位墨西哥朋友借住了我們的帳篷，他們似乎也很累，於是我跟他們商量，跟小黑一起擠在這二人帳裡頭。我們的協作看起來也快掛了，我完全能了解，

這真是很累的事，很多事情都是靠他幫忙，已經這樣忙了整天，實在是不忍心再讓他那麼累了。攻頂後，大家都拖著疲憊的身體要趕緊下山。我跟協作說：「你先下去三營休息吧！這裡我來處理，剛剛已經請稍早回三營的另一位協作背氧氣瓶上來了。我留下來等到最後一刻，明天請你再上來帶他下去，我會持續觀察小黑，目前撐一個晚上不是太大問題。」

「我想他會度過的。」站在外頭的我這樣安慰自己，周遭的風有時刮到我只能蹲著等待。我孤獨地頂著冷冷的風雪，看著漸漸遠離的協作，以及三營一閃一閃的頭燈，再回頭看帳篷裡休息的人，內心覺得我運氣「特佳」，連續兩年都要面對這樣的事情，這真的很累，一般人不在現場實在難以想像，那種既無助又要獨自堅強挺著。我知道山正在考驗我的耐心，但我會平靜去對待。

別讓山決定下一步。人往往會想跟大自然對抗，但我們是如此渺小，遭遇一陣風、一陣雪就會受到傷害，而被逼上這樣的境地，往往是輕忽了什麼，但請不要放棄選擇，並想辦法去縮小風險，一步步創造存活的機會。

帳篷外的我看到裡面三位已經舒適地睡著，我則繼續苦等到晚上十點，終於有一

位協作頂著頭燈上來，結果卻只帶了一瓶冷水，沒有氧氣瓶。我當場傻眼，心想怎麼會這樣？稍早我明明特別交代過了。一時不知道該說什麼，只好說：「兄弟很感謝你，快下去歇息吧！」我拿起水來喝了幾口，心裡比這瓶水還冰。

幸好吳夏雄領隊已完成協調，請波蘭隊幫我們送氧氣瓶及懂醫藥的人員上來四營，因此我決定先回到三營休息。我回到三營已是晚上十一點，跟三營要上去的波蘭隊確認後，直接躺進帳篷倒頭就睡了。隔天早上，兩位高地協作上去把小黑帶下來，其他隊員們收拾裝備下山，由我跟一名協作再花一天把小黑平安送下山。我成了最後一位離開這山區的人。

回頭看著這座高峰，我感受到祂的力量，而整趟下來覺得自己又成長了，我在充分的準備下面對這次許多的考驗，再一次找到跟山對話、向祂學習、掌握共處的方式，最終大家平安下山。

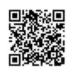

攀登 Broad Peak 紀錄
影片來源／
YouTube atunas7

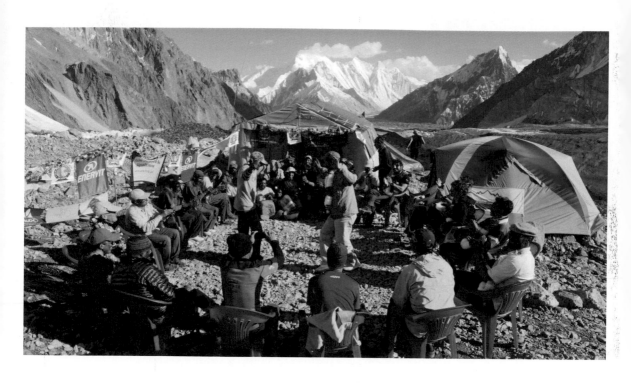

回到基地營大夥跳舞慶
祝此次攀登順利。

我感受到這座高峰的力量，我們是如此渺小，遭遇一陣風、一
陣雪就會受到傷害，但請不要放棄選擇，並想辦法去縮小風險。

Manaslu

與山對話—

山脈名稱｜Manaslu，馬納斯魯峰
頂峰高度｜8163 公尺，世界第 8 高峰
地理位置｜位於尼泊爾境內，喜瑪拉雅山脈中段
攀登時間｜2017 年 9 月出發，同年 9 月 26 日登頂
攀登團隊｜Manaslu 台灣攀登隊

巴基斯坦　　　中國

印度　　　尼泊爾

八千公尺的山真的高嗎？我們冒險動機及好奇心的來源為何？為什麼明知會面對危險還要去做？可以知道每個決定到底在做什麼嗎？本篇將以馬納斯魯峰為例，介紹攀登時高度適應的過程，以及一些與山相處時的省思與意義。

由於前兩次的攀登救援事件，歐都納考量這個攀登隊目前尚無足夠能力及技術去攀登K2，所以選擇了一座較布羅德峰困難的加舒爾布魯木一峰（世界第十一高峰，G1），做為未來攀登K2的準備。但二○一五年沒有登頂G1，直到二○一七年的我，每年還是不斷在八千公尺山頭上累積經驗，秉持正向能量努力求進，並且得到許多貴人相助。

二○一七年，我在康軒文教集團和許多朋友的贊助及支持下，完成世界第八高峰馬納斯魯，我以無氧、無雪巴的自主攀登方式，從六千七百公尺直接攻頂，測試自

己在登頂狀態途中，能一天上升一千四百公尺的高度。最後我花了二十個小時平安完成，讓自己更有信心，增進無氧對身體的風險評估標準。

三成運氣，七成把握

我穿上雙重靴，挑起背包上肩，堅持一個重要決定與某些內在信念，凝望著巨峰上如高聳圍牆般的壁面，決定要去面對。

站在眾山之巔上，如今已是許多人的嚮往。但那座「最後的山」，祂在哪邊呢？

很多人認為每座山都有一位山神，因為山讓人們感受到宏偉的力量，絕對不能隨意褻瀆，要保持敬畏的心，隨時保持謙虛。我想這應該是絕大多數人的想法。但是到頭來，我們會不會只是在跟自己對話？而那個攀登真正的勇氣來自於哪裡呢？

這種想法或許跟信仰一樣，會帶給自身力量。我沒去歐洲爬過山，不知道西方是不是也會有些儀式，還是只有亞洲文化才以宗教的方式面對山。不過我看到的外國登山客也是虔誠祈福。似乎相信著什麼，感覺這樣做好像會安心不少。

在尼泊爾，每個團隊會請喇嘛上來，向他請示要爬的那一座聖山，而營地也會掛滿五彩風馬旗祈福。每當看著這種相當虔誠的儀式，我的心裡總有一股感動。

而我常認為山就像我的朋友一樣，這可能跟當地文化有點差異，但我們都用不同的方式在面對。文化上請喇嘛上來唸經，大致就是在跟聖山訴說我們的到來，會有些接觸，可能希望山可以帶給我們什麼啟示，也祈求保佑，讓一切平安順利。

我登山時，也會覺得自己可以跟山對話，希望能跟山互相訴說彼此想法與互相尊重，環境包含了山、雲、風、雪、冰、樹、當地人……我需要去不斷與這些人事物溝通，以及跟自己對話，才能找尋到共存的機會。

我們到底真正在面對什麼？目前我在與山互動時，還不想靠著像中樂透的感覺（有就有，沒有就沒有）去攀登，我也沒有憑好運去登山的想法，這不是我的選擇。通常我只會容許三成運氣（天氣一成、路況一成、外部意外一成），有七成把握才會投入勇氣去面對。我的個性比較審慎，會希望很多事情都要能夠控制──不管是心理或生理上，這對我都是第一選擇，因為我的經驗必須透過一次次累積與反省，才有機會不斷改進，越來越有把握，進而越走越遠。

喇嘛唸經向聖山訴說我
們的到來，營地掛滿五
彩風馬旗祈福。

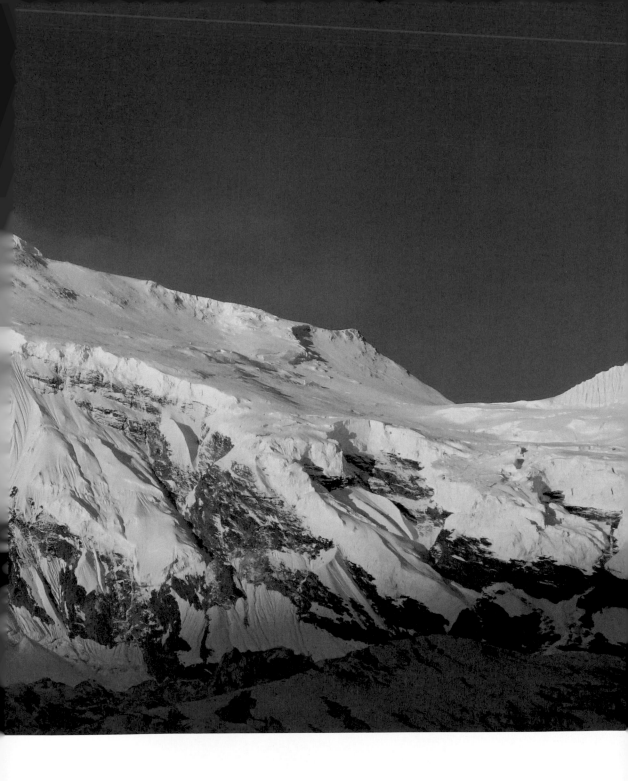

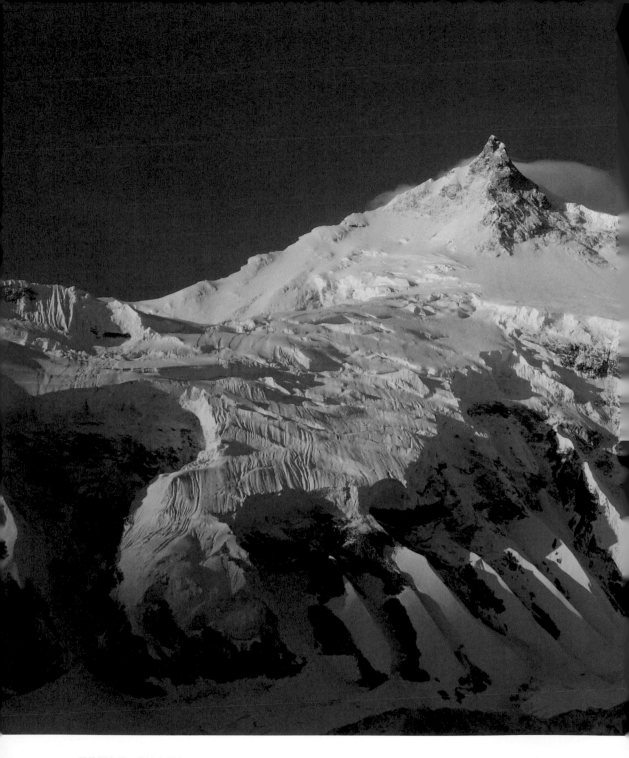

馬納斯魯峰，當地人稱之
為「神靈之山」。

28°32'58"N,

清楚自己能力，比證明能耐更重要

這次能和元植一起爬山是很棒的事，他有很多優點，不僅語言能力好、會看紀錄、很有想法、會考量別人的感受並給予意見，還有一件很重要的事，就是面對自己的狀況，他會誠實說出來，這是不容易的事。

面對山，我們並不需要證明自己有多大的能耐，而是要清楚看到自己的能力，保持初衷，才能一步步前進，以及全身而退。選擇了一個策略後堅持去完成。攀登八千公尺高山有很大的風險，身體的回復常常不可逆，一旦錯過就要再等下一波攻頂，甚至是下一年機會了，這也是登山者必須承擔的風險，畢竟生命不是讓它成為一次賭命經驗，而是讓自己活出深刻、有感染力的價值！

話說回來，馬納斯魯峰難爬嗎？其實若按部就班地攀登，在我所知的資訊裡，這是我目前看過較容易成功的巨峰了。雖然如此，並不代表爬起來非常安全，如果你想一窺八千公尺領域，這座山會是個不錯的選擇，可以考慮並做些準備。

以目前的商業化跟路線風險，對於想嘗試爬八千公尺的初學者，或是接下來計畫

我的登山夥伴元植。

28°32'58"N,

爬聖母峰的人，這座巨峰適合做為秋季訓練的過程及選擇之一（秋季的天氣跟雪況穩定一些）。

目前的八千公尺傳統路線都會需要高度適應，一般人大致會進行兩到三次適應，讓身體熟悉高海拔的含氧量、路線、路況及策略安排。從基地營出發後，就是靠自己一步步往前推進。有些人則會去其他山區做好高度適應。大部分人則會花比較多錢請人打點，安排妥當攀登程序，只要跟著協作雪巴人，由雪巴人帶上去登頂，這也是一種攀登方式。

而我們選擇的是從基地營開始後都是自主攀登（也就是不請協作），親自去嘗試看看自己體能與實力的狀態，累積經驗對我來說比登頂來得重要。我期望自己透過每一次的攀登學習，未來有能力跟像元植一樣的好隊友（甚至認識外國朋友）一起策劃，完成不同山群路線，甚至是新路線，而不再只是爬傳統路線，我想這會是一件非常有趣的事。

高度適應：從基地營到二營

路線上從基地營出發，會先上到五千五百公尺的一營（比較低的營地，一般來說背重裝大概要走四到五個小時，而我們之前去島峰時有適應過基本高度，背了二十公斤左右的裝備及物資，因此在馬納斯魯花了三個半小時到達較低的一營營地），面對較低的一營上方有個稜線，需要再二十分鐘左右上稜線，位於五千六百公尺稜線上是高的一營營地。

以每年的冰融狀況來看，基地營可能會越蓋越高，我們的住所基地營往一營的第一段路況是大概一個小時的岩石上坡，才會到達冰河起攀點。上冰爪，然後開始穿越不同大小的裂隙，雖然也有些暗裂隙，但路徑明顯，只要注意一下就不會有太大問題，沒有很大的冰河裂隙，沿路都會架繩（但冰瀑每年的路線不一定，就我整理看來，這些裂隙算密集，不會有暗藏的大裂隙，所以開路不會太危險，這一段的裂隙都不是很大，也不深，是怕踩空、折傷腳的裂隙區）。

很多風險都是自我透過經驗跟資訊，自己去承擔，這樣才有意義。這段路程因為

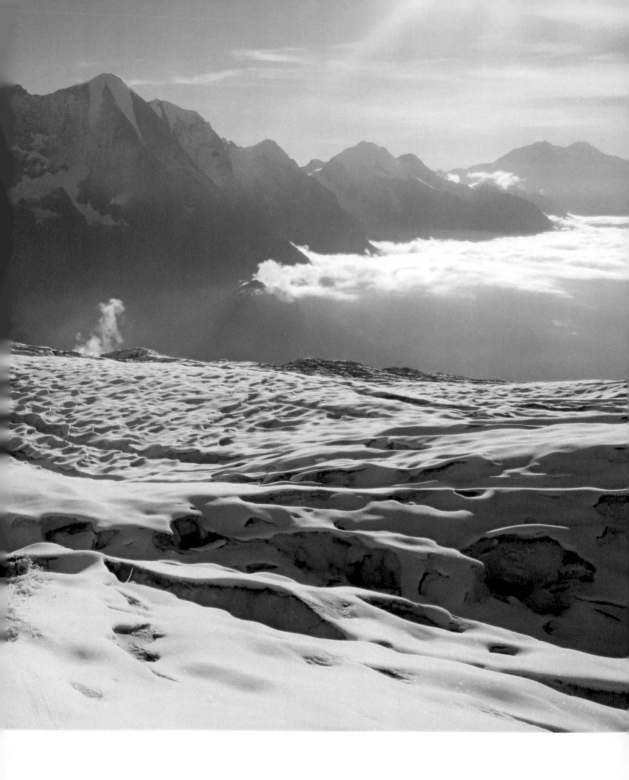

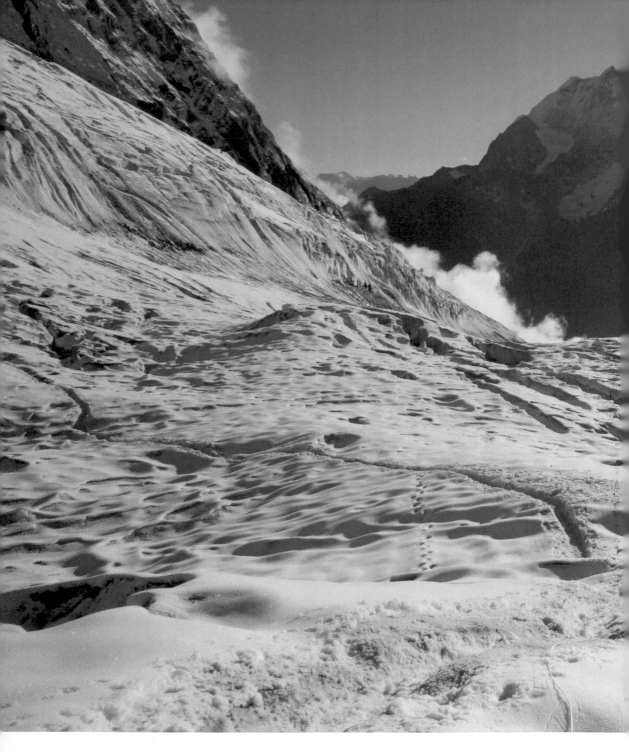

基地營前往一營會穿越
大大小小的裂隙。

28°32'58"N,

路徑已經被踩得很明顯，我們似乎不需要用到固定繩（當然還是會有一些暗裂隙，但有經驗之後是可以避免的）。我個人覺得，這時使用固定繩反而是不安全的，因為都不是很穩定的固定點，很多雪樁在太陽曝曬下已經外露、失效了，加上很久前架設好的繩子已經有些偏離，許多路繩已經被來來回回的人穿冰爪踩過不知道幾遍，甚至可能容易被繩子絆倒。

舉例來說，使用繩子不小心踩進裂隙時，在自己已經不需要使用的條件下，而想要再去借助繩子，反而繩子會因為受力而讓身體偏向不平衡，造成危險。相比之下，使用登山杖來平衡、處理踩空的風險會容易一些。

在第一營腹地廣大，可以容納至少三十頂帳篷都沒問題，但是要小心太靠外圍有些裂隙或順雪坡下滑的風險，去廁所或行走時都要注意，早晨及傍晚的雪比較硬一些，需注意自己判斷上冰爪與否。

從較高的一營出發，會再進入一些冰塔跟裂隙區，大多是冰塔裡的攀爬，一般需要固定繩，從五千六百公尺上到六千三百公尺，是整段路線上最困難的上坡，需沿著冰塔區繞，充滿固定繩，步階都明顯，不難攀爬。雖然是陡上，但我個人覺得只有一

84°33'43"E Manaslu 128

從一營上二營經
過驚險的鋁梯橋。

個比較算陡上啦（約七十度的冰面，通過常會架設路繩），剩下的其他一些裂隙都滿

容易避免的，不用太擔心，就是往上一直爬，一路也有商業公司提供的繩子讓人抓握

並使用上升器前進，所以靠體能撐一下就過去了。

另外，有時會需要鋁梯橋，但常因為已經歪掉而不穩定，我們在第一次面對時嚇

歪，走到快閃尿。上二營的過程有被使用過度而歪曲的鋁梯橋跟三十公尺冰面比較有

看頭，再來就是要避免冰塔區冰瀑崩落的危險，一定需要謹慎評估，戴岩盔以防止被

冰柱砸傷。我們這次適應背了重裝（十五公斤左右）從一營前往二營（六千三百公尺）

花了四個半小時到達，然後開始建立營地，也挖了一個廁所，表示高度適應非常順利。

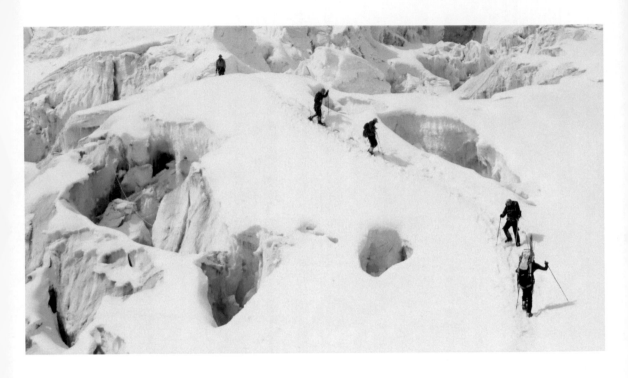

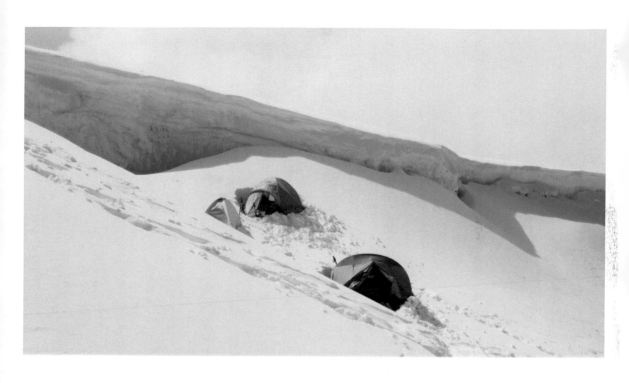

二營在冰瀑裂隙中間，注意判斷一下上方冰塔是否有崩落的風險，就可以選擇紮營了。｜冰塔跟裂隙區，需謹慎避免被掉落冰柱砸傷。

高度適應：從二營到三營

從二營到三營全都是緩上坡，好走，只有一段大概二十公尺的陡上，翻上去後，再往前兩百公尺，經過一個小陡上就可以看到三營。不過可以往上直達快到鞍部底下一個滿大的裂隙區，下方附近有平緩的腹地，又可以避開刮風與有雪崩風險的雪坡面（約六千七百公尺左右），挖一挖大概能容下十頂帳篷。但三營也是有分上下的緩雪坡，上到六六五○公尺後會有兩、三層平台，都可以紮營，只是我們選擇了比較安全的地方。

我們前一晚發生了一個小失誤──忘記把第一營的帳篷背上來，只好使出我擅長的裝熟功夫，在三營跟攀登公司借一下他們的帳篷來自己搭。只是沒想到帳篷太大，在這樣的高度我們挖營地跟去拿帳篷所花的時間，居然跟我們從二營上來一樣是兩個半小時！

不過因禍得福，我們練到消耗體力的高度適應機會，又有舒適的大帳篷睡，也減少背一頂帳篷上三營的體力，撤營也會少一點重量，換了一夜還算好眠。只是擔心那

麼好的營地，下一趟要背二營的帳篷上來時，不知道會不會被占用。

從三營往上看四營是一個大上坡，還要再正上一個鞍部，像是準備翻牆的感覺，路線上方會有小雪崩的風險需要注意。聽說從四營再上去，就是一路直達峰頂的緩上坡。

攻頂心路兩回合

不過可能是命運的捉弄，準備最後一波攻頂期間，萬萬沒想到，九月二十四日傍晚隊友元植開始有些不舒服，出現高山反應，我們馬上改變策略，由於時間充裕而在第三營多停一天，因為整體狀況不錯，機會還是在的，看看經短暫休息會不會改善。

九月二十五日，元植的狀況似乎有比昨天好一些。原本預計九點出發，不過我們大概八點半就出發，走了約兩小時（到六千九百公尺左右），元植的休息狀態跟方式跟以往不同，我想他可能還在暖和自己的手腳，但我們仍有一些討論，確認狀況，我想這是非常重要的夥伴關係，而我們兩個小時左右才上升兩百公尺，可能要注意是否有什麼問題。

我們繼續往前，來到七千一百公尺左右，元植再次慎重評估自己的狀況跟想法，身體仍無法調整過來，所以元植自己衡量這樣要衝頂是非常危險的決定，目前最好的方式就是選擇下撤到三營，等身體的狀況是否有機會再次嘗試。

道別後，元植就先撤退回三營，我也評估自己的身體，然後繼續前進。此時我推測再兩個小時左右應該會到四營（七千四百公尺），跟預計差不多，在凌晨兩點半到達四營。這裡風速強，我無法久留休息，於是跟基地營回報後繼續往前。接下來就是一個艱難的時刻與過程了，這段攻頂路曾讓我兩度想放棄。

第一次停下來是在七千六百公尺的地方。那時剛過日出，經過一整晚的寒風吹襲，自己孤獨走在綿延不絕的雪坡上，我真想停下來喝點熱水，因為手腳還是持續冰冷的狀態，整夜一直思考要不要停下來或往回走，就怕一休息而想撤退。直到後來我還是放棄掙扎停了下來，就告訴自己休息個五分鐘再考慮要不要往前。

我蹲下，放下背包，掏出保溫瓶，一度還差點轉不開瓶蓋，但總算喝下微熱的水，手中的熱水也讓我身體稍微暖和一點。回頭看來時的路徑，已明顯看到許多頭燈陸續出現，也有些隊伍超越我了，我望向遠方的太陽，思考著是否要繼續前進。

就在我打算站起來時，雙腿因為久蹲而整個麻掉，非常不舒服到內心飆罵三字經，無奈自嘲地想到廣告台詞：「腳麻了是要怎麼走啊……」硬著頭皮站了起來，但腳一時間卻無法使喚，讓我有股沒來由的衝動，決定要繼續往前。一種不服輸的精神，讓本來備受打擊的身心，頓時成為最佳動力，甩甩手腳，背起背包繼續往前！

第二次想撤退，是在大概七千九百公尺以上的地方。我好不容易翻過一個雪坡，以為就快到頂時，發現還要再上一個長雪坡。當下內心煎熬到不行，覺得怎麼會那麼遠啊！我都已經爬升那麼多，也快到自己設定的關門時間了，身體氣力流失得很快，每一步都很喘。

另外那些吸氧的登山家們不斷超越我，也有人陸陸續續登頂後返回，與我擦身而過，我感覺自己好像很難前進，每往前一步都讓我感到疲累。我怕自己精神不集中，便在內心不斷拷問自己數學，一加一等於二，二加二等於四……想讓自己專注於眼前。每一步行動總是會問自己，為什麼要來攀登？為什麼要站在這裡？我還有力氣往回嗎？登頂只是成功了一半而已，就目前的情況，我要不要撤退了？目前放棄沒有什麼關係，我那麼努力了，而且要平安回到營地才是重點。

我在原地停留了一下，非常認真與專注地思考，在這麼關鍵的時刻，需要對應內在的自己。我閉上眼睛，深深吸了一口氣，冷冷的空氣清醒了一下腦袋，在這死亡禁區的攀登，對於自己的往前與後退，總是決定得如此特別，最後那答案就留在心裡吧，我決定繼續往前邁進！

最終我登頂了。以往我都會保持一半的體能下山，在確實了解自己的體能狀況後，再去決定往前攻頂。這次我也做到了，可以一次上升一千四百公尺的高度，是推到體能一半的極限，知道自己又進步了。第一次體驗本身的極限，這是非常難得的經驗！

我在九月二十六日上午十點左右登頂，這是歷史性的時刻，我們完成了台灣第二隊無氧、無雪巴自主攀登馬納斯魯峰，也是台灣第一個無氧首登三座八千公尺巨峰的人。

我的成就並不代表什麼，每次都更感謝背後支持我的人。從贊助者、親友、辛苦留守的朋友，以及當地人與一起攀登的夥伴，我們像家人一樣相處，讓攀登變得自然、自在。這些對我非常重要而關鍵，活在當下，慢慢細膩感受每一刻！

我們完成這趟旅行，是透過一次次的經驗、每次不斷的反省與努力去達成目標。

我們當初想像的路線跟設定的攀登風格，在突發狀況下發生了衝擊，但我們快速應變而堅持了下來，最後平安而成功的完成，這是困難的過程，也是很精采的故事。

C4

從三營走上四營的路線。

攀登的思索

我常思考攀登的意義。

攀登是孤獨的，但不孤單。這幾年的攀登，我常獨自面對綿延的雪坡，走在四周無人的環境中，往往會想著攀登對我的意義；我曾在接近峰頂時考慮不登頂，不是因為登不了頂，而是停下來思考：「我為什麼要爬山？這到底有什麼意義？我為什麼會站在這裡？」我得時時保持冷靜與清醒，而在八千公尺以上的高度無氧要專注是很難的，必須要好好掌握住。最終我決定把答案放在心裡，因為每個人是不一樣的。

面對無氧這件事，其實我也思考了很久。一位老師常勸我不要做這件事，我一直將他的話放在心裡，並且深知自己在嘗試一種「可能的風險」。但為什麼還是會想這樣做？可能我還是想證明，自己有機會跟能力往前推進，而那一條底線可能只有我自己知道。

對我來說登山本身是歡樂的，這是我喜歡的風格，而每次到海外攀登，當地人對我的印象都是「歡樂而放鬆」。至於過程中的瑣碎事情和許多辛苦的地方，我想自己

可釋懷就好了，況且面對的困難往往無法以太多文字表達。

這次攀登有個值得讓我說嘴一輩子的地方，據說登山之神梅斯納（Reinhold Messner）每年都會造訪尼泊爾，而一位常跟梅斯納大神碰面的當地人，竟然說我跟梅斯納大神一樣，都是讓人感到放鬆、樂觀地在攀登，這是很棒的風格！

對我來說，攀登有一種順暢節奏，就是成功一半了，而所有人在這樣的氣氛下嘗試攀登，才能感覺真正想做一件事時，全世界都會來幫忙。對我來說，這就是一股重要的力量。

我本身對山的熱情與特殊氣質，常從內在散發出來，也不斷跟外國朋友們交流，自然會感染到外國朋友，使他們也不禁想來認識一下台灣的山林環境。我想這也是重要的，台灣若有好的登山教育與制度，就能造就許多不一樣的登山風格與方式，也自然會讓人回到對大自然的好奇，而不再只是自己登高、數百岳而已。

沿途我和元植討論與思考，我們這代的年輕人運氣好，因為比許多人還早接觸攀登，有很多人鼓勵，很多人看見我們，還比許多前輩們擁有更多的資源。早期前輩們的開墾是多麼辛苦，常耗費很多時間摸索。現在的科技發達跟資訊開放，我們有很好

的機會，所以能更專注讓自己往前推進；但或許我們這階段也都是一個過渡期，我們只是希望盡量推近極限，盡可能踏出一條親和、有跡可循的道路，讓後輩能再延續下去，我想這是目前大家可以一起做的！

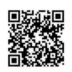

攀登 Manaslu 紀錄
影片來源／YouTube
Hsiao

山永遠都會在嗎？或許在我活
著的這輩子都在，用自己的想
法跟風格去面對它，是重要的。

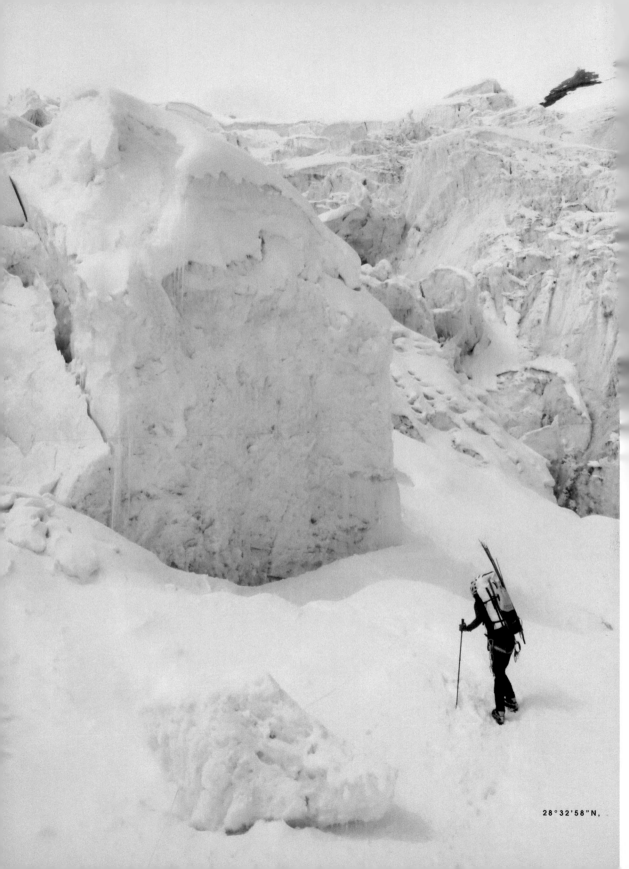

28°32'58"N,

最後的三百米——
Dhaulagiri

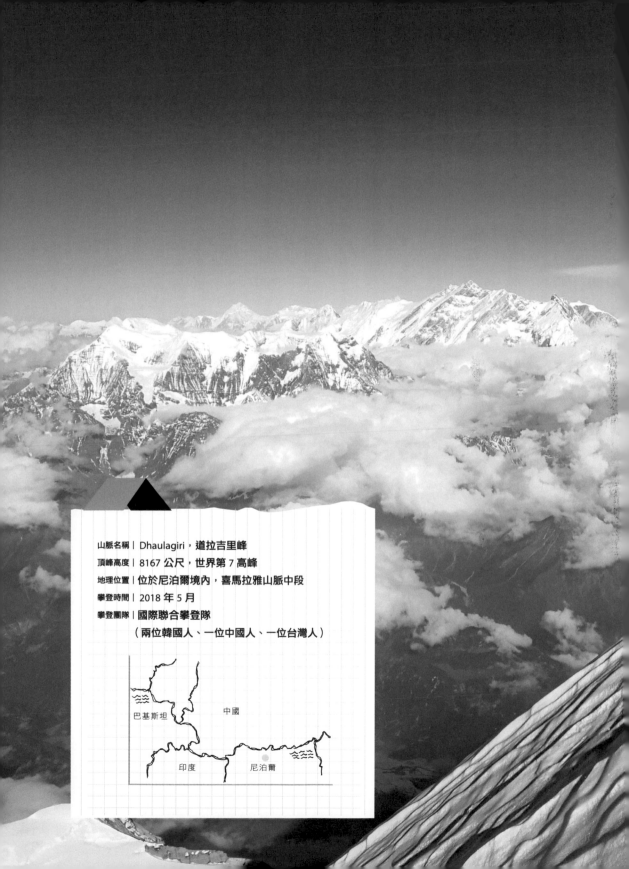

山脈名稱｜Dhaulagiri，道拉吉里峰
頂峰高度｜8167 公尺，世界第 7 高峰
地理位置｜位於尼泊爾境內，喜馬拉雅山脈中段
攀登時間｜2018 年 5 月
攀登團隊｜國際聯合攀登隊
　　　　（兩位韓國人、一位中國人、一位台灣人）

從來沒有在這麼近的距離，讓我決定撤退，那最後的三百公尺距離，似近似遠的山頂。道拉吉里是可敬的對手，堅持到最後關頭，決然選擇放棄，我銘記於心，下撤途中不斷尋找自己的目的，並重新燃起希望，知道下次可能的機會在哪！

緣起

在海外攀登這幾年，我結交許多朋友，而在攀登 G2 時我認識了來自韓國的登山好手金兄，他攀登喜馬拉雅已經二十年了，相當厲害，二○一八年時他已陸續攀上十三座八千公尺頂峰。

他常跟我說，希望找亞洲國家的登山家一起攀登、讀書交流，想要告訴歐美國家的登山家們，亞洲的攀登是有實力的，他也證明過自己的能耐⋯他曾於二○○五年七

月前往南迦帕巴南壁（世界第九高峰），花了一百二十天攀登，沒僱用雪巴，都是韓國攀登隊員。

當時的他很狂，一天架了一千多公尺的路繩，然後回基地營休息。但下了三個禮拜的雪跟雪崩，路線又要重來。而在最後衝頂時關鍵的七千五百多公尺，他看天氣不好，需要下撤，本打算隔天再來一次，但由於上方落石砸下，造成他受傷，最後由同隊的另一個繩隊登頂成功。

在二〇一六年我與金兄也曾一起攀登南迦帕巴峰，但天時、地利、人和都未到而折返。

二〇一八年，金兄決定再次挑戰攀登南迦帕巴峰，同時這也是他十四座八千公尺高峰的最後一座，他邀請我同行，並且計劃在春季時先攀登道拉吉里峰（世界第七高峰）做為高度適應，兩個月後再攀爬南迦帕巴峰，一起協助完成金兄最後一座未完成的高峰。

世界第七高峰道拉吉里。

困頓

這一趟非常特別，包括了自己運補、蓋營地、搭帳篷、煮東西、協助策略安排……

一直都是以幫忙的角色在訓練自己，適應狀況也非常良好，很穩定地攀爬，甚至還提前來到二營，擔任開路先鋒……

我們遇上連續十日的壞天氣，剩下最後一波攻頂機會，在準備前往二營途中，我頂著風雪，渡過一整段起濃霧的路，除了找路，甚至還要跟深及膝蓋的雪搏鬥。好不容易率先抵達二營，我震驚地看著十天前的營地，難以置信到很崩潰的邊緣，那裡完全是一片雪白，原本有快十頂帳篷的地方，只剩下一頂露出一半，兩頂營柱壞了，一頂快遭滅頂，剩下的六頂帳篷則都不見，包括我們的帳篷。

我試圖挖著我們被埋掉的帳篷，直到一個小時後，另兩個雪巴出現，最後我還是挖不到，他們經過剛剛的風雪路程，看起來都很累的樣子，我們只好先躲進壞掉的帳篷。睡到隔天早上，什麼事都不想再做了。一位年輕的雪巴身體不適，另一位較強的雪巴（曾經無氧登頂聖母峰）也這樣挨了一晚。隔天兩位雪巴再回到一營去休息，等

待其他隊員上來，我則負責在二營重新蓋營地，給即將上來的隊員們住。我繼續努力想挖出被雪埋的帳篷，因為我的Marmot連身羽絨衣、八千公尺手套、兩把技術冰斧、MSR爐具、充氣睡墊、保溫瓶、二營與三營的食物，全部找不到了。

連續挖了那麼久，知道希望不大，而大隊伍陸陸續續抵達二營。看著其他外國朋友挖掘被埋的帳篷，我跟他們說不太可能找到了。有位朋友跟我說，永遠不要放棄。接著其他商業隊也都來到二營，等待雪巴們搭設營地。大家一臉倦喪的樣子，跟我來到二營的心情是一樣的，我知道那不好受，想改變氛圍，便靈機一動跟大家說：

「沒有關係，這或許是道拉吉里的風格，這就是攀登生活，雖然全部被清理乾淨，但我們大家都在一起，一定可以重新來過，一起奮鬥，我們在一起一定沒問題。」這時七十八歲的西班牙登山家卡洛斯（主商業隊的領隊）對我比了一個讚！突然傳來了好消息，一位美國朋友挖到他的帳篷了！另一位西班牙朋友也挖到了，都是在二至三公尺的深度。這讓我重新燃起希望，於是繼續挖掘，只是不管我挖了多深，對比照片與朋友們的確認位置，還是挖不到，甚至第四天早上繼續挖，第五天請雪巴挖，都沒有消息……。這條夢想之路真的是如此艱難。

從二營看出去的
雲海與雪峰。

猶豫

道拉吉里被稱為雪白的山，而困難的部分在路線上的種種狀況，天氣的影響很大，從二營之後是陡峭冰坡的路線，而且最後衝頂路線又非常長，除了有大風、大雪，中午過後常變天，早晚溫差大。再經過這樣一番波折，我們終於決定從二營出發前往三營。

我早隊友們一個半小時抵達，與雪巴一起辛苦面對硬冰，並鑿出小小的營地。三營的營地是迎風面，也是在稜線上，全部都是硬冰面，且沒有遮蔽，是很難搭帳篷的地方。而較好位置都被商業隊占據，想要在這七千公尺的高度分配好位置，擠下所有隊伍，很難做什麼有效的溝通，而我們當然也不例外，只能將就紮營。

隊友們陸續很累地來到三營，我們決定先在這裡休息，多等待一天。但我感到擔憂，不知道這樣的策略是否恰當，因為我提早抵達三營時，幫大家建立了兩人半的營地，流失了很多體能，而在七千公尺以上，體能已經不能再恢復正常。我知道多等一天，身心狀態會有些差異，但另一方面，我想大家都很累，其中包含隊友的適應不足，

而這次的攻頂策略計畫又是要一起登頂。考量過後，最終決定讓大家多休一天。

我本想著有商業隊及其他隊伍同行，安全性很高，但隔天一早起來，卻看到商業大隊及其他隊伍紛紛下撤，他們臨時決定不爬了。我們透過衛星電話更新資訊，得知今天的衝頂日風大，爬起來有風險，而且路線上的路繩也沒有架設完畢，於是他們放棄登頂的機會。愣在那邊的我，回想過去幾日準備得那麼多，這趟攀登難道就要這樣結束了嗎？最後剩下十位國際朋友在三營觀望，當天我們還是決定晚上十點出發。

一位韓國隊友（我稱他尹兄）身體不佳決定下撤，就在我們一個月的相處中，一直有很棒的互動，尹兄非常照顧我，短短時間裡發生很多有趣的事，看到他的努力，很清楚自己要的是什麼，分析了當前他自己的狀況。他在三營的最後一晚，犧牲睡眠並坐起來挪動位子，讓我比較好躺，臨走前將他的連身羽絨衣留給我，讓我很感動。

但想到他就這樣放棄這次的機會，看著他下撤，我內心也感到不捨。

看著陡峭的路線，周圍稍微起風，我們帶著忐忑不安的心情在夜裡出發。

現在我們總共剩下十一位鬥士，當中也只有金兄曾經登頂過。我們頂著寒風出發，一路直上的冰坡，硬冰面加上開始刮風，耗盡了大家的意志力。當我們走到一個

高約一點五公尺的大石頭底下（這時我們約莫在七千四百公尺），大家停滯不前，雖有路繩，沒想到卻無人想繼續往前。我從後頭來到最前面，看了看，判斷說這是新繩，而且也還有另一條舊繩併用，應該是安全的，不過大家只是點頭，但還是沒人想走第一個，都是你看我，我看你。

我心想時間是不等人的，便說：「沒關係，不用擔心，總是要有第一個人走的，而我願意往前推進，想要往前的就跟上吧！」我抓起繩子扣上了上升器，放入D環，在另一條繩子上確保。開始往上爬進。戴著頭燈，爬個雪岩混合而已，有什麼難的，只是會看到岩角稍微磨繩罷了。我繼續往前推進，感覺還可以走，一直腰繞著雪岩地形，走到看不見明顯路徑，只有被埋的繩子，我專注往前大約走了兩、三百公尺，正想要繼續往前時，回頭一望，發現居然沒人跟著我，背後只有黑黑的一片，好像整個山頭就我一個人，有種驚喜也有種孤獨。我就在這兒待了半晌。

「這是怎麼回事！」我心裡想著我們的衝頂成員：韓國金兄、中國的韓子君、兩位西班牙女將、其他四位外國夥伴、兩位雪巴。我有點納悶大家怎麼都不見了，難道我是在夢裡嗎？

我在寒風中喊著要大家快跟上，但無人回應，只好趕緊往回走，並發現剛剛大家停住的岩石後面有留兩捆新繩跟幾支雪樁。直到走回剛剛的大岩石邊，原來大家只是待在大石頭底下坐著，看來應該不是我走太快。我跟大家說：「這岩石後面已經沒有新架設的路繩，地形上有點暴露，在一個冰雪岩的陡坡上，而開始面風前行，有舊繩可以抓，切記受力不要在繩子上就好。」

我們的雪巴丹增也猶豫要不要往前（我猜他是想等金兄來，因為只有金兄知道路），他表示自己有點害怕，我鼓勵他：「我們都在一起，不用擔心，我再往前推進，你們跟上就好。」語畢我再往前走，然而回頭一望，還是沒人想跟上。我只好再往回到夥伴聚集的地方，也終於看到比較晚出發的隊友──子君跟金兄在接近了。

我說：「前面還可以走，而這裡有被留下的路繩，我需要有使用氧氣的人幫忙背路繩，等一下可能需要架繩，讓大家比較好走！」但沒人回應，子君說：「大家一起幫忙，會有機會的。」這時美國人和加拿大人選擇撤退了，其他人還在觀望，我只好告訴大家：「好，我願意背一捆繩。」而波蘭朋友回應：「我有用氧，可以一起幫忙背另一捆繩。」

攝影／攀登夥伴

大夥在巨石底
下猶豫不前。

大夥終於動起來了

這一個大石頭轉角是起風處，我的心一沉，遠方的天光漸漸拉開清晨的帷幕……

我知道自己非常專注，這裡連我在內剩下九位想攻頂的攀登者，是一個小型國際隊伍，而我們已沒有什麼時間好浪費。我背著繩子與五根雪樁，拉出埋在雪裡的繩子，一步一步踩出路來，或許是因為扛著繩子及雪樁開路，我比大家更多了一份自信堅定，回頭望著這群像米其林一樣的身影，大家搖搖晃晃地走著，探索未知的前方，濛濛清晨要亮了，他們都低著頭，傻傻地跟著我。

我們為什麼要爬山？為什麼要站在這裡？

渡過幾段岩雪坡，前方已沒有路繩，天空整個亮起來，面對前方的長雪坡，應該要準備架繩了。我後面的是金兄，再來是波蘭夥伴，我望著長長的雪坡，這裡最少要六百公尺，我們只有兩捆路繩（一捆繩約兩百公尺），不過這裡剛好被我發現還有第三捆繩子！

我看著金兄疲軟不振的樣子，忍不住問：「兄弟，你氧氣到底有沒有開啊？從昨

晚到現在，你不像我認識的那位兄弟，我知道你很厲害的。」旁邊的子君也覺得不對勁，我趕緊幫忙查看氧量表。稍早我為了評估他的狀況，曾看了他的氧量表，而從剛剛到現在，氧量表居然都沒有動靜！

果不其然，他居然戴著氧氣面罩，無氧從七千公尺的三營走到七千六百公尺，戴面罩當訓練，這太猛了吧！實在太誇張。我請他趕緊調整，並確認是否有吸到氧氣，這關鍵時刻不要再亂了。事實上在基地營檢查時，就發現調節器有些微狀況，只是沒想到在攻頂日居然發生這種問題，命運總是這樣考驗著人們。

金兄吸到氧氣精神一振，表情非常明顯活了過來，我跟他講：「這裡只有你跟我可以幫忙架繩。」波蘭朋友的氧氣不夠了，氧量表顯示為四十（他背包裡還有另一瓶，是準備下山用的），然而現在已經早上七點多。我跟金兄互看了一下，金兄自告奮勇地說由他來架設路繩，就解開新繩子，打上了八字結。我們倆很有默契地覺得，這雪坡長，回程下坡也有風險，需要在這裡開始架設路繩。不過我們人手有限，我也已經消耗大量體力了，不適合再當開路先鋒，但有時候在這樣的高度跟環境下，是很難再去要求別人去做事情。所有我沒說出口的要求，金兄知道我的想法。金兄有經驗並且

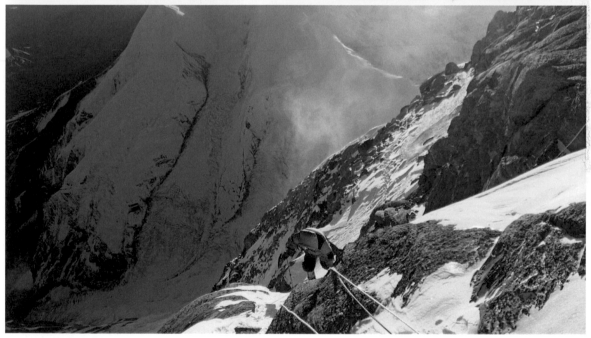

經過大石頭，接著面對前方的長雪坡，
我們架繩往前，遠方地平線升起曙光。

我們繼續搖晃前行，這時日
頭也漸漸照亮這片雪坡。

是領隊角色，剛獲得氧氣資源，便帶著五支雪樁往前衝上去架繩，由我來當確保手。

但在七千六百公尺以上，時間像流水一樣快速消逝，我看金兄踩著雪，兩條腿深入到膝蓋的樣子，這個不客氣的雪坡，持續刮著陣陣強風。直到金兄揮手示意大家上去，我固定了尾繩，其他人開始往上爬，子君、兩位西班牙女將，還有印度夥伴、兩個雪巴往前，波蘭夥伴停下來換第二支氧氣瓶。現在時間已是上午十點多，我開始擔心，割掉剩下沒用到的繩子，心裡頓了一下，「好，再往上吧！」這時我們的雪巴拿起這剩下大約一百公尺的繩子，而印度朋友所僱用有用氧的雪巴，背起波蘭朋友的兩百公尺繩子，以及我們在附近發現的雪樁，一起再往前推進。

在等金兄架繩時，我想起韓國朋友尹兄給我的連身羽絨衣，那天他決定從三營下撤時，我看著他離開，內心著實難過，並決定帶著他的旗子，穿著這件暖在心頭的羽絨衣往前。架好繩後，我從岩石邊起身背起背包，一踩進雪就知道不妙了，雪太軟了，目前太陽已經很大、陣陣強風、刮起的雪煙……這環境會讓人內心深處很無力，風又頻頻像賞巴掌似地打臉。另一個難題，是往上走一步會滑下來半步，甚至有時雪深埋到大腿，再度打擊意志力。

攝影／攀登夥伴

在 7600 公尺踩著雪坡，雪深
埋大腿，強風刮起雪煙。

最後抉擇

我看大家走得很疲軟，尤其那兩位西班牙女將，都是好不容易走個幾步，就得休息五分鐘以上的狀態，登頂似乎遙遙無期了。大夥自己死命往上拖，金兄又繼續往前架繩……走了一段時間，道拉吉里的頂感覺近了些，但還不至於進入視角裡。想著道拉吉里在考驗你啊！陣陣的雪煙、強風來嚇阻你，而你已經沒有時間了……身心疲憊，這雪坡跟心智在打鬥，心卻一直往下掉。

一個雪坡過去，第一段繩距結束，前往下個雪坡，可以感覺到能繼續走的沒幾個人。好不容易又要上雪坡時，望向前方，終於看到頂在那邊，就在不遠處，剩下一堆冰雪石頭，接下來應該不用再架繩了，再兩個小時內就能登頂。但看了看時間，已經下午一點半了。最終我們只架了五百多公尺。金兄用手勢跟我說：「時間不夠啦！我們回去吧……」。」又看到兩位西班牙無氧女將，已經是到走一步要休息好幾分鐘的速度，讓我察覺某些事情即將到來……內心的想法到底要怎麼決定？要不要在意這些可能會出事的人呢？這些年看了太多人用盡意志力在搏鬥，為了執著往上登頂，而

往往輕忽了登頂只是一半的路程。但我真的盡力了嗎？這個機會是不是只能屬於下次呢？我已經看到頂了，也知道剩多少距離了。但說真的無法留戀，這沒什麼，山景是沒有盡頭的，攀登生活就是這個樣子，這些年的攀登下來，心境越來越放得開。一個團隊撤退後要面對、處理的事可是很多的，不要出事才是真正的快樂。回家，永遠是最簡單的決定！

如果今天只有我跟金兒，要登頂應該不會太難，但我們是九條生命一起前進，並不同於自己獨立攀登，這很有趣。這些年對我來說，攀登的成功不是個人，而是自己慢慢摸索出來的高度，我知道這高度的智慧及這裡的狀態，更讓我可以去選擇自己喜歡的方式。我很高興自己又成長了，知道我沒登頂所留下的距離，知道還差哪些辛苦的雪坡與必須走的路，但是我已經不再猶豫了，回家去吧！

好不容易回到基地營，很多國家的朋友都來鼓勵我，替我感到驕傲。大家熱情相擁，很暖、很開心。那兩位西班牙女將與我們一起努力渡過很多大裂隙，一步步下撤，撐起一種她們可是撐到了最後，從三營離開時又背回隊友留下的帳篷，回到基地營，執著，這是重要的，她們真的是很辛苦地回到基地營，太令人感動了。

大家走得很疲軟，我在 7800
公尺，已經看到頂峰，知道
剩下多少距離，但我知道，
不要出事才是真正的快樂。
圖為最後的雪坡。

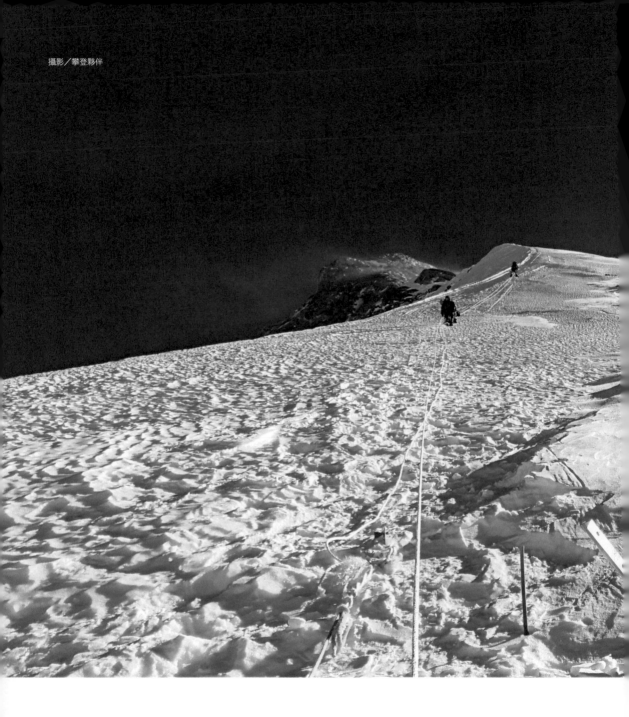

攝影／攀登夥伴

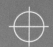

再見南迦帕巴——
Nanga Parbat

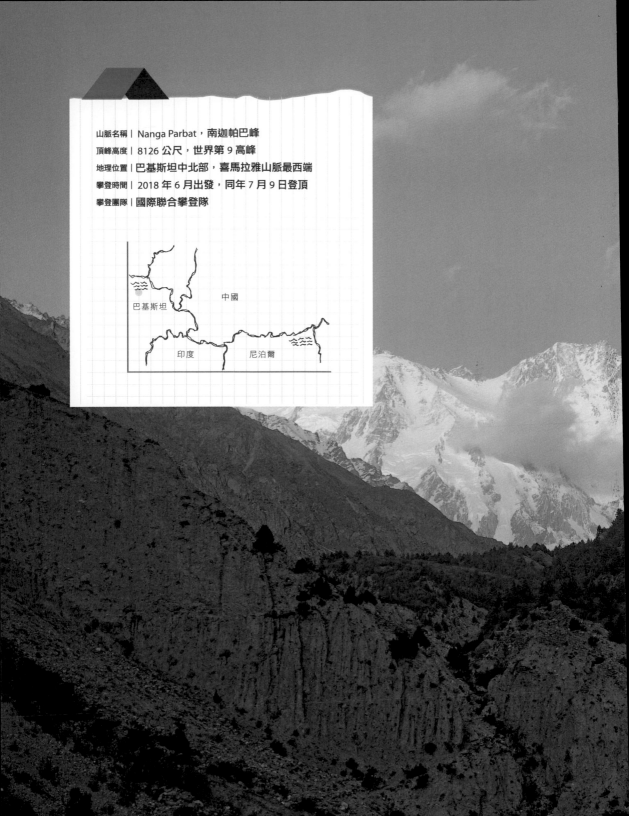

山脈名稱｜Nanga Parbat，南迦帕巴峰
頂峰高度｜8126 公尺，世界第 9 高峰
地理位置｜巴基斯坦中北部，喜馬拉雅山脈最西端
攀登時間｜2018 年 6 月出發，同年 7 月 9 日登頂
攀登團隊｜國際聯合攀登隊

巴基斯坦　　　　中國

印度　　　　尼泊爾

南迦帕巴是全球第九高峰，在一九五三年由奧地利登山家赫爾曼‧布爾（Hermann Buhl）首登。而我們攀登的「金休弗」路線（Kinshofer Route）是一九六二年由德國登山家托尼‧金休弗（Toni kinshofer）首度完成。要攀登高峰，來自於有多大的想像，我們這代台灣人需要盡情在過程中不斷撞擊人、事、物，從中找到屬於自己的故事！

二〇一八年春季，我與金兄先去尼泊爾攀登了道拉吉里，然後再轉往巴基斯坦。中間有一個星期回台灣。在這出發前往巴基斯坦的短暫空檔，我希望能多了解一點喜馬拉雅山脈的登山史，因此特別聯絡了林友民先生。感謝友民大哥提供他翻譯安納普那（Annapurna）南壁的稿子，還給我南迦帕巴峰的一些資料，讓我更體會這些高手們的攀登能量，對未來的攀登很有幫助。

兩年前我曾經與金兄一同攀登過這座山峰，那時我們沒有機會攻頂，留下了夢

想，如今再度踏上巴基斯坦這塊土地，我感到興奮不已。這次我有備而來地面對自己的技術難題。重回舊地，讓我想起之前一起攀登合作的當地好友。我想念這些有情有義的朋友，他們這次知道我要來巴基斯坦時，紛紛透過攀登公司老闆傳訊息問候我，而今年他們也在其他地方奮鬥著。攀登世界高峰的旅程上，我喜歡試著找尋有印象的事，並等待著可以和有趣的人認識、相處與碰撞的對話，這是攀登的樂趣之一。

金休弗路線

之前幾次的巴基斯坦攀登，最讓我有印象的是巴托羅冰河（Baltolo Glacier）沿途路線，很炎熱又長距離跋涉，由於飲用水源條件而易拉肚子，穿梭在大冰河上，隨時要注意石頭鬆動，而走到各個八千公尺高峰的基地營，都需要一個禮拜以上的健行與適應調整。這次我們不是走巴托羅冰河，而是另一條前往南迦帕巴基地營的路線，兩天就可以抵達，沿途有樹蔭及花草，還有許多房子，與巴托羅冰河很不一樣。

對巴基斯坦山岳的想像，一開始都要坐著讓骨頭快散掉的車，身體飽受考驗，繞

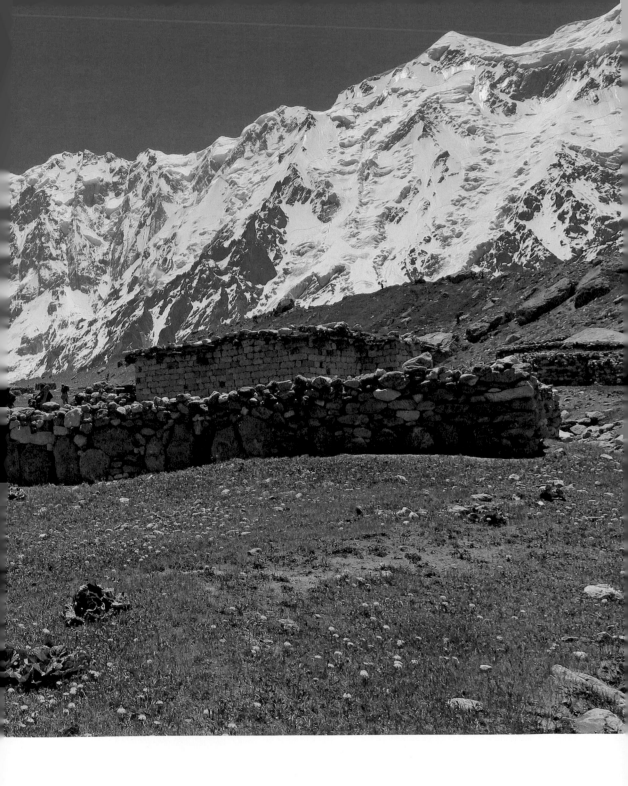

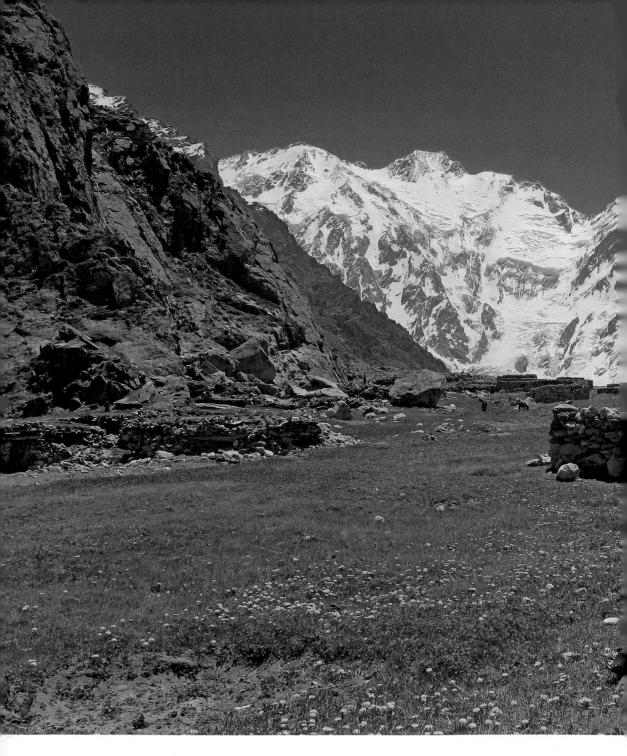

從巴基斯坦坐車前往南迦帕巴基地營，
沿途有樹蔭及花草，還有許多房子。

著石頭山路行進，再徒步進入冰河路段，之後兩旁開始是又尖又高的山峰與峽谷，山形尖銳而高聳，每一條分岔的河谷都很吸引人，嚮往深入一探究竟，夢想著有一天能像很多世界級高手一般，找到自己喜歡的路線去攀登！

金休弗路線目前被定位為南迦帕巴的主要傳統路線（其他路線雪崩多、裂隙多、路程遙遠……整體困難度更高），但這條路線從一營開始也是整路陡上的路段，而每個營地垂直上升高度高。第一困難點是有幾段技術岩壁的攀登（我分成五段，總共大約快兩百公尺），而這岩壁是快到二營前的三百公尺處，所以從一營陡上快一千公尺時，又要面對這個岩壁。地形上雖然有很多舊繩子，但重裝攀登滿吃力的，對新手來說除了體能外，還有技術的上攀，是一個很大的挑戰。

二營的紮營腹地不大，大約三頂帳篷大小，也容易挖到硬冰。因位於稜線上，如廁時必須小心，建議穿冰爪。二營往三營的路線坡度稍緩，走在幾段冰雪岩混攀的瘦稜，最後抵達三營，兩營之間一半是在岩石之間攀爬，一半路程需要面對長的冰雪坡。

三營之後就是簡單的鬆雪坡（常常深到大腿）只有一段二十公尺的冰岩比較困難一點，最後翻過一個約一百公尺的冰岩區才上稜線，沿平緩雪坡走兩百公尺就是今年設

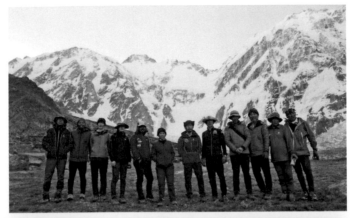

攀登隊伍在基地營南迦帕巴
前的合照。

這是在基地營帳篷裡,由韓國
隊的隊員,用麥克筆親手繪製
的南迦帕巴峰與金休弗路線。

四營的地方（七千三百公尺）。

從四營出發必須面對幾個大裂隙（建議以繩隊行進），再來是冰雪岩混攀，經過陡上的混雜雪溝，找尋一條正確路線並一直往上爬（要有基地營留守人員用望遠鏡回報，並且多研究最後的路線，不然一定會搞很久，甚至還可能走錯）。我個人覺得不太容易找到路徑，而登頂前有一大片岩石坡，整面寬闊，需要注意不穩定的石頭，把落腳點踩穩。山頂是一塊小雪原，站在上面就會知道真的是最高點了，我觀看二〇一七年的登頂影片，就有看到雪椿跟一捆舊的白絞繩，這次也還是有看到。

我認識幾個外國登山家都認為，南迦帕巴在路線上比K2（世界第二高峰）還要難，雖然我那時還沒爬過K2，但連一起攀登的尼泊爾雪巴沙努（Sanu）都說南迦帕巴比較難。我猜主要是因為很少人攀登南迦帕巴峰，而K2是各界好手嚮往的地方，所以有許多人架繩與開路，而南迦帕巴攀登面對岩壁的技術，以及三、四營後面的雪坡，很容易遇到深及大腿以上的鬆雪，每個營地前都是最後關頭消耗大量體力的因素，此外攻頂的路線長，讓人容易迷路。K2除了路線有岩壁、冰岩要面對，還有路線比較明顯外，真正的困難在於高度，如果使用無氧方式攀登，K2就相對更困難一些。

等待攻頂時機

話說回來在二〇一八年五月，我已在第七高峰（道拉吉里）嘗試爬到七千九百公尺，考量到整個團隊安全而撤退，所以面對南迦帕巴峰，已經不需要花太多時間再上到那麼高的地方去適應，可以專注於架設路繩及協助運補物資的策略。我們想辦法將路線架設完畢，等待三至四天的好天氣就可以攻頂了，而人員攀登策略上，我們總共有三個適應良好的夥伴，看起來滿有機會一起開路到頂峰，登頂的機會大增，這次非常有信心！再加上韓國兄弟帶來了大量資源，要拚最後一座八千公尺高峰。

但計畫往往趕不上變化。我們總共花了四十七天，在基地營足足待了三十天，而這三十天大概只有斷斷續續的五、六天是整天好天氣；其他常是早上好天氣，中午過後就開始下雨或下雪，或反過來，早上壞天氣，下午出太陽，只要我們殺羊想來點燒烤就會恰逢降雪或下雨，彷彿被老天戲弄。我們辛苦架繩及運補後，就是一直等不到連續好天氣的到來。

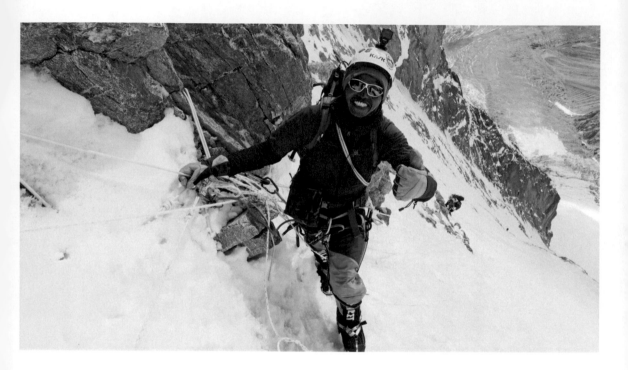

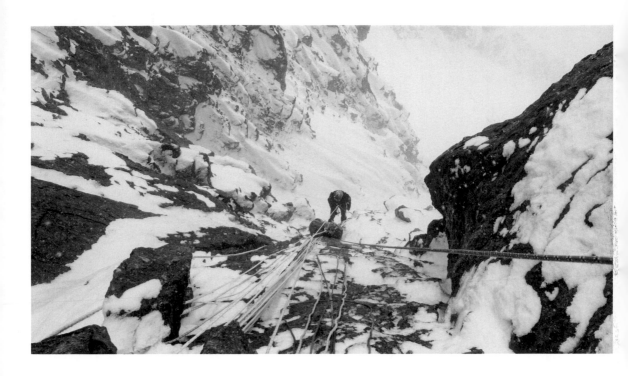

金休弗路線從一營快要到二營的最後 200 公尺難關。

從一營開始是整路陡上的路段，需克服體能與上攀的技術。

這次總共架設了快要四千公尺的繩子，才到達三營上方六百公尺處，以及架設最後翻上往四營的稜線前兩百公尺的冰雪岩地形。我們運補了所有人（其實最後只有四個人）的物資上到二營跟三營，而另外請的兩位巴基斯坦挑夫上不了二營以上（今年他們有四次機會嘗試，一位到二營之後上不去三營，另一位是在二營前最後技術岩壁因重裝上不去，發現原來巴基斯坦高地挑夫的一般重裝是十五公斤）。

九位韓國人、兩位尼泊爾人、一位台灣人、兩位巴基斯坦高地挑夫，我們隊伍總共十四位攀登隊員，真正上到二營的只有九位（裡面輕裝到二營的四位），到三營並有適應的只剩四位，而適應並睡過七千公尺高度的只有三位，所以真正能攻頂的只有三位。

當時整個基地營沒有強壯又適應良好的其他國家隊，只有我們帶來的尼泊爾雪巴沙努；另一則訊息是，非常有經驗的瑞士探險家霍恩（Mike Horn）他們離開了。此外，我們一直沒有等到好天氣，在基地營等待時，對於我們這次的攀登，我真的感覺距離登頂越來越遙遠了，如果要讓那麼多人攻頂，其他隊友高度適應不足，且都還沒架設三營的帳篷跟路繩，種種狀況更是機會渺茫。

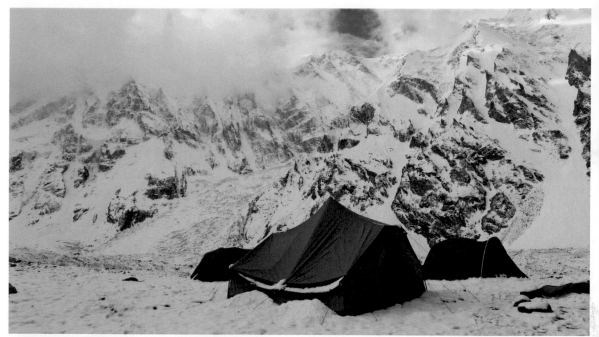

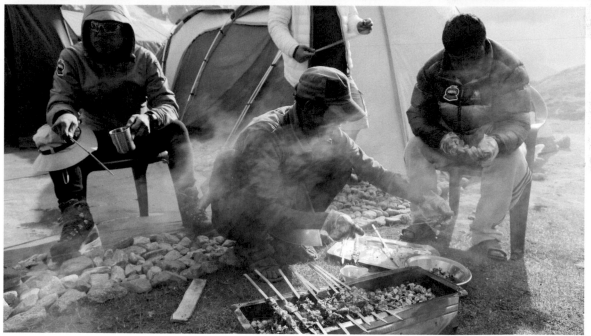

由於天氣不佳，我們在基地營待了
三十天，等待適合的時機出發。

等到七月初，我想已經是最後一波攻擊機會，沒時間再等了。確認天氣後，知道沒有太長天數的好天氣，所以只能選擇在壞天氣先前往各個營地，等那一、兩天的好天氣週期。天氣預報說七月六日才會好轉，七月七日與七月八日適合攻頂，而七月九日又開始變天。我跟兩位韓國隊員決定在七月四日前往一營，並預計七月五日要上到二營，七月六日到三營，七月七日要架繩到四營，當天晚上攻頂。

策略的關鍵判斷

最後剩下五人想攀登，我們散分成兩組人馬。七月五日凌晨兩點起床，吃早餐後，在一營的我跟兩名韓國隊友準備三點出發。當時天氣不好，下著雪，我們快速爬升，來到六千兩百公尺，雪仍持續下著，路線上陸續沖下大量的雪，能見度差。走在最前面的我，接到在基地營的領隊金兄傳來無線電，說今天的天氣太糟，希望我們撤回一營等待。當下我其實有點不願意，因為已經快到一半了，我覺得可以到二營去等，但就目前狀況來看，沒必要有太多不同意見，因為關鍵會在從二營往上的策略。我們再

度回到一營，思考著接下來的策略，目前時間漸漸被壓縮，並沒有太多選擇，而領隊金兄與雪巴沙努也決定他們要再晚一天從基地營出發。

七月六日凌晨兩點，我們在同樣的時間起床，帳篷外頭還是下著雪，而我們三人這次一樣三點出發。清晨五點多，在基地營的金兄跟沙努一同出發。好不容易我在九點半到達二營，沙努在十點出頭也來到二營，並跟我說領隊表示當天要推進到三營。

我愣了一下，但其實應該說是兩大下，有一下是沙努實在太強了，五個小時出頭就從基地營到二營，太厲害了！另外一下是要殺去三營，對所有人都太累了，這是要讓隊友們後繼無力的策略嗎？這又是在攀登決策上面臨的第一個關鍵判斷。我主張留在二營，認為在這樣天氣不穩的情況下，沒必要一次就到三營去架設營地，畢竟到三營還有一段路，而且最少要花四個小時，又要處理營地並在那邊過一夜，會耗掉一大半體能，更關鍵的是，在越高的高度（尤其是三營的七千公尺）體能回復越慢，甚至不再回復。接下來的四營跟攻頂，對我們來說都是未知數，還要架設繩子，這樣只會陷入更高的不確定性及風險。

所以我已經想好自己的策略，不在這天往上。因為對我來說，沒必要今天上去三

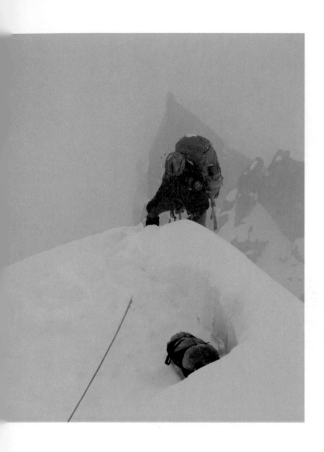

距離二營前 10 公尺的稜線。

營，在二營休息後，隔天可以跳過三營直接到四營，這段路程算好走，只要早一點出發，一起架繩到四營是比較妥當的策略。十一點半金兄抵達，另外一位跟我同樣從一營出發的韓國隊友在十二點半到達。我提出自己的建議及想法，指出天氣中午過後會變得更差，這樣上去只會更累，請他考慮清楚，並表明我會隔天再到四營。而天氣似乎沒有好轉的跡象，金兄吃完午餐後，決定留下來，明天再一起出發。這真是很關鍵的一步。

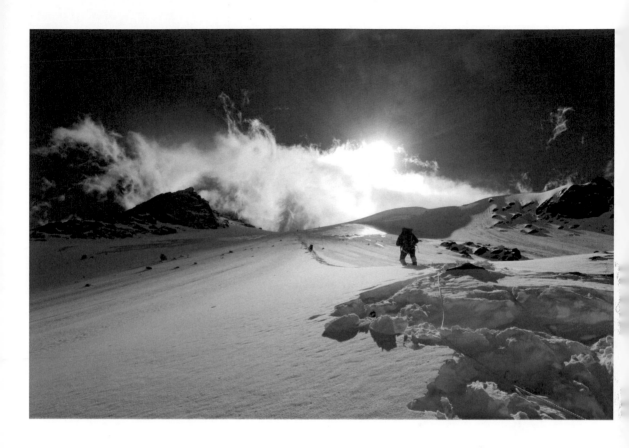

從二營到三營的雪坡。

最後大魔王

七月七日，我們花了五個小時推進到三營，三營分成兩區，較高的三營是長雪坡往上到稜線石頭邊，與另一條攀登路線會合處。我從三營較低處（六千九百公尺）背一頂前一次運補適應時留下的帳篷，以及考量到大家有點累，而幫忙拖拉的最後一綑繩子，往上到七千一百公尺，是高第三營（七千兩百公尺）位置，有三位外國人在這裡紮營（兩位伊朗人與一位比利時人），他們已經在這裡等我們兩天了，因為原本約好在二營會合後繼續走，但我們延遲了兩天，他們只能在三營等我們架設好繩子跟開路，不過我們繩子已經不夠，而且靠近四營的地方需要翻過一個陡冰坡面，有混岩雪地形，上稜線後直接橫渡兩百公尺就是四營了。我們在下午四點多抵達四營（七四○○公尺）。

聽氣象預報，往後的天氣已是最後一天較好的了，這樣跳營也消耗我的體能。接下來是最困難的部分，會先需要繩隊渡過兩、三個大裂隙，到達主要最後冰岩雪的梯形山體，我通常稱之為「最後大魔王」，這面山體是容易讓登山家迷路或走錯岩溝而

得重來再爬一次的廣面山體。

最終那三位外國朋友只剩下兩位想往上攀登了，我們這邊也只剩三位有繼續往上的可能。登頂的過程中，金兄走到七千六百公尺左右開始用氧，兩位外國朋友因為沒帶備用繩子且沒有結繩隊，走得膽顫心驚。而我覺得這麼寬廣的山體，還好沙努前一年有來過，大致還清楚路徑，不然我若是自己來走，一定會花更多時間找路，況且是在那麼極限的環境。

攀登這座巨峰真不是開玩笑的辛苦及困難！我們在天氣不穩定的情況下，艱辛地架了快四千公尺的繩子（光是想到這些繩子有多重，就知道多辛苦了）。最後混了舊繩並放棄一些路段的繩子，才終於攻到四營，四營到攻頂距離真的有夠遠，我們耗盡能量與剩下的糧食資源，還要以繩隊行進，路線其實很複雜，尤其是晚上出發，穿插在冰岩混爬，最後全是岩石，直到站在山頂上。這真的非常不可思議，來了那麼多天，只有零星五、六天是好天氣，而且都不連續，最幸運的是，攻頂這天的天氣居然超級完美！我第一次可以感受到架繩、運補、整體策略性的實際操作，而在關鍵時刻把握差點失去的機會，重新反敗為勝，這真的是太有趣了。

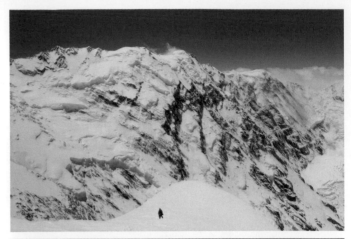

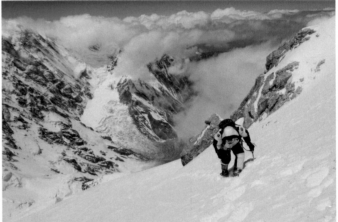

從三營看出去的視野。

前往第四營。

抵達第四營。在 7000 公尺以上，這條路常會出現戲劇效果，無法複製，面對綿延的路，就剩下石頭、冰雪及天空。

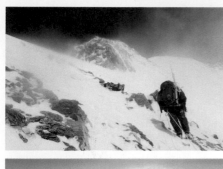

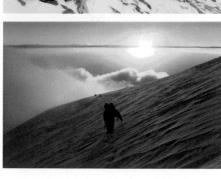

從第四營前往攻頂的路途。

我們從下午六點半走到深夜，看著日出升起，最後我拾起山頂旁的石頭，告訴自己：「終於啊！期待了兩年，全球第九高峰南迦帕巴，台灣首登又無氧紀錄！」我也恭喜金兄登上最後一座巨峰，他是全球第四十一位完成十四座八千公尺的登山家，這是非常不容易的事情，他用了二十年時間去實現。

至此，我的攀登八千公尺旅程又有一個新突破，這是第四座無氧，也是延續台灣海外高海拔探險的紀錄！我有一種感動，感動自己能為台灣漸漸拼出海外山岳地圖，也努力幫助台灣人打開攀登視野。

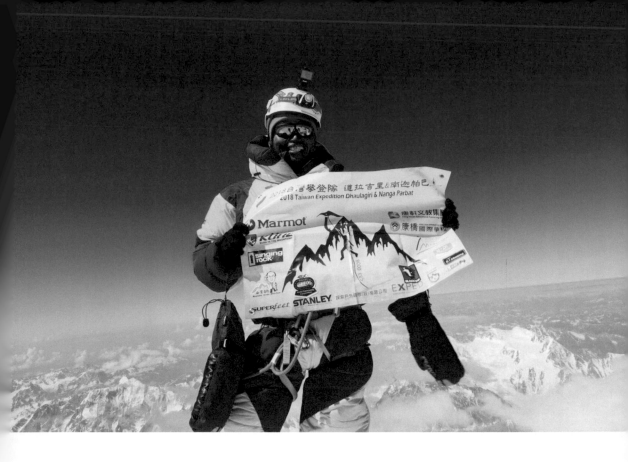

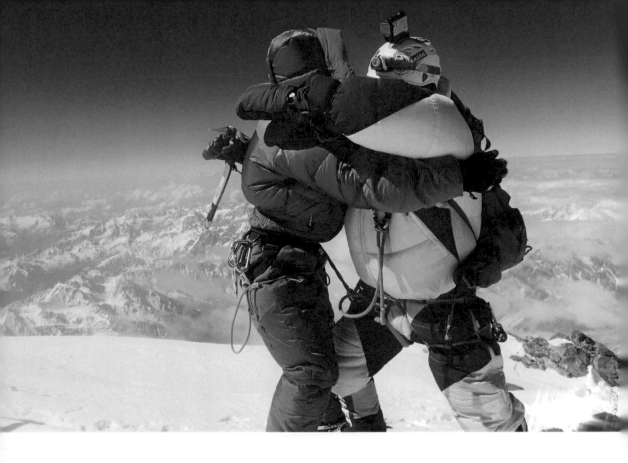

我恭喜金未坤兄弟登上
最後一座巨峰，他用了
20 年時間去實現！

2018 年 7 月 9 日，我在早上
9 點多登上這座台灣人沒到
過的地方。

持續地學習

二〇一八年嘗試連續攀登兩座八千公尺高峰，都是屬於傳統路線上較難的八千巨峰，我的目標是測試自己的能力跟肌肉的狀態，結果開心地發現，我的身體居然還可以接受，當然也看到了自己不足的地方。而三個月的攀登裡有趣的事情，大概是我只有洗了十次澡吧（笑）。

爸媽應該對我很頭疼，他們不太能理解追求夢想的快樂及膽識的重要性，對他們來說，登山就是不能當飯吃，沒有什麼前途與錢途（說實話，目前在台灣真的是這樣），心裡應該是希望我能像他們一樣，找份穩定工作賺錢養家。

說真的，我由衷感謝並深愛著父母，因為他們對我如此包容，給了我很大的空間，讓我有機會長出自己的世界，看到不同的視野，做自己想做的事。相較於其他跟我一樣的台灣孩子們，我何其幸運！未來台灣若能漸漸走向這樣的視野，我想那會是很有趣的一件事。

這趟旅程結束，我學習到韓國朋友的攀登風格，也看到許多文化上的差異，以及

建立團隊的不同方式，是一個很好的學習機會。這次的經驗讓我知道，未來如何更有機會找到自己的攀登團隊，感謝這群難得的韓國兄弟朋友，我們共同渡過了難關及一次深刻的攀登。

我也感謝許多後勤留守人員、台灣的朋友及家人、尼泊爾的朋友，還有巴基斯坦的朋友（廚師、挑夫、提供補給者）。一個好的攀登，非常需要這些人默默付出與無私的協助，不論是每天的擁抱、問好、道謝、一起搞笑，或是在我出門去攀登時，為我祝福祈禱平安；等回來後群聚在一起，開心地聊天與跳舞。

攀登需要用膽識注入夢想，在心中建立起和諧的想像畫面非常重要。在自己人生道路上找出夢想，並創造喜怒哀樂的故事情節，最終就是放鬆，讓自己用心去撞擊！

攀登 Nanga Parbat 紀錄
影片來源／YouTube
呂果果

Makalu

保持提問問題的人——

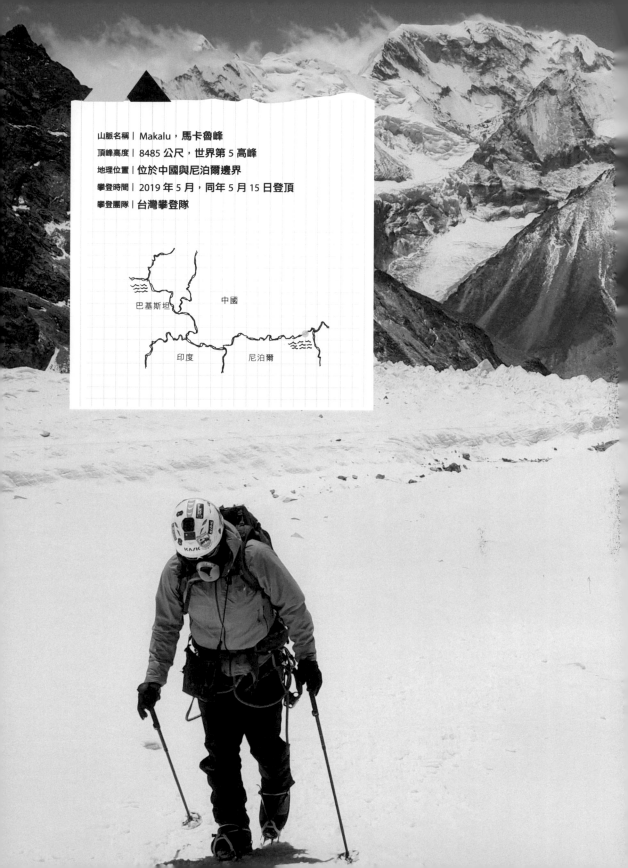

山脈名稱｜Makalu，馬卡魯峰
頂峰高度｜8485 公尺，世界第 5 高峰
地理位置｜位於中國與尼泊爾邊界
攀登時間｜2019 年 5 月，同年 5 月 15 日登頂
攀登團隊｜台灣攀登隊

巴基斯坦　　　中國

印度　　　尼泊爾

我和元植原本打算在二〇一九年攀登K2，沒想到元植在嘉明湖山屋巧遇詹哥（詹偉雄先生），聊天時詹哥得知我們的計畫，熱心地發起群眾募資，「K2 Project 張元植×呂忠翰八千計畫」應運而生。在前往K2之前，必須先面對八千五百公尺左右的高度，於是我們選擇第五高峰馬卡魯做為高度考驗跟K2前的攀登適應。

一個村落接過一個村落，旅人們的身影，交錯交談著不同夢想，大夥圍著屋裡的烤爐，青澀模樣的當地年輕人及臉上烙印微笑皺紋的老人，交雜著簡單的農務生活趣事。沿途上許多滿身大汗的雪巴人，他們背後裝載著生活，不斷滿足遊走在喜馬拉雅山脈上的攀登者，我也不例外。與渾然天成的雪巴族群相較，在這空間裡我們是做夢的觀光客。

攀登世界高峰是一種莫名的夢想嗎？那麼，最靠近這些高峰的人們會想攀爬嗎？

海外攀登歷史落後於許多國家的台灣，我們期待的又是什麼？

我問了當地人，他們給我的答案是否定的，這一切只是為了工作，讓自己過好生活。但往上爬我想是天性，在成長過程中也不斷被大人們推向更好的環境，那麼我是怎麼在停頓掙扎中及不斷累積的深刻故事裡，找尋自己存在的呢？

向幾位大師致敬

我想起二〇一四年遇到西班牙神獸傳奇人物——渾尼透（Juanito Oiarzabal），第三位完成無氧十四座八千公尺、第六位完成十四座八千公尺的登山家，正準備完成第二輪的十四座八千公尺。像小鋼炮一樣的壯碩身形，掩蓋他六十出頭的年紀，站在人群裡都能感受到他的強大氣場。他說自己還可以在K2的三營上打手槍呢！並秀出他已經切除的凍傷腳趾，述說自己當時得知要截趾，還是往前邁進，一個腳趾算得了什麼，你們現在的小夥子，懂得什麼是探險嗎？

另一位探險家麥可·霍恩（Mike Horn）是可以掐著我後脖子，把我提起來的怪物，跟他相遇又是一個有趣的故事。我是在二〇一五年攀登G1的回程知道霍恩，便厚

著臉皮去搭訕，因為像貝爺[2]等級的人終於出現啦！通常只有電視裡才遇得到，霍恩可以無氧一天爬一趟八千公尺的山、一人游過亞馬遜河、單人徒步及靠無動力帆船環赤道一圈、單人橫渡北極……當然他環遊世界不知道幾圈了，是我心目中最想成為的角色。

相遇時我聽著霍恩說故事，眼睛散發著光芒，充滿活力與十足的魅力。最後與我們道別時他勾住我的肩膀合照，並用怪力十足的手勁想捏爆我的手掌，那神情讓我印象深刻。

直到二〇一八年再度相遇，我去找他聊天，這次心情有更放鬆了一些，可能是這幾年的攀登累積跟不斷想著探險的意義，我們有兩個小時的短暫對談，談著兒時的記憶，冒險的旅程是多麼重要及幸福，但目前的世界，我們給予下一代有多少機會去嘗試與探險呢？

霍恩拿著他的新書，指著圖片跟我說著裡面的趣事，他兩個女兒在國高中畢業時都陪他一起環遊世界。這次他們從瑞士一起開車來到巴基斯坦，然後讓兩個女兒開車回去瑞士工作。他要從印度開帆船，路過台灣、日本，到北極圈，接著徒步橫渡到英

<hr>

[2] Edward Michael Grylls，貝爾（Bear）為其暱稱，曾拍攝荒野求生節目「荒野求生祕技」（Man vs. Wild）而聞名，是活躍於媒體的英國探險家、主持人。

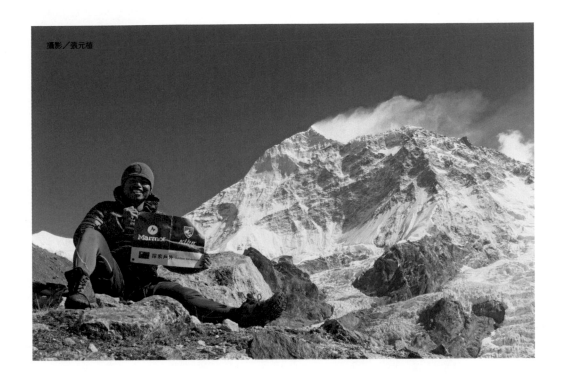

攝影／張元植

我與馬卡魯峰南壁。

格蘭，然後回家陪伴孩子，他說很感謝逝世的老婆。生命是孤獨的，就是不斷學習跟探險刺激，保持熱情的動力！

在基地營中

我的綽號「阿果」（Ago），與尼泊爾語的「火」諧音，在雪巴語中是「老鷹」的意思，這次的攀登，我大概有三分之一的時間在廚房陪當地雪巴打屁聊天，他們說我像火一樣很熱情，也讓他們感受到溫暖。當然我被誤認為雪巴人是很平常的事，連坐在一起都毫無違和感（晒得黑黑的容易被誤認）。

我想這就是一種人跟人最單純的親近，因為我常保持笑容，也會主動跟他人打招呼，甚至熟絡後常會以擁抱道別，真誠地期待下次見面的機會。我窩在廚房裡跟雪巴人混，雖然聽不懂他們的話語，但能感受到他們對我的熱絡跟好奇，想讓我跟他們一起瞎混。當然，語言溝通還是重要的，我想我需要再學習，相信必定會有另一番樂趣。

雪巴朋友們常來跟我借衛星電話，因為在這冰天雪地裡工作，就是一年一、兩次

遠道而來，一待又是一、兩個月，想家的心情我想大家都是一樣的，我試著感受自己可能也會想跟外界接觸、讓家人放心的情感，便無法拒絕他們的要求。因為我知道他們也是鼓起勇氣來問我，知道我是他們所信任的人，每次看著他們跟家人聯絡上的喜悅，我也會被感動。山讓我們凝聚起來，像家人一般親近。

突如其來的消息

此行途中接連兩天聽到不同好友逝去的消息，能做什麼呢？那是種無能為力，誰都不能決定生命的去留，都只是早晚的事。

一位好友在台灣攀自己喜愛的岩壁時意外墜落，或許他並不想生命就這樣結束，使恐懼不再巨大，能寬心放開自己的生命與命運。我曾答應過要帶他上八千公尺走走，如今只能寫在哈達 3 上，帶你上去再回來送你。

但當時一定是非常清楚知道自己正邁向死亡，

另一位朋友是曾一起攀登過的祕魯朋友，我們是二〇一五年結識的。這位老兄常

❸ 一種長方形的白色絹布，是藏人進行宗教儀式與禮儀用的物品。

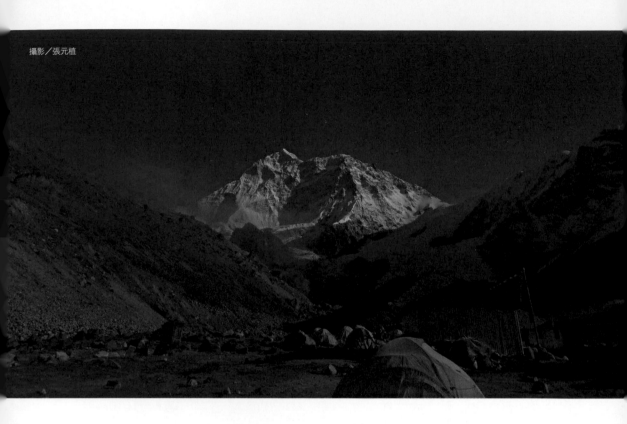

攝影／張元植

生死循環，我無法理解其中的
奧妙，但在非常短暫的人生
裡，大夥努力活出自己。圖為
夜晚的馬卡魯峰南壁。

愛跟我開玩笑、打鬧，今年再度碰面，五十二歲的年紀，說老不老，還開得起黃腔，意外得知他長眠於二營的帳篷裡，雙手交握算是安詳離去，但這樣莫名其妙地離開，實在令人百思不解，只能為他祈福並目送他直升機最後一程。這讓我也想起了去年攀登道拉吉里的義大利朋友，他上到七千公尺的第三營適應，卻在夜晚休憩時，被一陣強風連同帳篷捲下山。

生死循環，我無法理解其中的奧妙，但在非常短暫的人生裡，大夥努力活出自己，也在喜愛的道路上奔馳，如果以山來說，我們就只是一粒沙塵，滾動瞬間就永恆了。

山是以幾百萬年在計算，我們踩在腳下的每塊石頭都有它的造化跟過程，岩壁上的刻痕是如何擠壓變形，再經歷地殼板塊活動而崩裂殘存，以後又將風化再造，如果有一天我離開了，那也就是這樣去看待吧，寬心去面對一切。

決定主動出擊

從四月上旬開始進入尼泊爾，健行走進來已過了下旬，再從 BC（基地營）到 ABC（基地營到一營中間的運補中繼站）。看看氣象預報，我們沒多想什麼，只是很快在十天內決定兩次搶攻好天氣時段，上七千一百公尺適應，感覺自己的身體已逐漸達到目標。接下來壞天氣強風吹襲，也獲得快十天的休息時間，較往常來說，這是不同經驗下所做的策略安排，感覺是不錯的一種選擇，但兩次都沒把預計的糧食補給物資運上七千四百公尺，這是一個缺憾，只能看再下一次的上升高度來決定接下來的安排，但我們在時間上取得機會！

這幾年攀登我常喜歡主動出擊，不太依賴商業模式的雪巴來攀登，有自己的登山態度，也對自己走向探險的領域更有信心。

等了許多天不穩定的天氣後，我跟架繩隊的雪巴隊長沙努討論（我們是熟識好幾年的兄弟），今年的攀登有很多不同的隊伍，在路線上會有塞車的情況。由於我們是獨立作業的國際隊，加上我預計以無氧方式攀登，本身是想避免跟商業大隊伍模式一

起走，以免在關鍵的登頂拍照跟下撤遭遇塞車的風險。最後，我們決定跟架設繩隊同天一起出發，避開入潮。

準備攻頂的期間，我在基地營與大夥道別，並相約幾天後再見面，我們有說有笑地往上攀登，在二營陣陣風吹的夜晚中結束歡樂氣氛，最終靜靜躺著。這趟關鍵是二營上三營的時間跟混岩地形，過程要把需要的物資運上去三營並且搭建帳篷，而這是會影響我們攻頂的小關鍵，我不希望元植跟我消耗大量體力，決定要爭取時間。

分配著速度跟節奏，我僅用了四個半小時便到達三營（七千四百公尺），中間多等了我們的雪巴大福利（Dafuri）半小時，大福利在七千公尺就開始使用氧氣，並協助運補，但沒想到還是被我拉開距離，對於這樣的情況，我知道自己已經適應高度了。好不容易來到三營，當時風非常大，整個起霧，大福利跟我兩人好不容易搭好帳篷（也是今年三營的第一頂帳篷），趕緊鑽進帳篷裡休息時，眼前都是往年殘留的破碎帳篷，看得出來這裡的風不常有停止的跡象。

三個小時後元植終於到了，我能感受得到他的身體適應還在調整中，不過狀態還能接受，但時候也不早了，我們只能在三營停留一天，隔日再從這裡出發攻頂了。另

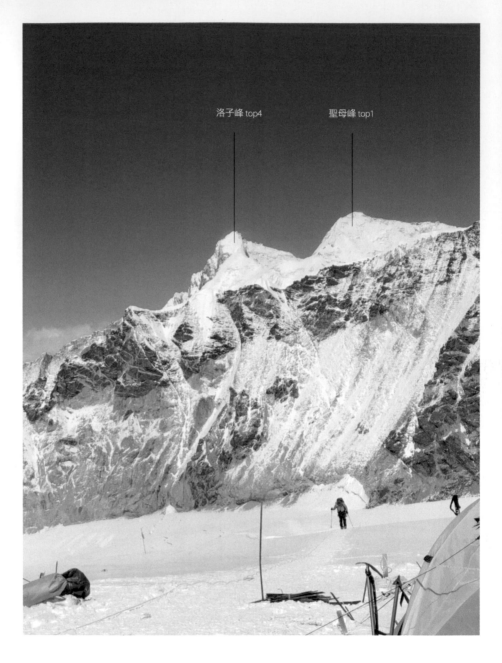

洛子峰 top4 聖母峰 top1

從二營拍攝，右是聖母峰，
左是洛子峰。

一方面由於天氣因素，也傳來架繩隊伍因風太大而影響架設進度，必須延後一天再往前推進。

關鍵時刻來臨

隔天五月十三日，昏睡的元植漸漸回神了，我們振奮士氣，決定下午五點半從三營出發攻頂。在往四營之間我們沒看到路徑，只是抓個方向，這期間看到有竹竿插在雪中，面臨冰雪面的雪巴人大福利，因為不小心失足下滑四公尺而驚慌，躊躇不前。

我們看看地形及猜測的路徑，決定繼續前往，大福利則跟在我們後面，較危險的地形上，我拿著登山杖讓他能抓住，帶領他渡過較硬的冰面。

將近兩個小時後，我們來到了四營（七千六百公尺），陣風持續吹襲，我們趕緊躲進還沒出發的架繩隊帳篷，一共八個人擠在一起，氣氛還滿滿歡樂，大家聊著天，等待即將攻頂的時刻。

晚上八、九點，架繩隊長沙努帶著三位雪巴陸續出發，另有兩位雪巴在帳篷煮食

等候出發，我們這組預計十點才出發，與架繩隊保持一點距離，才不會因為等待架繩而讓身體冷掉。我們出發時已經是小風的環境，但上升快一百公尺後，我們一直找不到架繩隊的路繩與路跡，暗夜裡只是看著前方的頭燈閃爍，我們大致抓方向前進，這時大福利因為沒有明確的方向與路繩，開始不想走了，並且想撤退。

我知道這部分很難，難的不是現實的路徑，而是在七千公尺之後，人的心理層面開始會有些戲劇效果。不只是雪巴人，每個人在面臨困境時，想保護自己或有些自私的念頭總是會占很大一部分，這是人心機轉，往往也是爭議所在。對我來說，跟我一起攀登的人，我都是將他們當作隊友，不會因為對方是雪巴人就覺得他們很強或是很有能力。我喜歡掌握自己的風險。今天大福利早上出了狀況，身心都無力再戰了，那麼狀態就會有風險，我們不能讓他一個人下撤，這樣是不對的。我覺得先要帶他回到他認為是安心的地方，其後我們再來考量下一步。不能擴大風險。

經過一番討論，我決定帶大福利回到他覺得安全的四營，之後我們再來決定要下撤或另做安排，但今晚勢必得放棄一個好機會，也可能造成不同結果。我知道這是困難的問題，但我問心無愧，這是團隊合作的關係，必須共同承擔！

從三營前往四營的雪坡，前
方的雪巴大福利，不小心失
足而下滑 4 公尺。

回到四營

又回到了原點，我們只能靜待早晨，並試想著許多可能性：第一，退回基地營，重新調整狀態及評估攀登天氣；第二，期待架繩隊回來報告路線現況，然後我們再往上衝一波。以這兩個為主。

但那是個不好熬的一夜，明知有機會，我們卻折返回四營，也是在七千四百公尺以上整整第二天時間了。由於一開始沒打算到四營住，所以沒準備任何食物、睡袋、睡墊，只能使用架繩隊留下的少許沖泡飲品。在沒有太多資源的情況下，對身體回復沒有好處，更何況還要持續等到第三天傍晚，這風險管理是很困難的，尤其是在那麼極限的地方，但我卻以越來越謹慎的態度面對，沒有太大的心情起伏。

早上大福利已經持續用氧到第三天，用掉了一罐半的氧氣，他建議我們都下撤，等下次的機會。這時我跟元植也沒辦法了，想決定陪大福利下撤到安全的地方（三營以下）。

我看著帳蓬外、想著問題發呆時，瞄到隔壁帳蓬的一位雪巴也要下撤，這讓眼前

出現了新的機會與希望。我臨時建議他們一起下撤，這樣我們就不用顧慮大福利上四營時面對地形的不安全性，而我跟元植決定再試一次，憑藉我們自己的攀登能力，是有機會完成的！

夥伴關係

目送大福利的離開有種樂趣。我們在面對環境與人的考驗，不斷找尋機會及好玩的事，在逆境中追求成長，這是我喜歡的事，那會使我更加強壯。這次的適應及攀登上，我知道元植的努力跟進步，還有信心的成長，很多時候都在這過程中發現他做到了，我替他感到相當開心。那麼，我就得將他這份努力繼續推向更好的領域去。

在這七千六百公尺的四營，一起攀登當然會是種牽絆關係。我知道我們的機會被創造出來，而別人可能會嚇一跳，畢竟這兩個台灣人在上面待太久了。我想台灣人沒那麼脆弱及無知，我們有能力自主，展現自己的生命力，在面對越來越艱難的自然環境下成長。我常說攀登夥伴是很難找的，那是需要不斷累積經驗跟長期的友誼，尤其

是在面對七、八千高度的挑戰與困境時，除了裝備、技術、經驗，最後便是真誠與信任的夥伴關係。

探險的本質是什麼？

我人雖然在山上，卻默默思考著許多問題。

世界上有爬不完的山、不同的路線、不同的風格，甚至還有些難題等著被解決，雖然我常被標榜為「台灣之光」，但覺得自己還差遠了，現在還在努力，練習走出自己的侷限，這必須去反思自我與攀登的核心價值，一步步打破框框才行。而想想有更多為台灣帶來進步與默默付出的人，我認為那樣更讓人尊敬。

我樂觀看待目前許多人勇於嘗試的海外攀登，也希望我們能看到這世代的侷限，並做些改變，進而培養未來想走這方面的人，找尋一群志同道合的夥伴來創造及面對問題，發現更多看待探險的視角，累積更多故事，記錄各種攀登風格與方式，那都對台灣有幫助。台灣缺乏深刻的探險故事，還有說故事的人，更缺少了生活的浪漫！

探險的過程中，我們常常會反思自己是為了什麼而攀登。世界上有那麼多人都在爬山，而山永遠在那邊，再困難的山頭，也遲早會有人成功攻頂。觀察現今的海外攀登，許多登山客用盡所有資源：無限雪巴、無限氧氣，仰賴各種舒適照顧、按摩服務、泡腳水、幫忙煮食、搭帳篷⋯⋯那探險的純粹感是否正逐漸消失呢？我們會不會慢慢走向一個越來越單向又安逸的探險？換個角度來說，就像現在台灣的露營趨勢一樣，是把整個家搬到戶外，有電影可以看，有卡拉OK可以唱，有各種舒適的裝備跟電器，但到底人們走進野外的本質是什麼？

我們真的有在探險嗎？還是只顧著自己爽而已，難道只對成功登頂有興趣？雖然那也是一種證明儀式，但我想平常就有太多事可以去證明自己了。說真的，登頂後難道就等於有了飛天鑽地的能力嗎？如果只是在山頂拍拍照，圓圓夢想就很高興了，其實那也無妨，那會是一個好的經驗，畢竟這年代敢去碰觸夢想的人，很少有這份浪漫勇氣。

試問你每天給了自己多少時間與機會，真正跟大自然獨處與對談？那曾經快樂的冒險記憶是什麼樣子呢？我們內在的恐懼不安，是否總大於探索的喜悅？趁還有膽的時候去冒險吧！

這陣子我感覺台灣老派的重要探險精神正在流逝，但我們願意花時間連結這中間的斷層嗎？想想那些強大的國家，是不是也這樣走過來的，而他們是如何開始建立這樣的文化呢？台灣做得到嗎？甚至另一個更遠的距離是，台灣的我們在國際未解的攀登難題上，是否也有機會留下登山歷史的痕跡呢？這我不懂，需要多讀書，才能更理解。

用不用氧的掙扎

思緒回到馬卡魯這座山，這次我還是想無氧試試看，我知道這次的攀登高度將會是新的界線，也是我下一站的評估點。無氧是有一定的難度，要設法花些時間跟耐心去面對，一步步往上適應，逐漸認識自己的身體，那很好玩也很奇妙，當這些都在自己的掌握中，就會創造機會。像元植這次很有機會，而我也相信他可以做到無氧，只是我們在太高的地方待太久了，在策略安排上不想擴大風險。另外，元植可以把用氧的情況與國人分享，那更是值得的。

探險的過程中，我常常問自
己為了什麼在攀登，反思攀
登核心價值。

時間來到關鍵的五月十四日，出發攻頂前，我試著不讓自己消耗大量的體能，不斷調整身體呼吸，隨時判斷是否有機會。感覺身體在這高度回復困難，而臨時的三天夜晚寒冷及四營的食物問題，都是隱憂。

但我最大的優勢是「內心感到平穩」，在良好的天氣下我掌握了選擇權。以往的經驗裡，這次我只要上升八百公尺的高度，較往年高度短。我評估大概會用上十二個小時登頂，因為在四營太久了，如果能在前兩天上去攻頂，那會是不一樣的時間，應該能在十個小時內登頂，總共只花十三個小時來回。

在前往頂峰的路途上，我看著大家都用氧，心裡也已預想他們穿過我往上的身影，我會不會受影響？因為我的背包跟以前不同，裡面多了一個三公斤的氧氣瓶——我答應許多人會在緊急時使用它。

從四營出發，我保持著很好的速度，跟其他有氧的人不相上下，甚至拉近與前面人的距離。不過隨著高度漸漸接近七千九百公尺以上後，這三公斤的重量讓我身體產生變化。

我邊走邊考慮自己到底在堅持什麼，看看這些人走得越來越遠，我要不要像他們

一樣用氧呢？手指與腳趾逐漸冰冷，我必須很有耐心地不斷特別活動神經末梢。元植吸著氧對著我說：「手腳會變暖喔！」看著他移動速度變快，差距越來越遠，這實在很誘人，我只好告訴自己：「時間充裕，天氣允許，我步伐算穩定，清楚知道身體表現，只需要一直動手指與腳趾。」無氧的一個大風險就是神經末梢的缺氧容易凍傷，但我可不想失去任何東西。

默契十足

攻頂那晚，元植跟我保持著一段距離，他時常提醒我審視身體狀態，是否能繼續往上？那是重要的。我看著他遠方的身影，大概清楚他的想法，而看著他過地形的速度與動作，我相信他一定可以繼續往前。

我在八千兩百公尺的法國岩溝（French Couloir）看到元植登頂，也就放心了，並繼續往前攀爬。只是我受不了身上的緊急氧氣瓶，它實在讓我攀爬得吃力又寸步難行，於是決定放下這瓶氧氣。我心裡有計算過，在八千三百公尺處，我可以一個半小

時來回，但帶著這瓶氧氣，反而會讓我耗掉過多力氣，超過自己設定的關門時間。我心想：「反正元植也有背氧氣瓶，到時如果真的需要，就用他的吧！」放下氧氣瓶後，我立即感覺身輕如燕，走起來格外輕鬆。

這時元植已開始折返，他在岩溝上等我，認真提醒我的身體狀態並確認我的關門時間，還告訴我他的氧氣快用完了。我仔細想了一下，最後向他保證自己一個半小時就能來回，他可以等我及用我的氧氣瓶。

繼續往上的途中，我的腳趾頭疼痛還是存在，這是個隱憂。我很快來到山頂，轉頭關注元植的蹤影，看到他已下撤到更底下的雪原，在那裡坐著等我。當時開始微微起風，而我在頂上撿石頭、用手機拍照，結果導致手指輕微凍傷（笑），就只是短短三十秒，手指最前端已感到非常刺痛跟凍僵了，好像冰棒一樣。

看著這片山域，眼前的聖母峰、第四高峰洛子峰、後面的第三高峰干城章嘉峰、各條壯闊的冰河、清澈乾淨的空氣。身處世界上的高點之一，我是誰？為什麼我會想來到這裡？清楚的山脈雪線，遙望著天邊的距離，這世界好大，我好渺小啊！

在陣風的驅趕下，是從夢境把自己拉回現實的時候了。收起 Marmot 土撥鼠（品牌布偶）跟我的生肖布偶小豬，趕緊下撤，來到放置氧氣瓶的地點，看到元植仍坐在雪原上的裂隙邊等我。他似乎看到我下來了，於是站起來開始下撤，我們互相放心、默契十足，知道走回四營已不再是難事了。

踏上歸途

走回四營路上，我感覺腳趾被擠到有點不舒服，下坡路段走走停停，需要斷斷續續地休息，但不至於有風險。對無氧攀登者來說，已經從最高處下來，越往下氧越多，都可以待四天還能活動，所以我知道不用擔心會怎樣，只要注意不要被自己腳步勾到而絆倒就好。

這次的攀登說難不難，但說容易也不容易。我們處理狀況的方式，是靠著智慧跟耐心來完成，這讓我們的心智跟攀登都逐漸成熟，我覺得這是很興奮又很有生命力的一次攀登。有種台灣魂，有些登山探險的價值。

洛子峰 top4　　聖母峰 top1

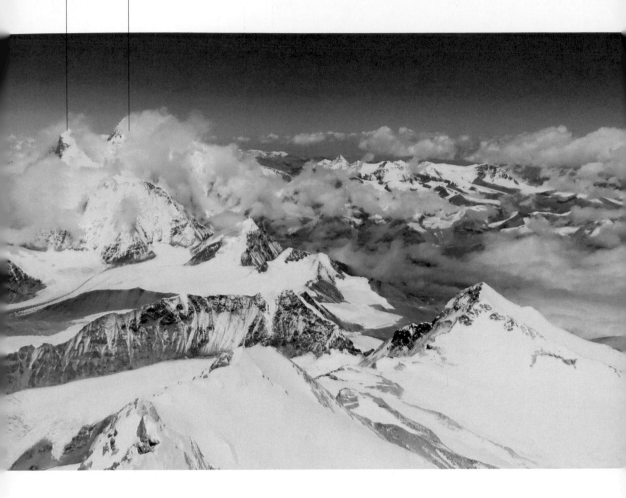

身處世界上的高點，
遙望清楚的山脈雪線。

陪我一起登頂的小豬
布偶。

干城章嘉 top3

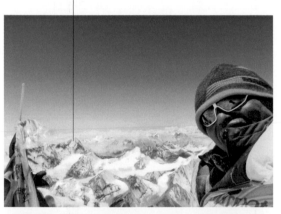

今年全馬卡魯的攀登者（不含雪巴人），我所知道的有四、五十位，而無氧攀登的只有兩位，一位是我，另一位是個波蘭女生（她花了二十八個小時），不過最終只有我一位全程無氧。而能夠做到無氧超過八千四百公尺，在國際上可說是一個隱形標準，先不說去年登上第九高峰南迦帕巴，我們在這座的攀登是有點看頭了啦！攀登八千公尺上的高峰，無氧這指標對真正的探險來說，算是進入了一點點水準，也逐漸拉近台灣無氧能力與國際的距離。

希望未來的走向能脫離傳統路線包袱或大商業模式，漸漸邁向不同路線的機會與探險的路徑，創造深刻的故事。路本來就要一步一步去踏，踏多了踏久了，那就會是一條清楚的路了，我期待很多朋友漸漸跟上，甚至創造新的可能！

下山插曲

晚上六點多，我們兩人窩在四營，共用一個睡袋正準備要休息時，突如其來的兩位吸氧雪巴人進到帳篷，詢問是否能借住一個小時，我們覺得沒有什麼問題，不過是

一起擠一下而已（但沒想到他們一待就是整個晚上）。

還有更酷的事，大約晚上十一點多，一位波蘭前奧運田徑國手與她的雪巴也擠了進來，帳篷頓時熱鬧了起來，六個人、三個睡墊、一個睡袋、只有我跟元植繼續第四個沒睡好的夜晚，大家擠在一起熬了一夜。

隔天我用無線電跟我們的雪巴大福利千交代萬交代，要上來二營幫忙背些裝備，然後一起下山。不過當我們下到二營時，最慘的事情是大福利居然沒上來幫忙。想說我們好不容易才回到二營，本來還很高興上山前有留一罐可樂在二營，居然也不見了（苦笑），我跟元植很無奈地躺進二營帳篷裡，不是很想移動，最終默默把我們所有裝備、食物、帳篷全背下山。

下到起攀點，大福利這才出現來「解圍」，說他因為腳不舒服才沒上去二營。但我看到他是穿拖鞋，攀爬冰河地形跟走很多不穩定的石頭到起攀點接我們。

K 2　未竟的 We too——

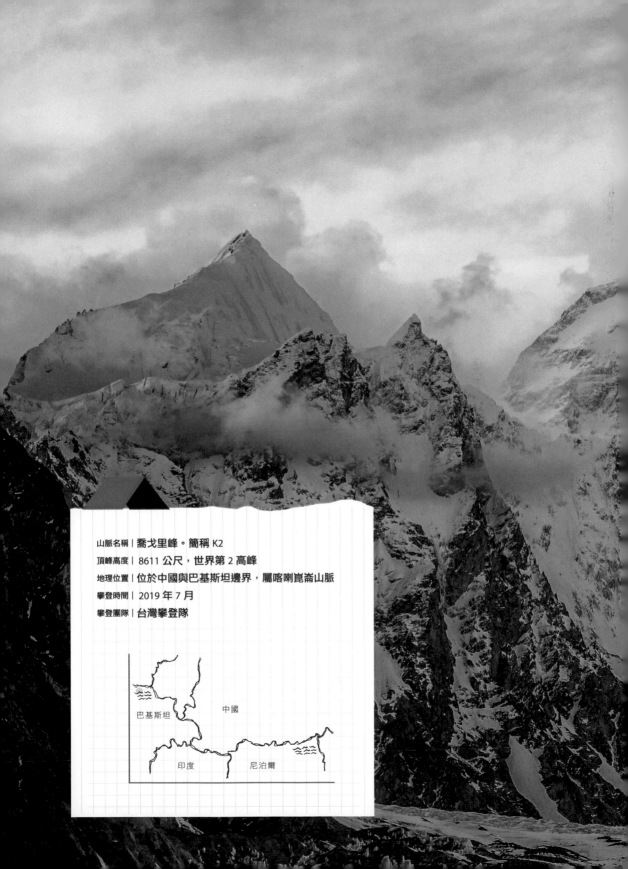

山脈名稱｜喬戈里峰。簡稱 K2
頂峰高度｜8611 公尺，世界第 2 高峰
地理位置｜位於中國與巴基斯坦邊界，屬喀喇崑崙山脈
攀登時間｜2019 年 7 月
攀登團隊｜台灣攀登隊

巴基斯坦　　　中國

印度　　　尼泊爾

二〇一九年，經過幾次大山的攀登，我覺得自己的技術跟膽識足以面對K2，感覺水到渠成、時候對了，經過那麼多的準備，這天終於到來。二〇一九年透過詹哥發起的 K2 Project，大家跟我們一起出發，前往心中的K2，分享彼此的距離。還有隨隊報導者德政，與我、元植同行。我們共同承擔計畫，試著把握航向未來的機會，展現自己更好的生命力。

蘊藏於心中的大山

　　這故事的開始，必須追溯到年少輕浮時光（將近二十年了，但我好像樣子都沒變）。在頭腦簡單、四肢發達的高中年代，由於我很愛運動，各種運動大多有接觸過，玩得不錯；另一方面學校每年有爬山活動，登山老師常帶著我們幾個屁孩到處跑，學了許多登山技術跟觀念。讀了一些書後，我才認識了這座故事性十足的山。

「要登山，當然要找厲害的爬啊！」那時年少無知的我，並沒有仔細認識K2這座山，只是以最高啦，最難啦，最XX的觀點來發想，常會以「台灣第一」的心態去思考，追求這些紀錄的動機都是想要有一些外在證明，卻不知道世界每一座山有著各種不同難度的路線，不同的登山爬法，甚至根本就沒想清楚探險對自己是什麼意義，更沒有耐心去看待。長大後我才漸漸理解，海外山峰很多，許多都被探索過了，厲害的登山家留下許多探險紀錄跟深刻故事，是如此真實並令人嚮往。而「爬八千公尺的高山」對人類來說，是快一個世紀前就在探險的事，已不算探險未知領域的一部分——

這更顯出當時的我就是個無知少年郎。

那時台灣沒系統去引導出有效率的登山運動，而年輕人在升學壓力下，甚至沒有重視探險教育。人們缺乏自己的冒險故事，大多忙著賺錢，無法讓下一代扎根學習，因此「爬K2」這個夢想，我只停留在做夢階段。

直到我成為歐都納八千米攀登計畫的一員，二〇一三年，在前往迦舒布魯二峰路過時短暫眺望，第一次真實面對K2而震撼住，電影裡的畫面與故事跳了出來，真實的黑色大山壁打中我的心；卻在往後幾年的八千公尺驚險經驗中，產生了無比遙遠的距

離。我終於知道自己的年少輕狂是如此傻，那不是隨便說說就真的可以爬的山！（詳見本書第三章）

第一次真正長時間面對面地接觸K2，則是在二○一四年攀登第十二高峰──布羅德峰，這座山峰就在K2旁邊。那時K2離我似近非近的距離，每天都會看到，與初次見到的感覺不同。我只能仰望K2那塊大黑色岩石，那是不容易親近的一座山，在布羅德基地營或沿途的攀登，總是會望著K2。雖然感覺自己多了些能力跟能量，但當下只能盡力做好自己的角色，知道有一天我會更接近K2（詳見本書第四章）。

我不斷累積經驗，於二○一七年完成了第八高峰馬納斯魯，測試了上升一千四百多公尺高度無氧對身體的評估（詳見本書第五章）。最後就是體能在真實高度適應的這個難關了，這些年的攀登都只在八千公尺出頭攀登，雖然都能迎刃而解，還是不敢大意，在二○一九年的K2計畫前，我選擇第五高峰馬卡魯做為高度考驗，也順利登頂，中間發生許多有趣的插曲，最後穩定又成熟地完成攀登（詳見本書第八章）。

現在，我終於要真實面對這座大山。

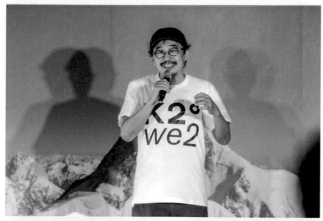

詹哥發起群眾募資 K2 Project，
為攀登籌備更完善的資源，也
讓更多台灣民眾有機會認識、
參與台灣在海外攀登的軌跡。

我們與支持的朋友一起在華
山唱〈島嶼天光〉，一同前
往心中的 K2。

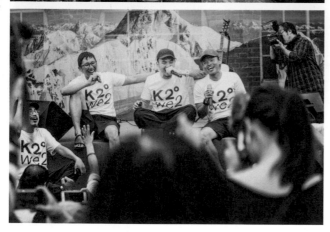

K2 Project 應援曲
滅火器大正為 K2 Project 創作
應援曲〈K2, We Too!〉。

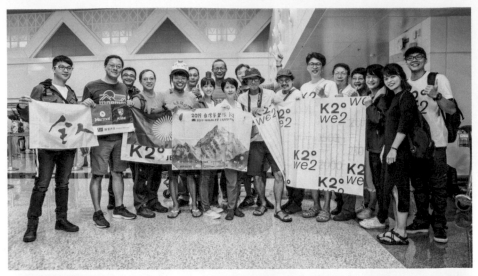

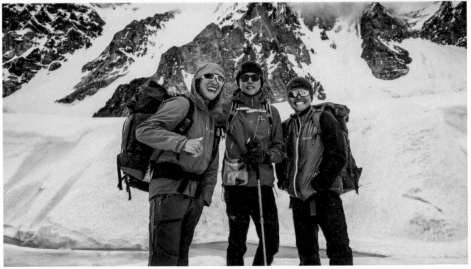

出發前，我們與大家在機場合照。

基地營隨行報導者德政與我、元植一同踏上旅程，希望帶回屬於台灣攀登 K2 的經歷與見聞。

巴基斯坦的地景與人們

我的高海拔八千公尺攀登，是從巴基斯坦山區開始，今天再度來到這裡。巴基斯坦人是愛唱歌、身體裡有節奏的民族，在休息的晚上，很常看到他們席地而坐，抱著塑膠桶，拾起樹枝或運用指掌拍敲規律的連音拍子，唱著他們琅琅上口的歌曲，不間斷地一首接一首，當中會有人站起來撐開手臂一上一下延展，手掌也隨之旋轉，並以單腳為軸心踏步，轉著身體或跟著拍掌聲在舞池裡繞圈，入神地跳著自信的舞步，旁邊的大家一同伴奏，只要有人加入舞圈中，就會有一陣騷動吆喝，眾人興高采烈圍著圈，燈光映照若隱若現的身影，吸引著我的目光，而他們也期待著與我們這些登山客們同歡。

光要到達巴托羅冰河，就要先坐三天的車程。從首都伊斯蘭瑪巴德開始，沿途是顛簸的馬路、一段段的安全檢查，甚至中途還有荷槍實彈的警察進車陪坐，載到下一段檢查哨。警察與當地人對我們充滿好奇並友善，喜愛跟外國人握手、拍照，時常問：「從哪裡來啊？是泰國還是台灣？要去爬山還是旅遊？中國跟台灣是用同一種語

言嗎？年紀多大？爬什麼山呢？喜歡印度還是巴基斯坦呢？」當然在人家地盤，我只

能笑笑回答：「當然是巴基斯坦！」這樣他們臉上就會微笑並點頭。

六至八月炎熱的夏季，是這裡的攀登及健行季節，但配上車程時間常會讓人吃不

消。我聽當地攀登公司介紹，巴基斯坦秋季也非常適合健行，或是爬一些五千至七千

的山，其中很多都還是未登峰，可以考慮以後組隊伍去訓練或探險。

從首都出發，第一天的車程就要十七個小時左右，必須擠在滿車行李裡面，每次

都要跟同伴七橫八豎地找各種相互休息的姿勢；從凌晨出發到夜晚才到達，只能草草

結束並睡覺。

第二天車程也不是那麼好過，要看路段的臨時狀況，大概需要十個小時左右，如

此就大致行過這六、七百公里非常破碎的馬路，抵達了斯卡都（Skardu），那是最後

入住有床、有熱水可洗澡的飯店，也是目前最後可用網路的地方。不過二〇一九年的

我們非常幸運跳過了這兩天車程，坐飛機直達斯卡都。

第三天的車程較短，大約七個小時左右，是坐著只剩軟坐墊的吉普車，車內四周

是簡單鐵架，路況就像在亂石堆上奔馳的感覺，讓人「頭好撞撞」，盡情翻滾著內臟，

運氣不好的話車會翻滾下溪谷。我只能抓著車內鐵桿維持身體穩定，正打算放棄反抗這振盪的運動時，車子駛進路程最後的村莊阿斯科爾（Askole）。看到世外桃源的景色，山崖谷地、綠蔭梯田、雪白尖銳的山頭、環繞著四周的峭壁……美不勝收，大大平撫被炸裂的身體！

徒步前往基地營

結束了辛苦的車程，就開始徒步紮營的日子。前兩天路程平均在二十公里左右，沿著山壁河床行走，看不到實際冰河，是段漫長的路程。只要遇到大太陽，就好像烤爐裡的肉一樣，不頂著傘很難渡過；而肌肉經過這樣曝晒，也容易在隔天吃不消。所以第二天到了紮營地 Peyiu，通常會讓大家休息一天，也讓身體緩緩並適應一下高度。而且不在這裡待一天也有點可惜，因為它是整趟路段最舒服的營地，有大樹遮蔭，可以看到巴托羅冰河就在眼前。

通常要徒步七天才能進到 K2 基地營，從 Peyiu 開始就要在冰河上行走及紮營，還

沿著山壁河床行走前往 K2 基地營，這是段炎熱而漫長的路程。

坐車沿途欣賞村莊、梯田景致。

有高度會漸漸爬升，到基地營約五千公尺左右，能否走到就看大家長程縱走的腳力了，從阿斯科爾到K2基地營，來回路程大概近兩百公里，路上會發現這裡的山頭大多尖尖的，好像刺一樣。高塔般的山峰聳立著，其中有許多著名的山頭，許多未登峰等待去探險，那是全球登山家們角逐金冰斧獎（地位類似奧斯卡獎）的天堂之一。

第一次看到冰河的人，應該大多會跟我一樣，冒出很驚訝的表情，心中疑惑為什麼冰會在石頭底下。沒親眼目睹著實難以想像，每天在這一大片冰上行走總特別興奮，不太會拍照的我，不停想用相機抓住些什麼，卻又很難拍個什麼來敘述！

另外，由於觀光客需要馬、驢幫忙背行李物資，因此沿途會看到牠們的糞便；也會看到旅隊們牽著羊、牛，或是木箱裡背著雞，在中途紮營時宰殺來做為肉類來源。

而巴基斯坦跟尼泊爾不同，這裡的人喜愛吃麵皮（有三種不同類型，我直接音譯為喬巴蒂、布拉塔、楠），配上當地咖哩，當作主要澱粉來源。路程中也會遇到商店，是非常簡單的石屋或帳篷，販賣瓶裝飲料、餅乾、熱茶、乾貨等，特別的是（但想想很正常又有趣）越往冰河裡走，商店販售物資的價位可能會翻倍升值。

路上經過的挑夫，主要是從各個村落召集過來，這些人一年趁這一次賺取較好的

生活費，也是遇到朋友的好機會，往往看到他們開心地互打招呼。路程上挑夫們大多穿著塑膠工地鞋或涼鞋，甚至是穿拖鞋，他們使用一般的鐵架或幾條繩子，以睡覺用的布當墊背，就來背負這些物資，沒什麼較暖的保暖衣物跟帽子，睡覺的地方就是沿途堆起石堆，圍成到大腿高度的石圈，包裹上塑膠布當作屋頂以臨時過夜，甚至時常在下雨天、風雪吹襲中賺取微薄生活費，每年在巴托羅冰河上鋌而走險。

對我們來說，這些人只是被剝削的廉價勞工，因為他們沒受什麼教育，沒辦法在語言、想法上直接跟攀登者連結，都是為生存及掙一口飯吃，等待著被攀登公司叫到的工作機會。

從基地營到二營

我們進入巴托羅冰河徒步的前四天都是壞天氣，下雨、下雪、刮風樣樣來，走起來辛苦一些，但晚上天氣都會轉好。第五天後經過三條冰河（巴托羅冰河、戈德溫·奧斯汀冰河、迦舒布魯冰河）的匯流口協和廣場（Concordia，唸起來與台語「甘苦在

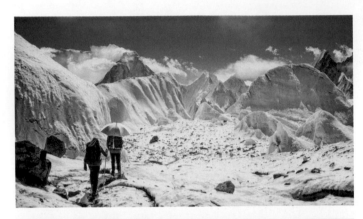

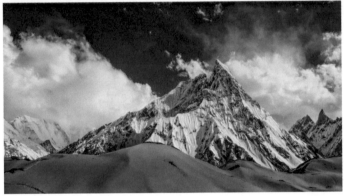

徒步進入冰河路段後，
兩側是高聳的尖山。

那」諧音）。

今年從匯流口開始，沿途大多是踩進深雪裡，以致我們隊伍居然走不到設定的布羅德基地營。聽說前一週有韓國隊要去G1攀登，從這裡算還走了快一週才到（一般兩天就能抵達）。我們被過不來的馬驢運補隊影響，不得已待在布羅德基地營斜對面一處冰河匯流口，等了兩天，所有物資跟我們總算都抵達K2基地營。這是我第四次來巴托羅冰河，之前從未遇到這種情形，連每年來的攀登公司老闆都說，幾十年下來，他還是第一次遇到這種狀況。

連續三天停留在布羅德基地營對面，能欣賞到整個布羅德三連峰，再次回想起當年的故事，我們居然一起做到了（詳見本書第四章）！我跟元植研究了這座山峰其他許多路線，發現從起攀到三營有段路好像還沒人嘗試過，或許將來可以試試看。而這次瞧見遠方的K2，我反而不像前幾年有種被壓著的感覺，終於可以好好而靜靜地欣賞祂，並且期待這次攀登也許能有些收穫。

來到K2基地營，這是我的期待已久的地點，紀念碑、高手雲集、眺望K2陡峭的路線、熱鬧的人群……沿途不斷遇到這些年認識的巴基斯坦朋友，他們都沒忘記我，有

些很久沒見面了。這些朋友說他們老是在談論我，好奇我跑去那邊啦？結婚了沒？又爬了什麼山去啦？哪時候還會再出現？想著跟我一起開心攀登的事情。見面後來個久違的相擁，心裡真的很感動，知道彼此都還平安，對能夠再次見面很是珍惜！

今年攀登的服務，是我海外攀登以來最高等級的服務了（跟韓國隊攀登除外）。

基地營生活非常舒適，雖然軟硬體設備跟以前差不多，但都是更升一級的設施，而由於過往經驗，我越來越知道怎麼讓基地營生活更舒適一些，帶了許多小東西來補足，但整個下來有點過於豪華，反而讓我不太自在，不想再浪費空間，索性直接住在基地帳裡。這樣對德政跟元植比較不好意思，因為公共空間被我占了三分之一。

我們帶著德政到距離K2最近的山腳下，讓他一同感受龐大的K2山體力量，順道做第一趟的運補，從基地營到一營之間的中繼站（ABC）。走進寬闊雪原，有時還會踩入隱藏小裂隙的雪洞裡。回程時由於起霧及路徑被雪煙蓋住，我為了幫大家開路，不小心踩到一個被埋住的洞，單腳一路直下撞擊肛門，屁股差點開花，便躺在雪裡面冰敷很久，真的哭笑不得。

再來會進入我稱之為「山峰禁衛軍」的冰塔區，這裡有著奇形怪狀的怪獸冰塔，

今年最大的亮點就是我們自己帶了
Marmot 基地帳來，有自己的交誼空
間，舒服很多，而 LED 燈架設在裡面
很潮，吸引許多目光。

像是在保護著什麼，隨時可能崩塌，使路過的人受害。尤其當時起霧加上附近一次大雪崩，整個引起雪煙籠罩著我們，瞬間灑落的小冰晶打在臉上帶來刺痛感。走在裡面如深入險境，上上下下攀爬行走，有時必須注意雪下的光滑藍綠色冰面，或是跳過暗藏破碎的裂隙，一不小心就會迷失其中，最後才能到達 ABC。

ABC 直上二營對一般人來說非常硬（沒有緩坡），但今年雪況好，大多在雪面而非硬冰面，攀爬上比較舒服一些，連續不間斷的陡雪坡，直上一營沒什麼好猶豫的。過一營之後，就開始連續攀爬五、六百公尺以上的冰雪岩地形，需要有些經驗跟膽識，不然暴露感很大，好像在懸崖上行走一樣，雖然沿途已架設好路繩提供抓握，但還是要注意腳點，以及是否有岩角接觸帶來的割繩風險，也有被其他人踢下落石砸中的危險。

當這樣陡上來到六千五百公尺左右（被稱為「低二營」），還要通過只能容下一個人的煙囪地形；完成了地形考驗，翻上三個小雪坡（約兩百公尺內）就是二營了。

我們在一個大岩石下的平台上、能躲過上方落石及落冰的空間紮營。視野很好，可以看到隔壁條路線（Cesen Route）也有人在爬，很有夥伴感，更望見 G 系列山峰、

K1，以及許多山峰或好幾條冰河的匯流口，整個壯闊的山區！

如果攀登者沒有充足訓練腳力，我不建議一次就這樣從 ABC 上來第二營，最好是一個一個營來。當雪量不多時，不建議住在一營或較低的二營，因為會有落冰及落石。我們一個有九座無氧紀錄的奧地利隊友，曾在低二營睡覺時被一顆枕頭大的落冰砸破帳篷，幸好只是擦臉而過；之後他整夜穿著鞋子睡，隨時聽到聲音就準備落跑！

從山腳下仰望 K2 是另一種味道，會被祂的氣勢震攝住，有許多不同的攀登路線可以欣賞，而我們爬的這條路線光是到二營就有煙囪地形、一千公尺以上的冰岩雪混攀、平均四十度的坡度等難度，當我第二度來到二營前的路況已難不倒我，可以不用安全扣，學習用身體的敏感度來攀爬，每一個手點對我都是如此清晰，爬得很開心，還算輕鬆應付。

再來我們即將面對三營以上的黑色金字塔（Black Pyramid）及最後的瓶頸（Bottleneck）路段，我心想這很考驗攀登者的耐力跟毅力，並對此充滿期待！

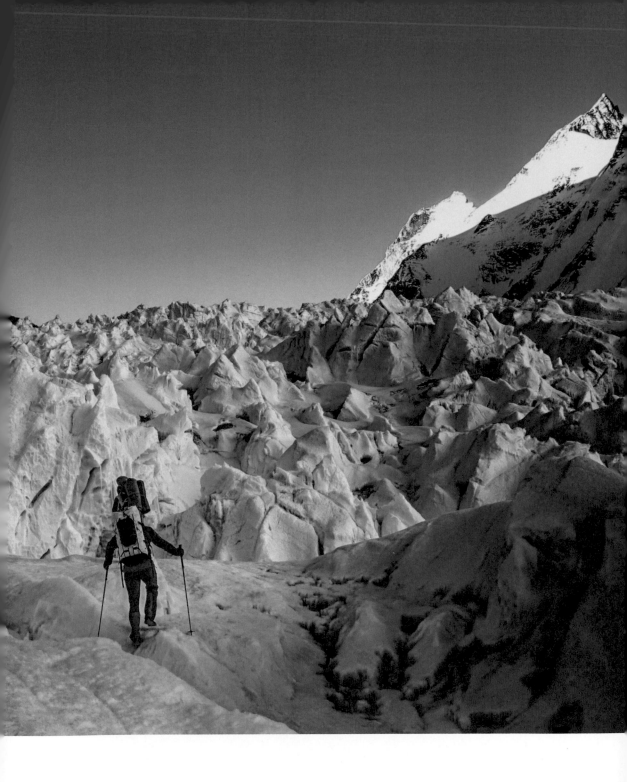

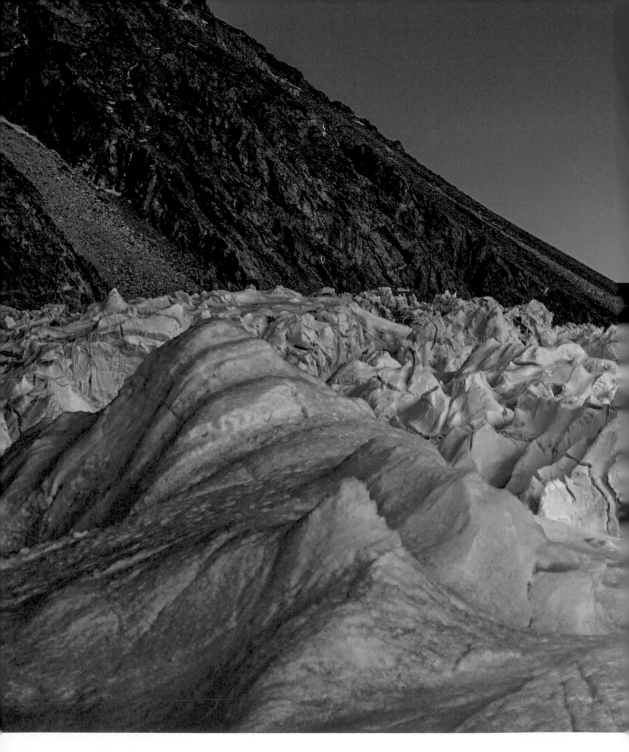

從基地營前往一營經過冰河地形。

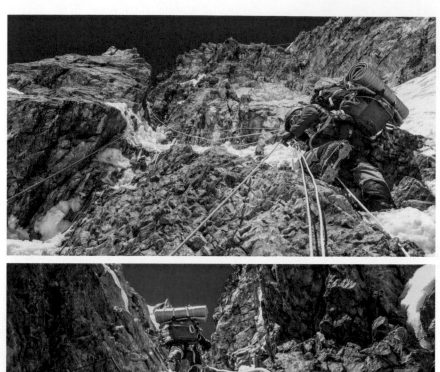

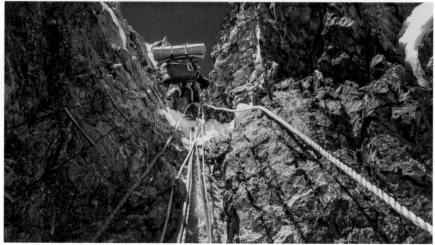

到達二營前會經過著名的「豪斯
煙囱」（House's Chimney），一
次只能容下一個人通過。

黑色金字塔與仰望瓶頸

就在二營運補回來休息後，我們將再度出發，而這次要突破更高的地方，面對更未知的黑色金字塔。我們計畫這次可以上到三營睡一晚，我自己則想再往上一些。我們順利來到一營，睡了一覺後再上二營，我花了三個小時抵達二營，努力在大風下整理營地，然後窩進帳篷等元植。

七月十日傍晚，二營也漸漸有些陣風，到了晚上甚至開始變天，刮風起霧直到早上，由於帳篷底下冰面凹陷，我睡得不是很好，在夜裡試著想像自己躺在K2的懷裡，感受祂在呼吸與冰下的聲音，有時風讓帳篷搖動很大，有時感受到附近的雪崩震動。這幾年我也漸漸習慣讓自己專注於攀登，並享受在自然環境的放鬆。

隔天早上，面對這天氣的考驗，我們決定多待一天。第二晚半夜我直接把連身羽絨衣塞進身下的凹洞裡，填平整晚讓我難睡的洞，感覺比較平整好躺。根據氣象預報，風勢確實減弱，卻下了整晚的雪，讓我們擔心隔天能否出發，但相較於前一晚，仍是好睡許多。

在二營起步往上就開始面對岩石與陡坡，沒有一刻能夠休息，而且攀爬不比一、二營合起來少，原來這就是黑色金字塔！中間會遇到日本營地，上下各有兩段較陡的岩壁，一般大都需要用上升器攀爬。黑色金字塔岩區到三營（七千四百公尺），體能好一些的人平均要五、六個小時才能完成，一路陡完這黑色金字塔，比較峻的我有時扣上上升器，有時解開安全扣來練習攀爬。最後還要翻到雪原上，來到幾個冰塔下的平緩地形，而平緩空地就是高的三營（也是可以避開雪崩的位置）。

想想每次攀登我都要面對無氧的問題，可能是自己血液循環較好，或是比較小心謹慎，而這態度會用在最後的攻頂評估。根據這些年統計，只要我能適應高度，下一次可以再往上六百公尺左右，並在過程中漸漸找到自己的節奏調整。今年除了能面對陡坡外，在海拔適應上多了信心，從自己的適應步調知道，在好天氣下無氧 K2 已不是難事。五月我無氧登馬卡魯峰，來到台灣人新高近八千五百公尺，或許經過這次無氧攀登 K2，往後要無氧攀登聖母峰也有了信心，那將是台灣人未來的突破！

七月十六日衝頂關鍵當晚，我從低四營出發，翻上一個陡坡（前十分鐘有一條裂隙要爬過），就是傳說中的肩膀（八千公尺出頭），那裡可以仰望著瓶頸，往上看到

黑色金字塔（Black Pyramid）

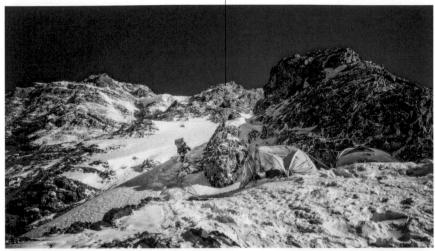

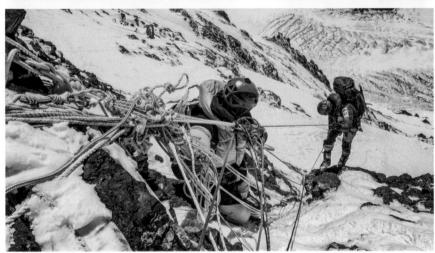

從二營前往三營要面對「黑色金字
塔」，一起步就開始面對岩石與陡坡。

冰瀑區，如在黑夜中懸掛著冰塊的龐然大物，感覺隨時會倒塌。今年終於要輪到我表現啦，這是我想了很久的第三關，並且有信心。看著星空下的斜影，想像著自己在巨人的肩膀上，望著瓶頸上兩個燈光閃爍，我迫不及待想前往瓶頸，感覺身體很輕鬆、暖和。我向下望著一路跟上的其他隊伍，一長條燈光的人龍，心想著將在明天早晨於K2峰頂看日出，很開心地一直往前推進。

然而，三個小時後卻事與願違。我接收到前方路況無法突破的無線電訊息，感覺有如被潑了一大盆冷水。這裡是八千二百公尺，就這落差四百公尺，總長大概在一公里之內，在那麼好的天氣下，連雪巴及世界高手連續三天來都無法突破的瓶頸，難道真的就要徒勞往返？他們說明雪深及路況存在著許多風險，如果運氣好，大雪崩不會發生；三組不同架繩人員都決定撤退，而當下大夥也決定先撤回營地，回到基地營休整，再討論後續發展。

當時我回頭看著瓶頸，期望未來能夠再碰面，這天是天時與人和到了，但地利就差這一段。無氧K2已經近在咫尺，想想三個禮拜來的努力，我們沒有太多停留於基地營，都很專注面對K2，每次休息一下就馬上再上來運補及衝頂，但大自然往往比什麼

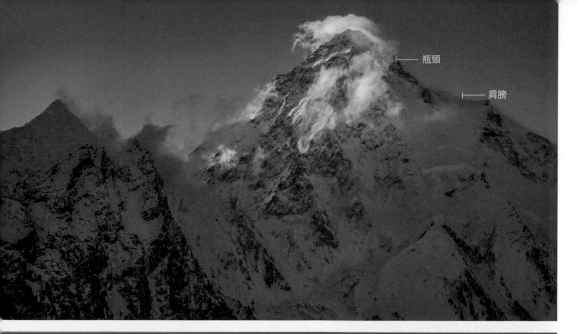

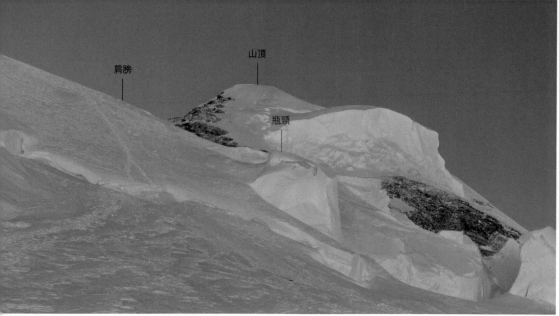

K2 的第三個難關「瓶頸」(Bottleneck，
8300 公尺)，雪巴人架設繩索時，因雪況
風險而撤退。

都要來得無情，想帶走就會直接帶走，有時我只能承認自己的無力，乖乖選邊站。

雪巴協作是許多人都會聘請的嚮導，以此協助攀登。我們也不例外，而一請就是一人一位，當然這是因為要面對的是難度較高的K2，保守一些對家人比較好交代。而我常會混進去雪巴團裡，聽他們說一些趣事，其中有很多八卦與讓人傻眼的事情，他們不太顧忌，什麼都會跟我亂開玩笑，認為我跟他們是一夥的。

這次我碰到一位雪巴，他帶客戶（一位六十三歲的華裔人士）帶到想回家。那天是睡前的晚上，他分享帶這位客戶的狀況，眼眶泛淚地說：「我們兩個雪巴帶著這位老先生，從二營走回基地營居然要走十三個小時！」他沮喪地搖著頭，看起來很累的樣子，他說想下山直接回尼泊爾了。

確實，先不談上山，光是下山都那麼久了，那登頂要怎麼辦？K2路線不是開玩笑的，其他山頭讓他拖著爬可能還有機會，但K2就會有很大的問題。很多人為了名利登頂，往往沒去思考這背後自己對大自然付出了多少努力？用錢解決的背後讓多少人付出代價？而自己有機會去學習承擔責任與風險嗎？還好這位朋友最後在八千公尺知難而退，也很開心這次K2給予他很美好的經驗。

飛行傘

還記得前幾日我走在雪原上準備前往一營，望著天空，看到一位登山家玩著飛行傘，就這樣飄蕩出二營上方，慢慢享受著底下這片冰河雪原，伴隨旁邊綿延出去的絕壁山脈，我的視線久久不能離開，帶著羨慕的微笑，想著這才是真正可以雲遊四海的登山家，而這也是我的夢想之一。

我跟麥可‧霍恩還有他的隊友弗瑞德，曾兩次相遇並一起攀登，在K2是第三次碰面。我當然很習慣地去找霍恩握手比手勁（笑）。他們很開心看到我，我們彼此相擁，然後閒聊這次的攀登跟計畫。

我們兩隊的計畫跟策略差不多，不同的是，他們在第三營十五日當晚就想衝頂，我們則還在觀望氣象跟無線電，並得知當天瓶頸上發生幾次小雪崩，有一位雪巴受傷，因此不太建議他們先衝頂。但他們仍在傍晚時分展開攻頂。就在他們出發不久，來了一陣暴風雪，兩公尺的距離外什麼都看不見。我們則躲回帳篷多待一天再出發。

隔天一早我在三營遇到霍恩與弗瑞德，他們感覺很失落，一直在三營猶豫要不要

再衝頂一次。原來他們昨晚衝到八千公尺後，小型暴風雪最後迫使他們折返，現在想準備拔營離開。看他們決定不幹了，已經來了三次還是無法完成，這種說不出話的感覺，我想如果換成是自己，也一定會很失落。

我出帳篷安慰他們，聽他們描述昨晚的情況，感覺實在太慘了。後來他們決定離開，弗瑞德便拿出飛行傘，讓我驚訝許久，那天看到的原來是他！他準備了一下，就這樣瀟灑衝了出去。望著他離去的身影，所有人的眼神既興奮又羨慕，我很喜歡這種方式，真是不帶任何遺憾，反正山都在這裡！一旁的霍恩無奈地說：「我的飛行傘這次放在基地營……。」但他跟大家道別後也瀟灑離去。

下撤後，很多人說這次登頂率是五成，我覺得可能沒有仔細想過（不只登頂、不登頂兩種選擇），渴望去攻頂的都是百分百有信心，並放手一搏，而沒去的人考量到那十分之一機率的雪崩，造成心理動搖離開。兩者衡量間是不容易的抉擇。我跟山的關係並不是對決，而是從自然中意識到自己的能力與真誠。生命中沒有早知道，反省改進，繼續加油，平安健康。

探險還有未知領域嗎？

一個夢想背負著二十年的歲月，代表著將走入終點，並再次撞擊新的起點。

當在八千公尺的傳統路線上已沒有未知的領域時，我們會還需要什麼？當我們能意識到，每次攀登都是孤獨並獨一無二的時候，試著停留並釐清自己正在走的路，大自然隨時等著我們去探險！

對極限的探索、與大自然接觸的真實、暴風雪的無情、黑岩石的冷漠、冰壁上的爬升、凍僵的刺痛手腳、頂著風霜的我們、依偎著結滿雪霜的帳篷……這些是為了自己，為了能存在著，為了享受攀爬的喜悅。

然而，當我們真誠面對岩壁與風雪，那代表的是這一代登山者的感受軌跡與累積過程，逐漸開拓視野與新的連結，這是我的希望，是否成功登頂這件事會隨著時間去賦韻，但絕不是一個人站在頂上的結束，更需要拋開自己，拋開「不斷增加的外在紀錄」這包袱，透過態度及經驗反省，試著茁壯成長與追求夢想，感染給下一代，直到有一天，人們會走往無盡的山峰。

76°30'48"E

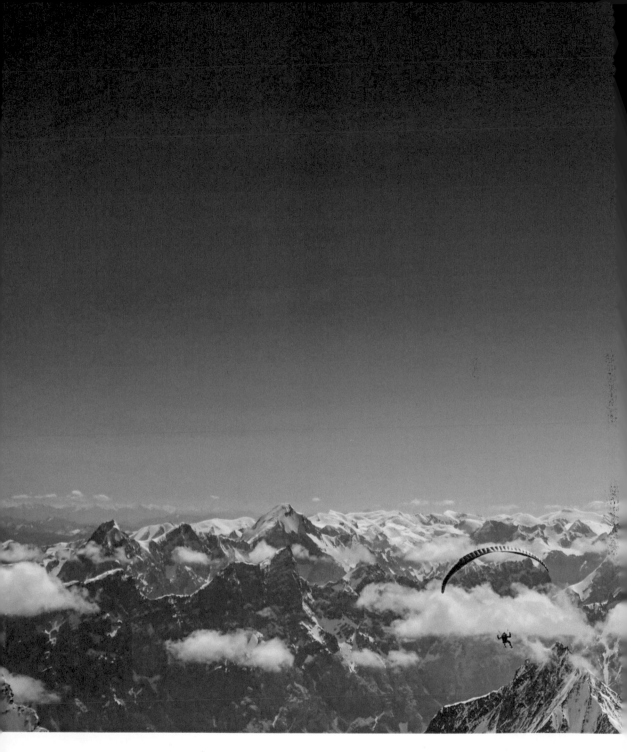

飛行傘飄蕩出二營上方，慢慢
享受著底下這片冰河雪原。

面對那麼艱難的任務時，為什麼大家還能笑得出來呢？出國前的一場分享會上，一位外國老前輩曾這樣問我。我想，那是因為我此刻能在這裡跟大家分享。人面對問題時自然都會專注，努力看待未知的不安恐懼並做出理性思考，這只能自己當下選擇去面對它，最終真誠以對就好。真正面臨同伴、朋友的死亡時，難過是正常且應該的，但常讓人感覺無能為力與無助。在大自然的困境裡，我們用成長過程中累積的勇氣（果實）往前走，微笑總是在難關之後。所以當下若有機會，就該好好取悅自己，也留存著大家的短暫笑容及陪伴吧！

全球八千公尺高峰有十四座，其中有難易程度的差別。先跳過每座山峰各種精采路線的比較。就拿各座最簡單的傳統路線來說，有一半山峰是較容易親近的。當然，K2路線上的技術難度和高度考驗、相對的天氣與地形上的攀爬、雪崩及落石風險，都是這十四座山峰裡最難攀登的。到目前為止，冬季的K2攀登還沒有被登頂的紀錄，幾個傳統登山強國不斷嘗試仍無法突破，是至今未解的國際難題。

那麼，這代台灣人的識或膽呢？台灣有優秀的人才，也許我們該好好思考下一代的未來，這些偉大紀錄已很難再被突破，甚至很多路線也不再被行走，追求的探險精

神是否有機會傳承下去？或者我們缺乏想像力、過度依賴資源，是否會導致迷失？我們自己的定位在哪呢？

最後，我們都要回到垃圾問題。世界每個角落都充滿垃圾，當我們走進自然，就是在消費與破壞，到底該怎麼去誠實降低這樣的污染呢？

前往心中的 K2

生命的停留是否像流星一樣短暫？而能有幾次機會，可以站在這裡遙望群峰。山頂上就剩下我一個人，可以感覺與天空的近距離，這藍天下我是如此渺小，這種感受跟人站在一片大草原中，孤獨是一樣嗎？我身上還有許多刺並帶著渴望，也有很多憧憬，每次都認真想做到最好，追求卓越的表現。

我們掀開了 K2 的神祕面紗、發現那已不再是高不可攀，並期待再次造訪，追求自己的方式，我想那是重要的。絕大多數的人，都是在自己困頓的生活中度過，找尋著希望，得到經驗與能量，有時需要相互拉一把。我們透過這次計畫凝聚力量，鼓勵彼

此走向更遠的地方，並且活得越來越自在，都是這些背後故事累積而成的。

我似乎是容易生活在高海拔的人，至於愛結交朋友的個性，我想是因為親朋好友與家人照顧得好，讓我常抱持樂觀態度。雖然也曾經歷過許多事，但每次認識到不同的世界觀，透過登山去反省自己對攀登的價值。享受人跟人之間有連結交流，那是不是人類的天性？

除了真實走進山中，藉由實際行動去接觸外，另一種透過知識看到不同的冒險視角，也是探險的方式，就像許多前輩們，找尋各國登山歷史文物的探險紀錄，讓大家更多元地了解，探險有著更深刻的內在價值；或是幫忙翻譯許多國外的冒險故事，那是很棒的一件事情。最後每個人都能找尋自己喜愛的探險方式，許多人默默耕耘，讓台灣更進步。我想 K2 Project 的發起人詹哥也是這樣的想法，都是在做一種探險的樂趣，鼓勵我們保持夢想，讓我們有勇氣帶回更多活力與想法！

攀登 K2 紀錄
影片來源／YouTube
呂果果

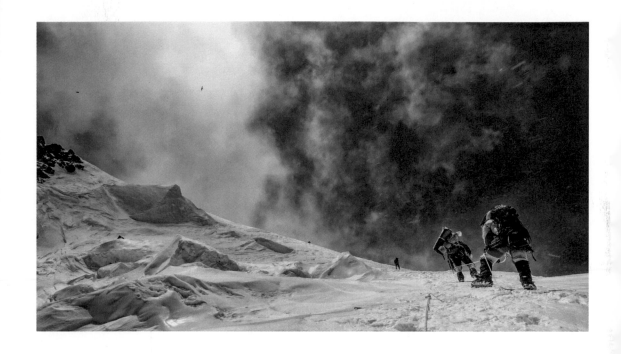

當我們真誠面對岩壁與風雪，那代表
的是這一代登山者的感受軌跡，逐漸
開拓視野與新的連結。

台灣高山宅急便——
三回送加壓艙小記

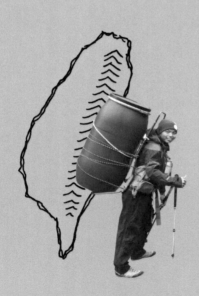

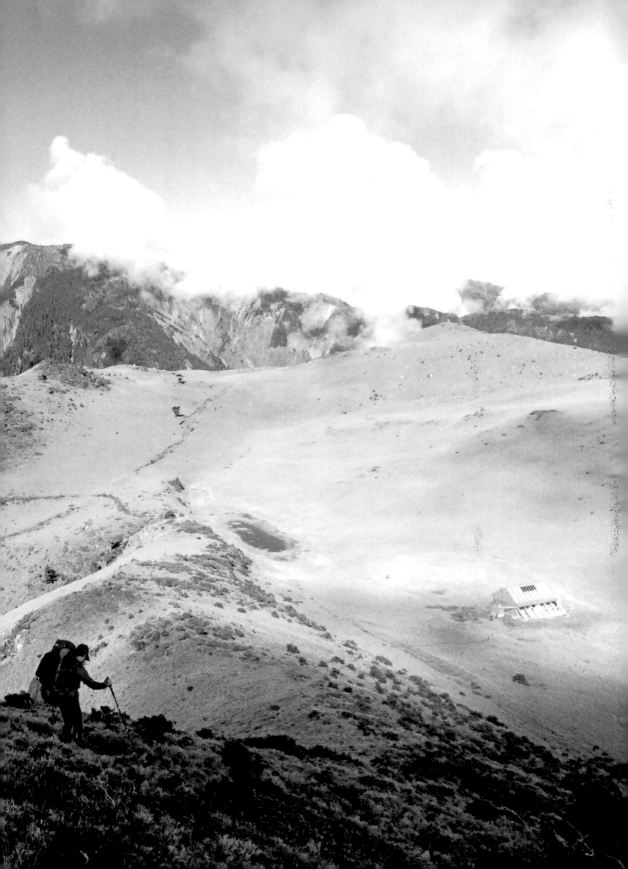

攜帶型加壓袋（簡稱 PAC）公益建置計畫，目標是希望在台灣高山的山屋建置加壓袋，以暫緩高山症發作時的病症，爭取一些存活的時間。我基於為台灣高山安全付出一些責任與義務的初衷，決定參與這個計畫，並且實際背了三條路線，三回都有不同的體驗。

雨中背送 PAC──南湖大山主線

那是天氣連續下雨十分慘烈的一個禮拜。有天我臨時接到電話，對方希望我能陪同南搜朋友們一起上山完成任務，由於天氣很糟，我有點納悶為何不選好天氣再出發呢？這種天氣實在沒幾個人願意去，然而電話另一端說會有人來接我，而且東西都準備好了，但他們真的找不到人，希望我能幫忙。最後我還是答應了。

在台中的我原本以為下午會有人來接我上山，沒想到是要自己開車進去（而且是傍晚才接到通知），我聽了只能摸摸鼻子，畢竟都答應了，不去也不行。自己開車殺進南山村與南搜會合，那是個山路坍方、改道、風雨交加的夜晚，抵達時已是晚上十點。我在南山村購買這次山上的糧食，並且與南部搜救隊的四位成員碰面。我們互相寒暄，很高興認識彼此，並討論這幾天送 PAC 的計畫，預計五天，順便來爬爬山。

但我沒有那麼多時間，便說可以陪大家兩、三天，之後就會先走。

隔天一早九點左右，天空飄著雨，但我們還是出發了，我被分配負責背大家的食物，其他人負責背 PAC，我背負的總重大概三十公斤左右，另外還要幫他們拍照。本來下雨已經讓結果出發沒多久後大家分成兩隊，以致我必須上上下下幫他們拍照。

我不太開心，還要這樣跑上跑下，感覺像是在負重訓練。

後來雨勢變大，我就不再幫他們拍照，然後與兩位腳程較好的朋友來到雲稜山屋，那時已是下午三點半，而我們全身都濕了。換上乾的衣服後，我躺在床上拉拉筋，攤開裝備，心裡盤算著晚餐要吃自己在超商買的麻油雞配泡麵。

在第一天的山屋裡等到快五點時，我感到有點奇怪，剩下兩位朋友怎麼還沒到

呢？會不會是走不動了？還是發生什麼狀況？我問了南搜的朋友並了解狀況後，得知希望能下去幫忙，而在山屋的朋友煮晚餐。我拿著熱水與頭燈，再換上半乾的衣服，就衝下去找剩下的兩位朋友。走在這條泥濘的步道，鞋子再次髒到一個不行。下到木杆鞍部，還沒有發現人，再往前不久先遇到一位，這位朋友說他還可以自行走到山屋，我提醒他注意安全並給他熱水。我再走了快兩公里，終於發現最後一位朋友，他走不太動了，腳有點抽筋，於是我跟他說：「你的 PAC 我來背吧！你喝完熱水後先走，快天黑了。」

我整理了背帶後背起這個 PAC，心想：「這個沒有很重啊，感覺不到二十公斤啦！我應該六點天黑前可以再回到山屋。」開始小跑步起來，沒多久就追上這位落後的朋友，跟他說我先走了，並且告訴他剛剛這個背帶被我背斷，我到山屋再修理。之後很快地走了三公里的距離回到山屋，天也轉黑了。我放下 PAC 再跑回去木杆鞍部找這位朋友，因為也不放心讓他這樣一個人走，最後陪著他走回山屋。

後來我自己煮完晚餐後，便跟他們討論，這樣的天氣登山不好玩，真的沒有意思，建議明天由我直接背一顆 PAC 到圈谷的山屋，他們不用進去了，我要直接下山回

台北，而他們只要負責中間的審馬陣山屋就好。我們安排好隔天的任務，減少一些風險的承擔。

就這樣，我隔天早上七點一個人出發，背著二十公斤左右的 PAC 及單攻裝備，冒著風雨走過風大雨大的五岩峰稜線，當時風都快把我給吹倒了，真是一件瘋狂的事情。直到十點我才來到圈谷山屋，打開門看到了我兄弟阿澤，只見他嚇了一跳，怎麼會有人在這樣的天氣進來這裡，又是這個時間。

我開玩笑說：「我是送貨的宅急便服務啦！」之後我安置好 PAC，再跟阿澤說：「我走了，我要回台北了，等一下預計大概十二點時會在審馬陣山屋，遇到這次一起來送 PAC 的朋友。」跟阿澤擁抱道別後，我關上門，再度頂著風雨行動，一個小時後抵達審馬陣山屋。

這些朋友也才剛到山屋不久，我跟他們道別，謝謝他們這次的幫忙，很高興認識他們，也希望後會有期，說完就準備下山去了。他們聽到我要直接下山，露出驚訝的表情，表示這樣會很晚，建議我在雲稜山屋過夜。我跟他們說：「我預計下午三點多就會出去到勝光，六點半應該就在宜蘭泡溫泉。」說完就啟程了。

最終在七點時，我已經一個人在礁溪春和泡溫泉，同時回想著這幾天亂七八糟的行程是怎麼過的。泡完溫泉，我在路邊買滷味吃，然後開車回台北。

八十九公里傳承台灣魂——南二段縱走

我第二次送PAC是個棘手的故事，在南二段縱走七天八十九公里，經過六個山屋的行程，而我負責的是路線上最後一個塔芬谷山屋。

南二段縱走是一條長路線，而要從台東進南投出，我負責送最遠的山屋，需要走四天才能放下這顆PAC，但對我來說就是盡力幫忙。雖然這是很累的一件事情，不過我想為台灣帶來新能量並傳承給下一代，於是決定帶兩位全人中學的學生一起參與這次的任務，讓他們感受一下，為台灣高山安全付出，是他們也要一起意識的問題。

不過我們運氣不好，在出發前後一週裡都是壞天氣，讓我實在不是很想出發。這次我背著自己的裝備、食物及PAC，另外加上幫一位老師背食物，總重超過四十公斤。

我們來到向陽登山口，然後淋著雨出發了，前五天的雨讓裝備總是濕的，每天都

很不舒服，不過這趟行程雖然辛苦，卻也有好玩的地方。我背著厚重的大物品，帶著學生們感受著縱走的辛勞，此外我們常不定時進入叢林裡探險，找尋動物的路徑，對他們來說也是一種路感訓練，以此增加登山經驗，過程中還有來自前輩們的指導與鼓勵，那是非常重要並難得的事情。在前往塔芬谷山屋那天，我特別把PAC分配給兩位學生背負，讓他們真正參與這件事情，這也是重要的。

行程最後的兩天總算出現了好天氣，稜線一覽無遺，那是辛苦的回饋，大水窟草原的療癒，夕陽及日出的瞬間，那美麗是無法言喻的。最後我們當然也順利完成這項任務。

攝影／PAC 南搜夥伴

攝影／PAC 南搜夥伴

我們在向陽登山口淋著雨出
發。順利完成送 PAC 到塔芬
谷山屋的任務。

沉重的十五公斤垃圾——馬博橫斷

第三次我接獲需要幫忙的消息，是將 PAC 送進中央山脈馬博橫斷裡的山屋。

起先我覺得這真的是很難的一件事，我想不太會有人願意做這樣的傻事，畢竟一趟進去就要十天起跳，老實說付錢找人幫忙比較快。當然還是勉強有人願意協助，但像我這樣一直是義務幫忙且使命感強的人實在不多。

喬了很多次，大家能來的時間都搞定，最新的訊息是不用背進去了，而且這次還有攝影團隊，甚至空軍也加入幫忙，真的替我們省下許多苦工，一趟飛程，總比我們賣命背負重裝，走這條有斷崖危險的縱走來得好。我們計畫飛進馬布谷，只要走一天到馬利加南山屋住一晚，隔天就可以返回馬布谷，第三天飛出來到嘉義空軍基地。

這趟真是最幸福的一回了，想想前兩次賣命的辛苦經驗，我已做好心理準備，為這事再苦一次就結束了，沒想到後來有空軍的支援，真是太棒了！整趟有趣的事情之一，是我們還要拍攝影片，所以原本可以半天輕鬆來回的行程，變成耗上兩天，背著 PAC 在這段路上來回移動跟拍攝，真的還滿累人的。但跟前兩次相比，這次主要是

精神上的消耗，但為了讓更多人了解並重視高山症的風險，只好捨命陪君子了，最終依然順利完成！

不過這趟我想探討的不只是PAC，而是當我們抵達馬利加南山屋後方，我在山屋旁及周圍，到處都看到垃圾，心裡非常難過，這些都是人為疏失及不良習慣所造成的汙染。隔天要離開前，我帶著一位學生，一起幫忙收拾許多鐵製用品，大都是生鏽的瓦斯、鍋碗瓢盆，我背著十五公斤的垃圾回到馬布谷。隔天坐直升機下山。

這是身為台灣人（或全世界的人）該面對的問題，我們不斷製造各種垃圾，我們下一代及環境要怎麼辦？這該怎麼解決？我們必須一起來想想。我向學生們分享，目前盡力而為，做能做與該做的事情，態度決定未來，發展一個良好、正向的愛山觀念，一定要銘記於心。對於現代人而言，登山大都是在消費山林，因而帶來許多的垃圾與破壞，所以我們都應該小心，盡量將傷害降到最小的程度。

戶外運動的核心價值之一，是自己帶進山林的東西，要自己能帶走，不讓給別人來收拾，這是很重要的事。

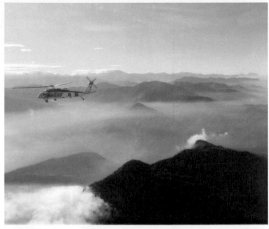

馬博橫斷的 PAC 任務,有空
軍支援我們飛進馬布谷。

登山上到 2500 公尺後容易發
生高山症,而 PAC 能緊急模
擬下降海拔高度的狀態,即
時改善不適,提升高山安全。

搜救兩回事——

探險與意外

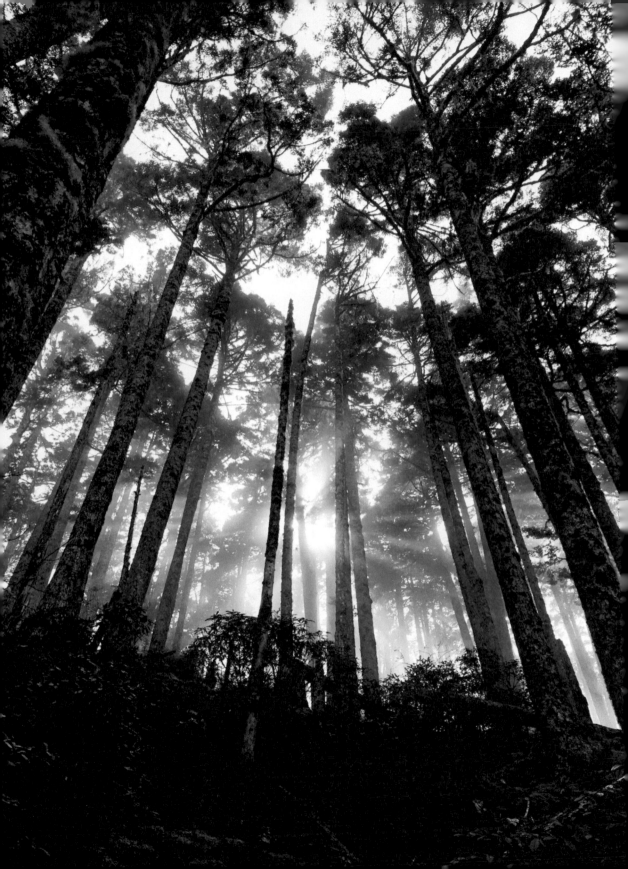

本章分享的兩個意外故事，一則發生於台灣玉山，另一則在中國雙橋溝，我親身參與搜救過程。搜救這件事在台灣很難說清楚，往往會陷入對錯的爭論，甚至封閉了自然環境的探索。信任探索與放手冒險到底要怎麼平衡？值得我們思考。

玉山冬季大搜救

二〇一六年寒假的某個星期五，那是我唯一放假的一天。我把握時間回老家陪伴阿嬤，開心地準備迎接開學，沒想到晚上臨時接到一通電話，讓我趕緊回學校向校長請了三天假。晚上十點我快速把裝備丟上車，去三義接鴨子，再開車上去東埔與Andy及黃一元老師會合，並於清晨五點整整裝出發去玉山搜救。幾乎沒時間睡覺的我，

心想著這次又要開外掛模式，反正救援這檔事沒什麼好說的，就盡力而為，一切小心謹慎。

計劃跟評估

對我來說，這次搜尋找鴨子就對了，因為他熟悉冬季冰岩地形，也是我唯一信任又有經驗的大哥。途中我們遇見赤道大哥、柯大哥、南搜隊員。但天氣非常不好，看大家都來幫忙，覺得相當感動，大家都是好人，具有無私的精神。

第一天早上我跟鴨子淋著雨快速前進，大約兩個半小時抵達排雲山莊，卸下沉重的背包並打開地圖，開始策劃跟評估狀況，頂著壞天氣先迅速上稜線探路，鴨子的直覺很厲害，我們一下子就找到合適的觀望點，可惜周遭開始起濃霧，能見度很低，只能趁短暫的霧散空檔進行搜尋與路徑探巡。在排雲山莊後面海拔三千四百至三千六百公尺，穿梭於長滿杜鵑叢的稜線之間，雪深及大腿，我只能上下奔走，像一頭被獵人追蹤的山羊般，快速又敏捷地搜索可能的地點。

晚上集結了大家的資訊，做初步的彙整，在此認識許多朋友：先辛苦搜了一天的雲豹團隊，還有消防隊員、莊主陳大哥、水哥、洪小隊長，大家細心討論整個狀況。

統整完照片與大家的論述，我們分配工作，決定隔天再戰，終極目標就是找到人。

凌晨三點起床，我們這支技術隊伍摸黑出發，趁著天微亮就開始搜尋，快速來到三千五百公尺的制高點，我一路沿著稜線往上爬，不時在杜鵑叢、雪坡上、陡峭的岩壁爬上爬下，為了在霧散時把握機會拿望遠鏡觀測，展望整個可能滑落點的玉山西壁岩坡面，一直細膩地觀察，不放棄任何可能的機會與被擋住的視角。天氣到中午前開始轉好，有太陽照射，但水氣不斷上升，霧又慢慢覆蓋。

我們不斷剔除可能的地方，卻什麼落都沒有，心情也越來越沉重。到了下午，天氣又開始轉壞，下起雨來；自第一日上山以來，每晚裝備都要想辦法弄乾，天氣又糟，搜索起來非常耗時又耗能。我想到這些救難人員真是千辛萬苦，若他們沒有我們這樣的登山經驗，搜索起來也是非常危險的一件事。

重擬策略

由於我隔天晚上就得下山，心裡很希望盡快找到人。但在那麼大片的崩塌區裡，找人真的不是容易的事。但我應該會看到一些東西或掉落物才對啊！鴨子、赤道大哥與我三人抱著不放棄的心情，再回到最初判斷的墜落點。我垂降下切一百多公尺，發現岩壁及雪面上似乎有撞擊點。由於繩子不夠用，我解開繩子繼續往下，來到一個冰瀑，往前看並沒有看到什麼，而這裡太陡，不可能再下去了。

在回程的山路上，我不斷思考自己真的盡力了嗎？我很不甘心，以往的搜索都非常有信心，很少會躲過我的眼睛，這次搜索卻沒收穫……我的心情極為低落，很不喜歡這樣的感覺。

回到排雲山莊後，大家再度研商對策和匯整資訊。我心裡覺得差不多了，我必須回學校授課，而裝備也很難再乾燥，時間不夠用。這時鴨子決定再拚一天，雖然大夥都有很多自己的事要處理，仍然以不放棄的精神義務幫忙。我沉澱完心情，接著說：

「好！就再拚一天吧！但是我們要更早起！上半部的區域沒有斬獲，可能要從最低點

三千三百公尺左右開始向上地毯式搜索，預計搜索到三千五百公尺左右的地方，因為地圖上最低點還有一個小緩坡，三千五百公尺左右也有個緩坡。」

我們的策略非常有效率，垂降打岩釘，快速繞過許多危險地形來到最低點，在計畫內開始搜尋。攀爬上升的碎石陡坡路段陸續有落石，而我跟鴨子就像在打電動一樣，閃避著石頭並找尋空檔往上，但我們認為這樣再往上，風險真的非常高，最後經鴨子跟赤道大哥評估後，決定還是撤退。我們排除了很多可能性，還剩下一個疑點區域，就是三千五百公尺左右無法看到的小緩坡區。

我們原路折返回到一開始找到下切點的岩溝，聽到消防隊與雲豹團隊發現另一個疑點，大約在三千七百公尺左右的另一條岩溝底部（就是我第二天下切下去後又再往下一百公尺處下方）。當時我心想大家今天非常賣命，冒著不斷有落石的風險，一直突破障礙，卻沒觀察到盲點，大多是無功而返，這三天幾乎看遍這片區域，對這區地形已非常清楚，偏偏遇到落石的風險，隨著天氣逐漸轉變，霧雨又不斷干擾，搜索難上加難，好像冥冥注定不讓我們發現一樣。大家不願放棄，在霧散空檔時觀測他們說的疑點，也列為另一個明顯的可疑點。我們帶著這些資訊下山，跟第二批將出發的搜

救人員做了許多討論。

如果第五天天氣好，直升機空拍會以這兩個疑點區為優先重點，第二隊搜救人員前往排雲山莊繼續搜尋。根據現有的資料，空拍如果真的發現，並且是直升機能前往的條件，第一考量還是以直接吊掛方式救援，這是最快速的做法，而且能盡量避免搜救人員遇到落石或滑墜的風險。

探險與意外

隔天早上天氣好轉，傳來了消息，直升機找到人但已經罹難了，雖然結果不如人意，但終於能放下懸著的心，結束這場辛苦戰役。

我看到參與搜救的朋友們都全心付出，不免有點好奇，這是人類的本能反應嗎？為什麼可以這麼無私？為什麼要做這種事情？難道都不擔心搜救的風險嗎？很多人感受不到，搜救人員其實冒著比被救者還要高風險的狀態，進行一場有目標的冒險。仔細想想，這種辛勞其實比平常去戶外活動還要危險。但我們卻沒有一個真正的搜救單

位，專職專責建立國人的後勤留守嗎？怎樣的系統才能建立出專業搜救方向？

我想說的是，從事冒險本來就可能發生意外；相對來說，平常出門遇到車禍意外的機率反而比冒險活動更高、更可怕，但很少人認真思考這些差異。而看到媒體大部分的報導，也讓我感到失望。媒體不斷指責，塑造一種控訴：在台灣從事戶外冒險（探險）是很危險的事。當這種觀點一代代流傳，成為台灣大多數人的認知，我們未來的選擇將越來越膽小，也越來越以擔心為前提來探索。有趣的是，我們每天不論有意識或無意識，都不斷在做大大小小的冒險。你還記得自己有記憶的冒險是什麼事嗎？還記得上次探險是何時嗎？

我認為沒有冒險（探險），就沒有前進。先不要談對錯，單純定義一下探險的意外：當我們有所準備，也認知自身周遭的狀況，做了之後卻發生沒預料到的狀況，從來就沒有「提早知道」這件事；另一種情況是沒做準備，也沒確認周遭的狀況，結果發生了事情。這兩種不同的狀況，竟在一般人眼中被認定一樣該死！但如果沒發生事故，就不會有人說話，然後假裝沒事地過日子。我們應該更開放地面對整個冒險過程，只有不斷正向看待冒險然後反省、分享，整合更多的資料，才會更進步。

攝影／唐慶復

鴨子熟悉冬季冰岩地形，是
我非常信任的大哥。

我們在雪坡上搜尋迷途山友。

台灣的教育常常告訴孩子冒險是很危險的，不要去嘗試，以避免發生種種危險，同時也封閉了自然環境的探索。我們必須重新思考什麼是「冒險」與「探險」──探險是在有所準備下去尋找未知，冒險是跳進未知找尋撞擊的可能。怎麼讓孩子認識台灣戶外環境資源的豐富？從小去玩、真正體驗自然？冒險很美，很有力量，從小一步步去好奇探索，那種神祕感是說不出口的，它會在心裡發芽，在腦袋中創造更多可能性。台灣是美麗的島嶼，我們要不斷努力學習，並帶給台灣更多的戶外冒險精神！

攀　冰　墜　落　救　援　記

二〇一七年一月，我前往中國雙橋溝[4]，想要體驗與學習攀冰技術，一如往常宿於老么客棧，主人徐老么是一位攀冰教練。我還巧遇了兩位台灣的朋友廣跟魚，他們住在離老么客棧不遠的王么妹客棧。雖然我們是不同的攀冰團，但他們為節省車資，跟我們一起共乘車子到冰瀑地點。此次我的同行朋友還有阿寶、高大、珍妮。

謹慎面對冒險渴望

一早有感覺廣跟魚信心十足，可能因為是去年爬過的路線，心情比較輕鬆。而我在途中思考著今天的先鋒攀登[5]計畫，對我這初學者來說，當時還在心理建設的階段，從昨晚便考慮著這件事。先鋒攀登對我來說是好玩，但卻是高風險狀態，所以到現場

④ 雙橋溝為四川著名的冰攀景點，位於四姑娘山區，
　四姑娘為四座相連的山峰，主峰為么妹峰。

我都會先想像及模擬攀登，建設好心理素質。加上我在台灣問過朋友小昭，他給我重要的建議，是希望我這趟雙橋溝攀冰訓練，都是先練習確保，明年再先鋒攀爬，這對新手是很重要的觀念。攀登動作跟系統架設，要在好的安全範圍內練習比較重要，減少不必要的風險。我一再思考這件事，小心謹慎面對自己渴望冒險的內心。

今天預計攀爬大石包路線，出門後我忘記看進檢查哨門口旁的溫度計。大概八點十分下車出發到現場，我跟廣的步伐較快，大概九點出頭就來到大石包。我望著冰瀑，恰巧天空中飄下一枝草，旋轉著落到冰上。這讓我停頓了一會，因為想到前一天在白海子也同樣飄下一片會旋轉的花瓣，美得讓我很想拍下來。

我們開始著裝，九點半左右開始攀爬。廣先著好裝備，一貫有很多冰錐、快扣、雙繩，但我看到他的吊帶不是冰攀專用，於是提醒他：「那個吊帶是輕量化的吊帶，腰部沒有比較強壯的支撐作用，無法持久吊著。」這是我自己的認知。隨後我們互相鼓勵，使彼此爬起來更有信心。

我選擇左邊路線，廣選擇右邊路線。路線上我評估自己可能會需要十二隻冰螺栓，我設定目標，先確認可以休息跟下冰螺栓的位置，推估撤退點會是哪邊。補齊快

❺ 當與繩伴初次上冰面攀爬時，第一位（先鋒攀登）往上攀爬，沿途必須設置冰栓與快扣，並將繩子放入快扣內做保護。下方確保者也需設置固定點的保護站來自我確保（防止上方攀登者墜落時的滑動）。

扣及冰栓後，我們就各自開始攀登。阿寶幫我確保，當我的繩伴。我們一組，而廣跟

魚使用雙繩攀登、他們自行一組。我們預計要架兩條路線，讓大家攀爬練習。

開始攀爬後，原本我考慮直上，走冰瀑中間，但是砍了兩、三下，發覺是水珠型

的冰，空洞且破碎，冰斧不好砍點去著力、來支撐身體重量，而另外這水珠型冰柱表

面太大，清理冰面時會感覺整顆很不穩，這讓自己處於困境，很怕一個太用力，整顆

水珠體崩掉，所以我慢慢選擇往右邊移動到屬於較簡單有整片的硬冰斜面，心裡也比

較不害怕。

當我站在一個冰柱平台上，預計到上方五公尺左邊第一個冰洞，我先下了一隻冰

螺栓並清理冰面，再繼續往上途中下了第二隻冰螺栓，然後直到冰洞裡。阿寶提醒我

冰面要清理乾淨，才能下冰螺栓，我在第一個冰洞裡（大石包左邊下方）已經用了第

三隻冰螺栓，在冰洞裡斜身探出頭來看路線，好讓心裡有數，並告訴自己還剩下九隻，

要斟酌的考量目前的情況，這時阿寶請我接長的繩環，延伸冰螺栓固定點的確保位子，

讓我比較有空間可以繞出洞來，但我有點害怕這樣繩環的連結太長，墜落時的感覺比

較可怕（其實是要延長的，這樣轉折墜落時，主要繩子才會平均受力，但是我經驗不

夠、個人又太怕擺盪的感覺），那時感覺廣還在最右側下方，可能是我這邊一開始的攀爬就屬於斜面，比較容易先上來，他那邊是一層層水珠型冰體，而一開始攀爬就是垂面，相較之下很費時。

「魯」是新手的必經過程

我還在熟悉新戴上的厚手套，操作實在不易，而面對冰面難免緊張，不過內心仍非常有信心與鎮定，甩了甩手，告訴自己要慢慢來，吐氣，吸氣。我繼續橫移到中間冰面，雖然一直喊著手沒有力，但還是很想繼續往上，腦袋不斷重複著：「確實砍冰，穩固，往上爬，找平衡點，站好。」害怕時就清理冰面，繼續往上。我又下了第四隻冰螺栓，由於是水珠冰，本身又沒什麼經驗，只好不斷敲打直到硬冰，再下冰栓。休息次數變多，代表我的手越來越疲弱。下到第六隻冰螺栓時，手已經不是很聽話了，我心裡有點哭笑不得。

看著左邊上方離我大約四、五公尺的第二個冰洞平台，心裡出現兩個想法。一個

想法是：「如果繼續往上，會有下冰螺栓的點嗎？」但每次下栓都要花很多力氣跟時間，這樣對我不利；另一個想法是：「右邊有個不錯的平台，可以考慮自己是否要魯蛇一點。」我想起攀登好兄弟元植說過：「魯是必經過程，魯久了就不魯了，而魯是很重要的。」於是考慮等阿寶上來後，我們分兩段爬，而阿寶也給我相同的想法。此時有感覺到廣的攀登聲音，聽起來還算有精神，好像是充完電重新開始，這之間似乎還有魚跟高大互換來確保廣，後來得知那是因為魚等久了先去上廁所，之後再回來接手。

我決定聽阿寶的建議，往左邊的第二個洞設上方確保站，會比較保險跟節省時間，不過要這樣過去，對沒經驗的我來說有點可怕，因為橫移的位置是一片懸浮的冰，我很怕自己太胖，又怕擺盪，如果一不小心把冰整個踩崩了，或是掉下去……後果真不敢想像。

我想了很久，慢慢換手砍點，換來換去應該都是自己太緊張，先過心理障礙這關才是真正的第一步，於是在心裡鼓勵自己：「小心謹慎最重要，反正都上來了，試著不要掉下去就好。」最終鼓起勇氣砍了好點，腳找到可以穩定的點，不怕擺盪，然後很快往上爬進洞裡。這中繼站其實不太能做很穩固的確保站，但我還是認真分了三個

不敢想像。

攝影/攀冰夥伴

我們在上攀冰瀑的過程。

受力點，也比較有信心了。

這時我感覺廣爬到冰瀑中間的位置，還有靠著繩子喊了要休息一下。我覺得廣很有信心，不過攀爬時好像有點急躁。在我確保阿寶攀登上來的途中，廣超越了我的高度繼續往上，而且好像快到瀑布頂了，但不是很肯定他的位置。那時我在洞裡面，阿寶快要接近我，大概接近十一點左右，我聽到上方「啊」一聲，接著一個撞擊聲，我看到廣的身影──冰爪跟旋轉的腳──瞬間閃過，下一秒已經是頭下腳上地躺著。

分秒必爭

廣墜落二十五公尺。那一刻我跟阿寶都搖著頭，心裡頓了頓。我請阿寶先到確保站來，然後想辦法再下去處理如何救援。我向珍妮喊著去打電話求救，請魚檢查一下廣，並說我們會盡快再下去支援。珍妮的手機沒訊號，阿寶對珍妮說他的手機可以直接打，珍妮趕緊去拿，將狀況回報給老么。當時老么在教授攀冰課，他很快聯絡上么嫂，並回覆會盡快趕過來。在上方的我也聽到魚不斷喊廣，並且檢查狀況，一開始他們怕傷到脊椎而沒有移動，接著高大謹慎卸除廣身上的裝備，再拿自己的保暖衣物來包住他，然後魚請高大慢慢幫忙移動廣的位置，往下到安全處。我跟他們說：「我背包裡有一件化纖衣服也可以去拿。」他們拿繩袋鋪在底下，防止廣因為身體躺在冰面上過冷而失溫，珍妮幫忙收拾東西與待命救援。

我跟阿寶做好安全下撤的確保站便開始撤退。阿寶迅速撤到起攀點，接著跟高大跑至登山口，引領救難人員到事發地點。我也下到了起攀點，馬上查看廣的狀況，當下他被扶坐起來，但是眼睛閉著，臉上都是血痕。聽魚描述，大致判斷可能腦袋有受

撞擊而內出血，也可能顧內壓力會慢慢過高，必須緊急救援。我心想時間很重要，也無法做什麼擦藥包紮了，若不讓他早點就醫，可能很快就會回天乏術。由於廣還能勉強撐坐起來，我判斷他的脊椎可能還好，但猜測不只腦部受創，應該還有內傷，可能有骨折。

我立刻脫掉身上的技術器材，但因為在冰面上而沒有脫冰爪。我判斷是直接背出去比較快，只有搶時間了，以廣的重量，我評估自己應該是能扛出去，沒有問題。就在我準備背廣的時候，趁勢檢查他的全身，他的手感覺是骨折或脫臼，全身有點癱軟，只剩腳還有點力氣。我順勢扛起廣移動，上去一個陡坡（約三、四公尺），這時我的背擠壓到他的胸腔，讓他感覺很痛一直喊著，因此可能肋骨有狀況，但我任何詢問都沒有回應，只是一直喊痛。

救援人員陸續趕來，令我訝異的是，么嫂居然第二個到達，沒想到一個阿姨級的婦人會那麼厲害，像少林寺的掃地僧一樣！她與當地的救援人員來到現場，開始指揮調度人員，這讓我非常感動，也感覺她非常有經驗，不論是現場處理或協調救援人員如何幫忙運送，一切都一氣呵成。後來我們用繩袋將廣包起來，六個人提拉出去，剩

下的人處理善後。

運送途中我跟阿寶脫掉冰爪，其他人換手扛著廣繼續奔走。我們輪流運送與休息，很快就來到停車場（大概只花了一個小時）。過程中廣要求休息兩次，因為他很痛，需要停下來，而不管我們說什麼，他都沒聽進去。我馬上拜託當地人協助打電話給附近醫院，請醫院趕快派救護車接應廣。我在心裡不斷告訴自己，目前最重要的是「搶時間」，最好能夠在開車送廣去醫院的路上，中途就讓救護車接走，並請對方隨時回報狀況。

搬運廣的途中，我請魚與台灣的保險人員確認，麻煩他們去處理後續事宜，現在我們最重要的是先送到醫院急救，我擔心廣的腦壓會上升。這時魚問我可不可以陪同，我考慮了一下接著如何安排，而沒直接回答。大概在十二點半，我把廣放上車，請魚也趕快上車，由當地人陪同去醫院（我算是半強迫他們載，因為當地人不希望人在車裡就死了），也因為考量到只有他們有手機，在溝通上比較有效率。

危急的工作分配

最後，我們協助處理後續事宜，包括他們的行李與裝備，那裡需要有人幫忙打點善後；加上到醫院檢查後，其實我們沒有太多用處，就只是乾等跟處理資料，不如採取比較實際的行動，也能保持與雙橋溝的連結，讓大家不用窮擔心！

我跟阿寶從停車場回去大石包，途中遇到珍妮、高大還有么嫂，他們已把所有在事發現場的裝備都背了下來，尤其是么嫂，她背了四個包包，居然用一條八釐米的撤退繩捆綁裝備，就把四十多公斤的繩子、技術器材、其餘裝備扛了出來。我當場傻眼，請么嫂趕快把東西放下來，並且開玩笑道：「妳這樣讓我很難在登山界走踏了啦！會讓我想退出登山界……八千公尺的山都給么嫂爬就好了。」當然，我心裡十分感激老么一家人，他們一聽到出事就馬上來處理，若沒有老么與么嫂迅速召集人員過來，我們根本沒辦法那麼順利把人送出去，每個人都盡力協助，真的讓我很感動。

我們擔心冰面上還有廣跟魚的冰斧與冰螺栓，么嫂叫我們不用擔心，晚一點老么與兒子小么授課完，她會請他們去收拾。老么一家對我們照顧有加，就好像家人一般，

老么也常跟我們討論當季攀冰的狀況。事發當時他們還以為是我們這團的人出事了，二話不說直接衝了過來，後來才知道是住在王么妹家的台灣人，不是我們這團的人（當地的習慣是，住誰家的人出事，那家主人要去處理事件）。不過老么一家若聽到有人需要救援與幫助，一定會盡量幫忙，這種精神著實讓人感到溫暖與力量！

接下來還要幫忙處理後續，高大不斷請相關單位幫忙處理，還好高大和他的友人古大俠非常熱心且有經驗，後續負責人員很快就接手處理了。從沿路救護車定位、救護人員電話、車牌、目前位置、情況……都確實掌握，而到成都醫院的醫療團隊都也完成待命、回報及迅速就醫。么嫂還請小么與小么的朋友幫忙，傍晚五點半左右爬上大石包把廣跟魚的一隻冰斧、四隻冰螺栓都收回來。

老么授課回來後不斷關心狀況，么嫂也一直回報廣的情況。除了持續關心外，我們隔天去王么妹家（廣跟魚的住處）幫忙打包裝備與東西，把他們需要的證件跟所有東西盡快送到成都給魚。本來我們也想看看廣的情況，但因為當時他還在加護病房，每天只提供十五分鐘給家人探訪，考慮過後想說暫時不方便去探視，只好提早改機票回台灣，等廣穩定後再說吧。

再次特別感謝老么一家、高大、古大俠、阿寶、珍妮、魚，還有一起協助的人，整個救援過程環環相扣，少了任何一個人，都難以想像能否順利做到。雖然我們與廣跟魚是在雙橋溝巧遇，原本不太熟，但畢竟一起遇到這樣的事，同樣是台灣人，一定要盡力去協助處理。這次的救援經驗對我來說感受十分深刻！

勇敢探險，管理風險
面對台灣登山的方向

台灣是山的樣貌、有海洋包圍、存在多樣的熱帶茂林植被、瀑布、溪流，擁有得天獨厚的自然環境，卻難以走進戶外，如何長出翅膀，在這片天空及大自然飛翔？我們有沒有足夠探索的經驗？如何改變台灣人對於戶外冒險的態度？打開攀登視野，不再用數山頭的方式去看待，而是建立內在好奇價值觀與探險文化，這是重要的第一步。

二〇一九年十月，行政院宣布五大項國家山林解禁政策，內容包含開放林道、建置更便利的登山申請平台等方向，這真心感謝許多人在這些年不斷默默付出，每個都是無名英雄！雖然這只是個開端，不過有股感動、有著正向思考，雖然最終還是會回到技術面的各項衝突，考驗著五大方向發展上如何實作，但這仍是一股想進步的態度。過去台灣入山資格管制標準，訂定得如此雜亂，也有很多限制，相對侷限了人面對大自然的想像。我們大家都必須跳出框架，一起努力尋求新的挑戰與方向。

目前最直接且能夠做的戶外探索的想像：從國家政策、學術研究、規劃環境、開拓視野、戶外教育探險週這幾個方面著手，未來讓登山沒有年紀限制，並成立國家公園專屬的嚮導組織。

此外也提供有心人士以及想維護山林的民眾認養步道，建立完善的路線規劃，增加科技資源，例如以無線電、GPS系統建立及累積各種路線（探勘、縱走、溯溪、傳統路線）的航跡檔。

最終目標是「全面自我管理」：國家公園對人民開放，規劃增設營地，在保護環境下能夠取得平衡及提供國內外山岳環境資訊；人民透過保險機制及學習如何自我管理的負責任態度。這樣才能解決目前所遇到的困難。

大膽開放入山政策

多年來台灣的登山管理，是延續之前「封山」的模式。政府「長官」為了自保，持「不想出事」的態度，用越來越保守的觀念看待，加上想要安然無事退休，認為一

味封山禁止就可以解決一切，用「違規就罰錢」、「媒體宣傳登山是很危險的行為」這種無意義的方式，不經意間慢慢造就、影響現代的多數民眾，對大自然的反應就是覺得「危險」及「高風險」。

另外，我們的文化跟教育觀念也讓民眾漸漸忘記自身的好奇心及野性，不在意周遭環境這些山、海的觸感，這些都是大自然所給予的美感以及創造力。台灣社會資源越來越進步，心態上卻躊躇不前變得保守，規定要有資格才能入山，令人反思這是誰可以決定的？任何人都無法控制大自然，那麼又有誰能決定去留？此外，每逢山路路斷就說沒沒資源、沒人力去開路巡視，一路封閉到底的心態，卻放任山老鼠亂砍樹林、爬黑山等問題，這些到底要算在誰的頭上？

其實不妨捫心自問，路是一步步累積出來的，敢走的人是誰？開路的人又是誰？難道這些前輩與開拓者都是外星人嗎？他們也都是這樣踏實完成的。

這些規定也是人搞出來的，所以讓我們重新一起想像，或許每一條步道都可能需要時間的考驗，才能真正流傳下去。我們就是要有這樣的心態跟氣度，朝著山林開放的目標前進。

讓我們試著重新看待台灣登山活動，如果大膽開放入山政策，人們都努力爬山，想像力跟創造力或許就會大大增加。再結合科技產業，有大量的資訊累積，台灣的登山運動整體就會變好。

另一方面，尋求老前輩且訓練專業人員一起規劃、開發古道路線，減少百岳的象徵意義，增加不同有趣的路線來消化入山人數，讓大家更了解台灣的自然環境及歷史，孕育內在的價值。

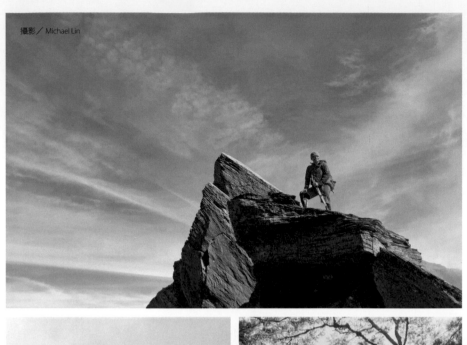
攝影／Michael Lin

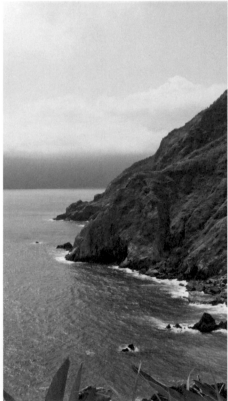

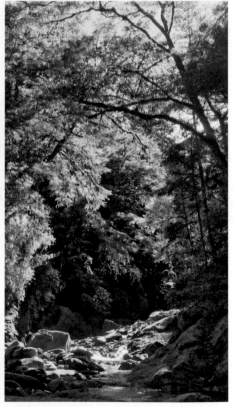

山岳、海洋等自然環境是大
家的共同語言，也是我們成
長過程的生命基座。

與其增加山屋，不如改善營地規劃

根據目前的規定，搶到山屋床位或山屋旁的營位才能申請入山，人數上限加上申請時日的不同步，讓人非常苦惱；就算早上守候電腦，也很難贏過商業團的申請速度。所以我們除了要規劃開放不同營地，還要讓登山教育團體有申請管道，開放特定的時間，設計台灣人的戶外教育探險週，讓入山變得更容易。至於山屋只供給必要條件（如殘疾、特殊狀況、高山嚮導）使用，其餘則按比例分配給山友及商業團體，若沒床位就要有睡帳篷的準備。

另外也不要再浪費錢去蓋豪華山屋、亂挖步道、無謂地增設路牌。山屋一直增蓋，以山屋人數限制入山人數，造成變相收費，甚至連搭帳篷都要付錢，民眾被迫要付錢才能爬山。由於容易入山的路線被商業團體霸占名額，不斷養成消費者最大的需求跟心態，導致有很多垃圾及破壞。如能直接採取公辦民營的方式，規劃好幾條健行傳統路線（如：玉山、雪山、大霸、南湖、奇萊、合歡群峰、北大武），設計完善的服務，像日本山屋一樣。

從事戶外活動本就要有基本認知，抱持走到哪裡睡到哪裡的心態與準備。國家公園管理處一味重視山屋，反而造成迫使趕路、搶床位、爬黑山、亂開營地等問題，這不僅是拿石頭砸自己的腳，也讓登山教育工作者難以帶領學生學習山野課程。

何不增加營地申請並好好規劃，以看待大自然原貌的樣子來設想？帳篷不會比較差，非傳統路線的山屋可以不要蓋，既有的山屋不需要再蓋大，只留給臨時需要幫助的人與高山專業嚮導使用。政府可以帶頭規劃設計，讓大山屋跟公辦民營機構合作協議，如何按比例分配，互相尊重預留空間，開放認養及維護，讓身心障礙優先使用，而一般登山者則慢慢養成自主能力習慣。

營地規劃也不是呆板的萬年營地，可以幾年換一次，讓植被有恢復期（其實若能善用吊床，外帳也是非常好玩的選擇），但必須規劃好如廁的地方。維護環境的方式，則透過認養及商業團體的合作，會是很有潛力的發展。當然最終根本問題仍在於登山教育，不過我覺得這些可以一起配合建立，沒有衝突。

當大家習慣睡營地，不執著於住山屋，就會想去認識不同的新路線。只要在熱門路線多做一些入門級的規畫或結合歷史古道，開創不同的路線，就能減少同一條線的

承載量，也增加許多可看性及對登山的想像！

善用無線電結合 GPS、放寬入山年齡限制

呼籲軍方及政府多開放無線電專用頻道。目前的頻道很常受干擾，如果能夠開一個山區使用的範圍頻道，就不用常常聽大卡車司機們聊天，避免干擾登山活動及救難作業。設立國家公園管理處資訊頻道，不僅讓人容易詢問，若善用無線電結合 GPS，甚至還可以結合下載地圖，這樣登山者就很難迷途找不到路了。

現在的上河地圖已經做得很詳細，如何再更加進化、完整，值得企業投入資源，例如基本縱走及傳統步道，可以多增加不同的路線圖（探勘、溯溪），透過科技漸漸產生出立體網絡的概念；步道山區 GPS 定位系統做完整規畫，建立整個步道航跡、圖片，把獸徑、可能的路徑、傳統步道、溯溪路線等分析出來，未來在迷途及山難事件發生時，便能整合這些資訊，第一時間馬上知道可能發生的路徑，快速找出位置，而不再浪費大量時間與資源在無謂的搜尋上。一面幫助登山者做紀錄，一面增加更多

有趣、吸引人、好玩的感覺，鼓勵國人探險，並且降低迷途跟墜崖的潛在危險，有效改善風險評估。

若民眾想要進入國家公園，只需要提供冒險計畫，而高山嚮導可以與民眾進行問題討論，確認登山安全認知，有管理明確的自我風險，這樣不管什麼年紀應該都可以申請，而不用管是十歲或五十歲、一個人或很多人。確認基本安全認知後，願意承擔自我風險控管，政府承擔留守後勤，國家公園有自己專業搜救隊，只要讓人民了解進入園區可能會有的後果，當冒險者的後盾靠山，讓人覺得進入自然是很自在可親近的事，也讓探索成為很自然的動機，逐漸恢復內在勇敢從事冒險精神，隨時來玩，只怕你或妳不敢來而已，這樣台灣才有救。

國家公園設立專業嚮導

以長遠來看，政府應讓各個國家公園管理處設立專屬的嚮導組織，而現階段可先找民間許多高手跟國外人才合作並給予優渥薪水，訓練真正專業的搜救人員，同時並

進規劃環境保護，這樣才能熟悉自己國家公園裡的地形及可能的風險所在，而不是讓非專業的消防局或民間團體義工來主導搜救。

此外，國家公園還可以跟當地獵人、原住民結合，提供專業訓練，並且給予原住民文化上的新方向，規劃與合作設計古道舊遺址的路線。未來可以投入山林生態環境保護與山野教育，讓當地居民有更多工作機會，也從不同面向來認識自己的家園。我想很多年輕人會願意回鄉投入這樣的計畫，重新找回自己的歷史及文化。

當國家公園統整了這些路線資訊，建立自己有效及實質的專業嚮導群。這些民間高手及輔導組織當一個過渡期的角色，轉化成開發路線、培育專才的計畫，建立基礎專業救難及山野培訓中心。最終再退出國家公園組織，由探險教育基金會接手，信任人們都有自己的判斷能力，讓國家公園角色乾淨化，只是提供路線及環境資料參考，還有後勤支援。

上述的分享小結如下：

第一，如果同步大量開放入山，可以一併先全面蒐集山域資訊，人們不硬性規定但可在入山前和專業嚮導談過，而路線上有高山嚮導駐點及訓練，那麼山難、迷途的

發生機率就能降低很多。雖然不可能降到零，但至少能透過科技了解山友的位置跟範圍，一有狀況就能快速定位，再來透過專屬的無線電頻道接收或開放定位發射器，在一定範圍內會顯示位置，如果做得完善，確實會有很好的搜救效率。

第二，提升國家公園嚮導對山區的熟悉程度，像是訓練人員、與相關獵人或當地原住民合作、野外求生訓練、溯溪訓練、跟民間團體配合、定期安排人員出國學習，國際認證山野相關的執照。未來慢慢建立山徑紀錄，建立台灣自己的特殊技能，以及高山訓練與環境課程，提供山友容易獲得的訓練及山域資訊。現在科技相當發達，嚮導們也可以一直突破冒險訓練及傳承，未來結合國家政策發展戶外觀光，都是很有用的資源，台灣就會培養出有機會站上世界舞台的厲害探險家了。

登山的保險制度

我想特別談論保險這部分。目前保險業者可能還在觀望，如果規劃出有效、安全的運作制度，將風險降到最低，難道保險會放棄這塊大餅嗎？其實目前保險業關於旅

遊及意外的合約裡，如果沒明確排除登山意外，都是要理賠的，但現在分得很細，我不太敢保證。而國外有一個全球通用的系統 6 是純救難、不理賠，只負責救人，送到醫院就結束了，有興趣可以了解一下。

一般台灣認知的保險比較卡在後續的處理（過世或受傷）怎麼賠，同樣要從兩個方向看：急救跟理賠。台灣的保險好像都沒談到急救（通常是講平地的狀況），後續大多只談理賠。像我出國爬山會用兩個方向做，善用多家保險公司的海外急救助保險金，結合各家急救資金，救回台灣後再由醫療保險負擔後續的醫療理賠。因此目前如果真的要急救，不妨嘗試買國外的保險，而後續的理賠，台灣目前的醫療保險似乎就能處理。但有些保單往往在內文裡就一堆設限，其實是很難真正理賠的，所以還是要事前向保險公司確認理賠範圍。

我相信台灣從事戶外的環境有一定程度的透明化後，就會放出許多讓大眾投保的機會。或許未來只要國家公園嚮導組織有認真訓練，國外這家保險公司可能就願意一起合作呢。

6 GLOBAL RESCUE

https://globalrescue.com/aboutus/overview.xhtml

普及登山教育

面對高山遇到的困難，如垃圾、迷途、破壞、山難墜谷、保險、急救、高山症、環境的承載量、山屋人數限制等探險上的種種問題，我們怎麼解決或看待？

這些大都要從登山教育談起，常需要透過制度及觀念相輔相成。

目前我所努力的方向是登山教育，全人中學的登山教育走了二十五個年頭，所累積的經驗告訴我們，如果山頂只有一個，那麼越走到頂，路就會越窄，直到一個點。

但我們很少看看背後的風景視野，其實越來越清楚而遼闊。山頂不再是唯一的最終目的，登山也不再是比高或比誰強壯，更不是去數山頭及誰懂的多，我們在意的是在攀登過程中，能靜靜走著、聽著、呼吸著，觸碰著樹與土地，由視線中的景色去觸動與連結內在，等待著清晨的寧靜光線來臨，每走一步算一步，留下的痕跡與身上的汗水才是真實的。。自然走進山裡，帶著所有的準備及訓練，好好跟山這位大朋友對話吧！

以下是我帶領登山教育所做的事，雖然只是一個架構，卻可套用在每個人身上。

登山教育的架構

EDUCATION

5 分享	4 我能	3 山有什麼？	2 我有什麼？	1 我在世界的哪裡？
探險旅程的所見所聞，走向下一步。	我能帶走的、我能留下的、我能延續的、我能記錄的。	路況、樣貌、風險、有趣的地方。	我有裝備、我懂什麼、我有訓練、我有計畫。	我在哪裡？我要去哪裡？

　　藉由去組織帶領全校師生登山，有系統地建置進入探險的第一步，從增加體能訓練、登山技巧、裝備認知、醫療常識，行政組織，整體來說就是自己組織登山計畫，培養領導統御的能力，在兩個多月的時間裡，從出發到完成，最後一起回顧過程的紀錄片，建立了一種文化傳統氛圍。

　　從 2011 年回校任教至今，我在全人中學做了這些課程實驗，一直相信學生能自己透過這樣的活動認知來互助學習。

其實從事登山或戶外活動在於自己用什麼態度去面對。有些人會說：「啊，我只是想爬個山，為什麼要去申請跟學習那麼多知識？為什麼我要被限制入山？」或是用我的觀點來反駁我：「進入大自然是天性，那麼為什麼要被標準化？為什麼我要被限制入山？」對此，我的回應是：「若我自己覺得開車、騎車很簡單，鑰匙一插，油門一踩，方向自己控制，哪有什麼難的？這樣我是不是就不用考照，不用注意交通規則了呢？」人在群體裡就會有規則，有一定程度的規範。當然，如果不在乎自己或別人的死活，大可以想幹嘛就幹嘛！那麼，我們該怎麼取得平衡點呢？這又回到最初的重點：對於安全的認知、對於自我的認知，以及對於環境的認知，我們是否能有基本的原則跟共識。

今天我提出的想法，不論是善用科技、整合資源、規劃台灣的探險樂趣，都很有故事性跟冒險性。我的想法可能無法立即改變，也許必須有個合理的過渡時期，但是就目前可以努力的方向發展試試看，我也不會一味認知自己的想法就是好的、完整的，就只是提供一些個人想法而已。如果對此有興趣，就讓我們一起討論吧！

實質
政策方向
DIRECTION

3
**路線與
山屋管理**

- 山屋管理採公辦民營
- 增設古道歷史遺址的傳統路線的規劃
- 公辦民營的傳統路線的健行路徑
 （玉山、雪山、大霸、秀姑巒山、北大武、南湖、奇萊）

2
人民角色

- 人民角色
- 視野開拓
- 尋根計畫
- 多元的探險
- 風險自負觀念

1
國家角色

- 鼓勵學術研究運動科學及高山醫學
- 增設救援機及運輸直升機
- 與企業合作推廣探險計畫
- 大膽開放山林、海洋規畫
- 落實登山教育

6
**企業合作
打造市場**

- 培養人才及探險基金

5
**登山及
探險教育**
（山、水、海）

- 增設山水戶外探險週
- 山區提供專業的醫療及環境保護團隊
- 保存及鼓勵原住民的文化及保護

4
搜救系統

- 國家公園搜救隊
- 提供當地原民的專業能力機會
- 引進搜救技術及提供資源
- 建立無線電網路
 （增設每個國家公園自己的頻率）

在路上

揹起行囊
裝載著生活習慣
前方的山是要去的地方

你說你的夢想
我說我的方向
那踏上山前壯闊勇氣的膽識
怎麼能比擬，作自己的嚮往

不懈於步步消奪的堅強意志
疲累跌倒了、頂穩站起來
將越過邊界並攀爬稜線的期望
那是我們都還在路上

台灣
是山的島國
有山的謙卑
是海的味道
有海的大氣

當站在山巔上
風寒刺骨的孤身重量
憶趣沿路上的汗衫
山巒疊嶂，雲霧穿腸
堆疊出歲月殘存的岩壁
隨風沉落於夕陽的海浪
緊敲深夜後的銀河星光
我捲曲著睡袋裡僅剩少許溫暖

試問為什麼來獨荒
因為這塊島嶼，在等我們茁壯

PLUS 特別企劃
阿果的
攀登小學堂

八千米高山

1. 8000 公尺有多高？

台灣最高的山脈玉山為 3952 公尺，8000 公尺比
玉山的兩倍再高一些些。

台灣最高的摩天大樓「台北 101」為 508 公尺，
8000 相當於 16 座大樓疊起。

國內航班一般只會飛到 4000-5000 公尺，最高也
只有 10000 公尺左右。8000 公尺大概是坐國際航
班前面半小時窗戶看出去的高度。

2. 為什麼大多數直升機飛不過 7000 公尺？

簡單說，外界氣壓、空氣密度、氧氣濃度為主要
影響，像空氣密度隨著高度上升逐漸降低，使進
入發動機的進氣量減少，導致推力不足。或是氧
氣濃度的影響，無法正常提供發動機來運作，就
會造成飛行困難。

3. 含氧量多少呢？

我們通常會稱作 1/8 的空氣含氧量。平地空氣中有 21% 左右的氧氣，但到 8000 公尺之後就剩下 7-8% 左右。

阿果 由於隨著高度氧氣含量逐漸減少，因此登山時也會依個人的適應狀況攜帶氧氣瓶供氧，以免身體因缺氧而危及生命。

4. 8000 公尺的沸點？

大約在 72℃ 左右，從海平面開始計算，每上升 300 公尺，沸點約下降 1℃。比方煮一顆蛋，在那麼高的地方怎麼煮都會像溏心蛋一樣，裡面不是很熟。

5. 8000 公尺到底有多冷？

依科學計算，每上升 100 公尺，溫度就下降 0.6℃，依此推算，每 1000 公尺降 6℃，8000 公尺就會降 48℃。但依我實際經驗，一般夏季時 8000 公尺約是 -20 至 -30℃，冬季才有可能到 -30℃ 以下。

登頂馬卡魯峰（8485 公尺）時，為了用手機拍下絕景而脫掉手套，雖然只有短短幾秒鐘，但還是導致手指輕微凍傷，兩個月才完全復原。

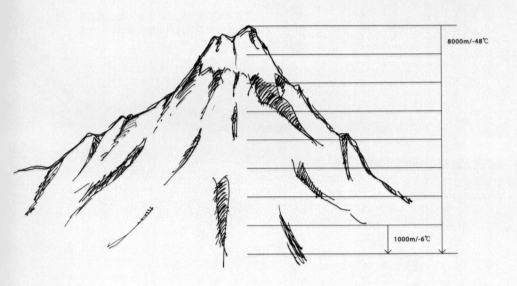

8000m/-48℃

1000m/-6℃

6. 全球有 14 座 8000 公尺的山，分布在哪兩大山脈？

分別是喜馬拉雅山脈（Himalaya Range）、喀喇崑崙山脈（Karakoram Range）。聖母峰是喜馬拉雅山脈裡的最高峰。

7. 8000 公尺巨峰僅分布在四個國家！
尼泊爾、巴基斯坦、印度、中國。

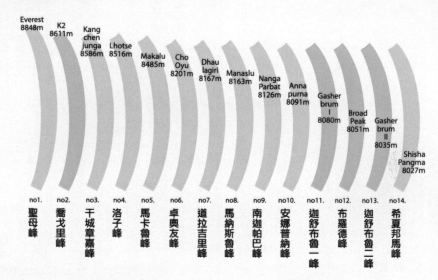

Everest 8848m
K2 8611m
Kang chen junga 8586m
Lhotse 8516m
Makalu 8485m
Cho Oyu 8201m
Dhau lagiri 8167m
Manaslu 8163m
Nanga Parbat 8126m
Anna purna 8091m
Gasher brum I 8080m
Broad Peak 8051m
Gasher brum II 8035m
Shisha Pangma 8027m

| no1. | no2. | no3. | no4. | no5. | no6. | no7. | no8. | no9. | no10. | no11. | no12. | no13. | no14. |
| 聖母峰 | 喬戈里峰 | 干城章嘉峰 | 洛子峰 | 馬卡魯峰 | 卓奧友峰 | 道拉吉里峰 | 馬納斯魯峰 | 南迦帕巴峰 | 安娜普納峰 | 迦舒布魯一峰 | 布羅德峰 | 迦舒布魯二峰 | 希夏邦馬峰 |

喀喇崑崙山脈 Karakoram Range

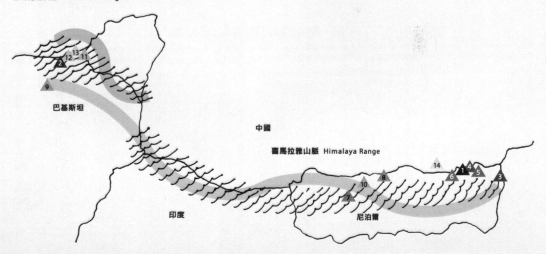

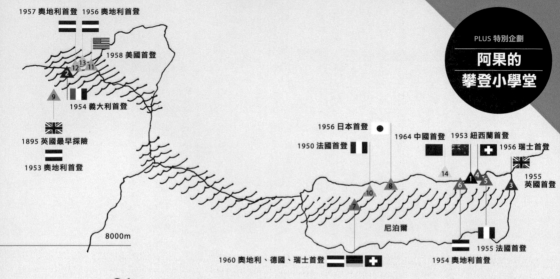

PLUS 特別企劃
阿果的
攀登小學堂

1957 奧地利首登　1956 奧地利首登

1958 美國首登

1954 義大利首登

1895 英國最早探險

1953 奧地利首登

1956 日本首登

1950 法國首登　　1964 中國首登　1953 紐西蘭首登

1956 瑞士首登

1955 英國首登

尼泊爾

1955 法國首登

1960 奧地利、德國、瑞士首登　　　　1954 奧地利首登

8000m

C4
7400m

C3
7000m

C2
6500m

C1
6000m

5320m 以下

5500-5000m
BC

八千米探險

8. 最早開始有意識探險 8000 公尺的國家與紀錄？

1895 年，英國人嘗試攀登世界第九高的南迦帕巴峰（台灣則是從 1991 年開始）。

9. 哪一座 8000 公尺高峰最早被攀登成功？

全球第 10 高峰，安娜普納峰由法國人於 1950 年首登。

一般 8000 公尺的基地營在 5000 公尺左右，這幾年隨著全球暖化，也漸漸地不斷往上調整基地營位置。

10. 基地營（BC）是什麼？

基地營是所有物資的集散地，通常是所有物資最後到達的
地方，也是馬、驢跟一般人可以走到的最後地點，是攀登
者最常休息備戰的據點，所以在攀登過程會回到基地營補
給、重新檢討，再出發往更高的營地！

 阿果 五彩風馬旗一條條的旗子會連到個帳篷，
表示祈福平安。

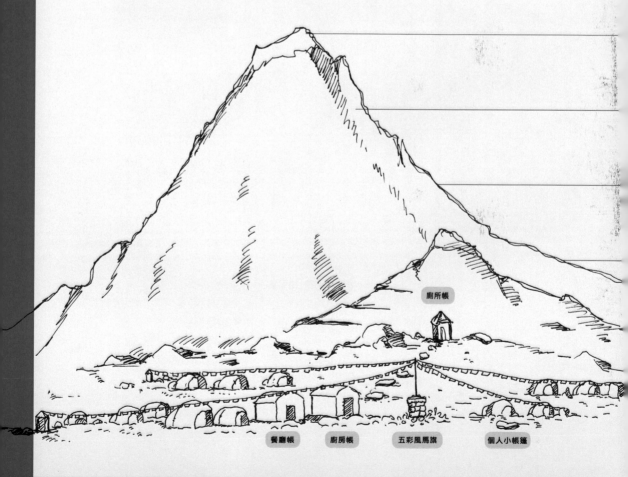

廁所帳

餐廳帳　　　廚房帳　　　　五彩風馬旗　　　　個人小帳篷

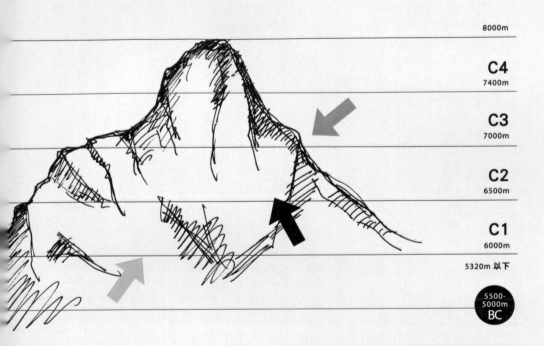

8000m

C4
7400m

C3
7000m

C2
6500m

C1
6000m

5320m 以下

5500-
5000m
BC

11. 一座 8000 公尺的山有許多不同的困難路線

就像我們的台灣玉山，可以由各種難度更高的路線前往，比方從
台東嘉明湖過來，或是從花蓮走馬博橫斷縱走過來，也可以從八
通關古道轉上來。但大部分人都是走較簡單的東埔的塔塔加上玉
山（我們稱為玉山的傳統路線）。台灣到目前 2019 年的紀錄，
還只是在攀登這些 8000 公尺的傳統路線，一般人會在 5000 公尺
左右開始攀登。

12. 為什麼要做高度適應？

人在攀登中都需要讓身體去適應高度，可以用「爬高睡低」的攀登來做高度適應。人除了在 2500 公尺以上開始會引起高山症反應外，超過 5000 公尺後，身體的運作會明顯沒有效率，所以要更小心處理身體適應。目前人不可能沒有適應就直接從平地一次上到 8000 公尺的山頂，這是人體做不到的事。

高度適應可以透過一些數據來觀測，像是用攀登過程的時間、活動力、心跳血氧數值來評估。舉例來說，當我從基地營到一營，第一次花上 6 小時，而第二次只有 3 小時，那就是一種適應的表現。

當人來到 7000 公尺之後，身體將不再恢復，會因為缺氧而造成食慾不振、疲累、失去正常判斷能力、不容易睡著，更不會透過吃或睡來補回能量，這也是為什麼一般會用氧氣瓶來維持人在這環境下的運作。所以通常不會在 7000 公尺以上久留，會盡量採取直接一天攻頂的策略。

13. 從基地營出發上到一營，如果適應良好，為什麼還要回來基地營？

一般如果適應良好，且糧食跟天氣允許的話，當然可以繼續往前喔！高度越高，身體的回復越慢（人在 7000 公尺後因為越來越缺氧，造成體能不再回復）。可視當時的體力跟天氣決定是否留在上面。

14. 8000 公尺採用的攀登策略
以「阿爾卑斯式攀登」與「喜馬拉雅式攀登」
兩種方式進行：

阿爾卑斯式攀登（Alpine style）：
簡稱阿式攀登，主要為登山者自給自足的方
式，自己攜帶所有裝備、物資、不需靠架設固
定繩索及氧氣瓶，不依賴他人去攀登山峰，以
輕便快速的策略行進。因為這是歐洲阿爾卑斯
山區登山運動的早期活動形式，故以此命名。

喜馬拉雅式攀登（Expedition style）：
又稱遠征式攀登，主要為登山者攜帶大量物資
（裝備、糧食、固定繩及人力），進行一趟長
期攀登山峰的活動。一般喜馬拉雅式攀登會一
個營地、一個營地向上攀登，補足路線上所需
的物資後再往前。由於會來回移動及等待好天
氣，每趟從出發到回家都需要 40-50 天。

15. 無氧是什麼感覺？
我通常會說，像六、七分喝醉一樣，腦袋單向
思考，動作會有點跟心對不到。

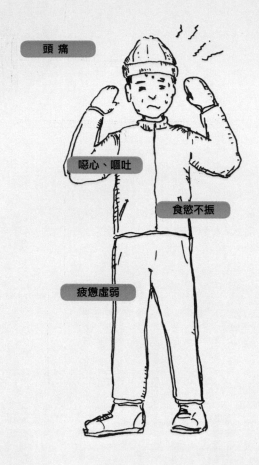

頭痛

噁心、嘔吐

食慾不振

疲憊虛弱

16. 高山症

一般統稱高山上的各種症狀，但這裡我想說的是，很多人會
害怕這樣的情況，而想用藥物去控制，讓自己能及早因應高
山，或在上山時吃藥來壓抑自己的身體反應。我通常不會建
議投藥，我建議利用時間跟相信自己的能力，在出發前的一
個禮拜內，先去簡單好到達的地方做高度適應，或盡量在登
山過程中不要急於縮短天數，給自己多些時間來調整好狀態。

0-8000m
都適用的

攀登祕訣

17. 登山前的風險評估與規劃

我們常說「風險自負」，但該用怎樣的態度面對呢？登山前我通常先預想每天各種可能會遇到的地形或人的風險。在每天思考應對剔除狀況跟建立信心，不讓臨時出現的問題，再次擴大危機，這樣才能真正達到平安，並完成想去的目標。這是風險管理的核心。

| 行程安排 |
| 海拔高度 |
| 天氣狀況 |
| 是否有崩場地形 |
| 突發意外的備案 |
| …… |

阿果 我們在 8000 公尺最後攻頂，會設定「關門時間」，也就是約定好一個時間，當時間到了就一定要折返。另外也會在傍晚出發，讓回程是白天。

18. 留守計畫

山下留守必須找到一位熟悉自己的朋友或家人，在整體核心觀念上去建立應變中心：天氣、保險、遠端醫療、統整問題的人等組織一個團隊（或一位有經驗的人也行）。

| 了解整體行程安排 |
| 發生緊急狀況的聯繫 |
| 留意每日的山上氣象 |
| …… |

阿果 記得留一張出發前的個人照片給留守人員。

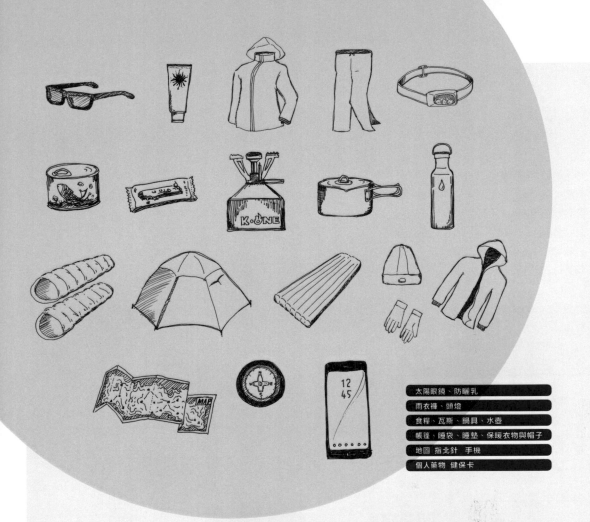

太陽眼鏡、防曬乳	
雨衣褲、頭燈	
食糧、瓦斯、鍋具、水壺	
帳蓬、睡袋、睡墊、保暖衣物與帽子	
地圖 指北針 手機	
個人藥物 健保卡	

19. 登山必須帶的東西

能夠聯絡到外界的通訊、能夠造熱的器具、避
難所與需要的衣物及食物、地圖與指北針。最
後是帶著一顆真誠的心來面對大自然！

阿果 登山前檢查頭燈、打火機（火柴），一定要帶到，
並且測試能否使用。記住地理位置及筆記（地圖判
讀及略讀紀錄），並與一或兩位朋友說自己將要去
的行程。

22. 登山杖使用概念

最核心的概念是，上坡不會超過鞋子，而腳大多是舉起跟擺動，發力先從手向下撐起；下坡是不會落後於鞋子，由登山杖先觸地後，掌心抵著登山杖的頂端，吸收掉第一下力量，而腳順著向下移動。

上坡登山杖不會超過腳前面，下坡也不會落後腳後面，但對於特殊地形就因應地形需要，用自己身體慢慢去找到順暢的方法。

23. 不易鬆脫的鞋帶綁法

為了讓登山更加安全，避免走路時鞋帶鬆脫而造成困擾或危險，繫鞋帶可以選擇更牢固的綁法。

24. 喝水觀念

登山是全身性的運動，過程中身體代謝會不斷地運作，也會發生流汗跟腳痠疲累。所以如果要有效率地讓身體運作，那就是不定時補水，小口小口回充，避免定點停留時才大量補水，因為人一時無法吸收太大量的水，久久才補一次水，身體回復的效果不好。另外可以在水裡面加點鹽巴跟糖水，補回身體需要的鈉跟糖喔。

20. 行徑訣竅

保持規律的呼吸，抓到走路的節奏是關鍵。如果累了可以放慢速度，避免停下來休息太久，不然出發還要重新暖身。

21. 打包

掌握正確的打包方式，可以幫助登山時更省力。

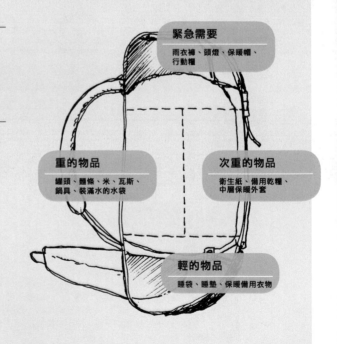

緊急需要
雨衣褲、頭燈、保暖帽、行動糧

重的物品
罐頭、麵條、米、瓦斯、鍋具、裝滿水的水袋

次重的物品
衛生紙、備用乾糧、中層保暖外套

輕的物品
睡袋、睡墊、保暖備用衣物

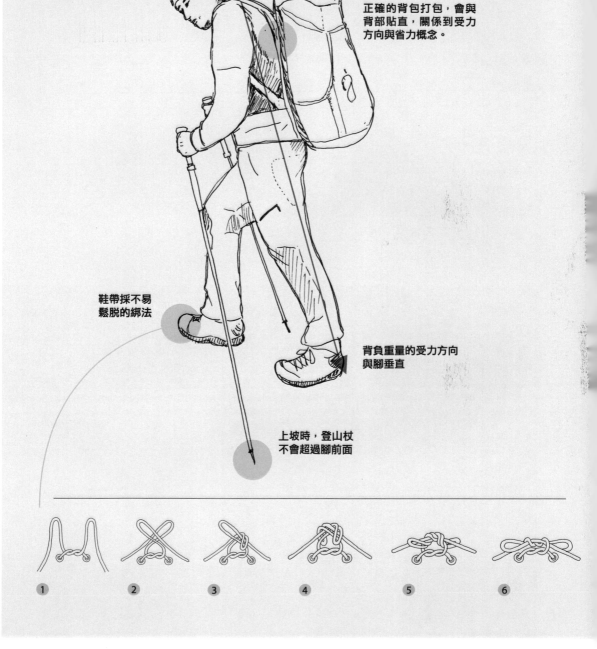

正確的背包打包，會與
背部貼直，關係到受力
方向與省力概念。

鞋帶採不易
鬆脫的綁法

背負重量的受力方向
與腳垂直

上坡時，登山杖
不會超過腳前面

1 2 3 4 5 6

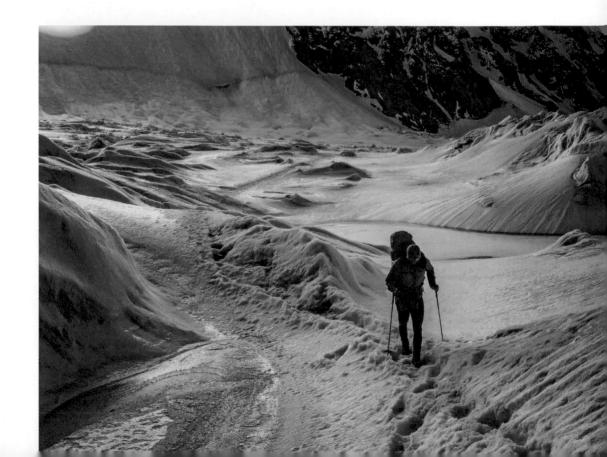

特別感謝　不斷在背後默默付出、給予資助的貴人們

歐都納戶外體育基金會程鯤董事長

歐都納八千米顧問團隊

康軒文教集團 李萬吉董事長

Marmot Taiwan 探索戶外國際股份有限公司 劉冠杰先生

K2 Project 詹偉雄先生、參與募資計畫的相關設計團隊，與所有應援的大家

山雲白袍健康顧問有限公司 王士豪醫師

Sportsline Taiwan 運動前線

全人實驗高級中學

種籽親子實驗小學

岩居／原岩攀岩館

台北市綠野協會

登山補給站 蔡及文店長

綠野山房戶外用品店 蔡英國店長

100mountain 林啟文老師

高雄百岳 林佳賢店長

台北百岳 吳侑融店長

黃延任先生

族繁不及備載，感謝親愛的家人們、留守團隊、謝承恩、陳孝甫、朋友們，以及讀者的鼓勵與支持！

我在這裡，山在那邊

從中央山脈到無氧挑戰 K2，召喚勇氣的 8000m 高峰探險

作　　者　呂忠翰
社　　長　張淑貞
總 編 輯　許貝羚
主　　編　謝采芳
美術設計　Bianco_Tsai
插畫繪製　Ayen
編輯協力　陳子揚
感謝協助勘誤與建議　林友民、雪羊、黃武雄、蔡季成
照片提供　Amos lu、Michael Lin、呂忠翰、吳夏雄、唐慶復、張元植、雪羊、梁明本、粘峻熊、陳孟飛、所有攀登夥伴
行銷企劃　曾于珊

發 行 人　何飛鵬
事業群總經理　李淑霞
出　　版　城邦文化事業股份有限公司‧麥浩斯出版
地　　址　115 台北市南港區昆陽街 16 號 7 樓
電　　話　02-2500-7578
傳　　真　02-2500-1915
購書專線　0800-020-299

發　　行　英屬蓋曼群島商家庭傳媒股份有限公司城邦分公司
地　　址　115 台北市南港區昆陽街 16 號 5 樓
讀者服務電話　0800-020-299（09:30 AM ～ 12:00 PM‧01:30 PM ～ 05:00 PM）
讀者服務傳真　02-2517-0999
讀者服務信箱 E-mail：csc@cite.com.tw
劃撥帳號　19833516
戶　　名　英屬蓋曼群島商家庭傳媒股份有限公司城邦分公司

香港發行　城邦〈香港〉出版集團有限公司
地　　址　香港灣仔駱克道 193 號東超商業中心 1 樓
電　　話　852-2508-6231
傳　　真　852-2578-9337
馬新發行　城邦〈馬新〉出版集團 Cite(M) Sdn. Bhd.(458372U)
地　　址　41, Jalan Radin Anum, Bandar Baru Sri Petaling, 57000 Kuala Lumpur, Malaysia
電　　話　603-90578822
傳　　真　603-90576622

製版印刷　凱林彩印股份有限公司
總 經 銷　聯合發行股份有限公司
地　　址　新北市新店區寶橋路 235 巷 6 弄 6 號 2 樓
電　　話　02-2917-8022
傳　　真　02-2915-6275

版　　次　初版 6 刷 2024 年 6 月
定　　價　新台幣 499 元　港幣 166 元

我在這裡，山在那邊：從中央山脈到無氧挑戰 K2，
召喚勇氣的 8000m 高峰探險 / 呂忠翰著 .-- 初版 .
-- 臺北市：麥浩斯出版：家庭傳媒城邦分公司發行，
2019.12
面；　公分
ISBN 978-986-408-560-6(平裝)

1. 登山

992.77　　　　　　　　　　　　　108020321